한국향토목각의 조각기법

한국향토목각의 조각기법

장승·솟대 배우기 2

글 · 사진

월당 목 영 봉

머리말

『한국향토목각의 기초(장승 · 솟대 배우기)』를 발간한 후, 향토목각 만들기 세부 기법을 담은 교본이 반드시 필요하다는 생각으로『한국향토목각의 조각기법(장 승 · 솟대 배우기 2)』을 후속으로 발간하게 되었다.

우리 향토목각은 오직 장승과 솟대이다. 향토목각 조각기법을 추상적 신비의 감 정을 비우고 순박하고 우직한 토속미로 조상들의 상징성과 사상에 부합되는 자연 주의 감성에 맞는 조각을 할 수 있도록 기법을 세심하게 정리했다.

장승과 솟대가 우리 고유문화가 분명한데 우리나라에서는 예술적으로 제대로 평가하지 않으며 아예 한국 미술계에서는 인정하려 하지 않는다. 오히려 외국의 전 통 미술 문화 분야에 대한 평가가 활발한 세태에 고개가 갸우뚱하기도 한다.

고유 향토목각의 표정과 모습의 다양성은 타종교나 불교조각 형상에 비길 바가 아니다. 향토목각 작가가 지닌 기발한 발상의 구도는 여타 조형물에서는 찾아볼 수 없는 다양한 형상을 나타내고 있다. 향토목각은 애초에 제작에 어떠한 제재를 받거 나 형식에 얽매이지 않는다. 그래도 잔존해 있는 석장승에서 왕방울눈이라든가 주 먹코, 우직한 입 모양과 빙그레 웃는 선인의 모습에서 정겹고 과묵하고 믿음이 가 는 일관된 모습과 표정을 찾을 수 있다.

외래 조각문화를 흉내 내거나 원초적인 향토목각이 변이된 기법에 동화되지 않 고, 우리 선조의 심오한 철학을 바탕으로 민초들의 우직하고 정직한 심성과 소박한 안목, 순진무구하고 가식 없는 믿음과 염원이 해학적으로 향토목각에 다양하게 발 현되며 명맥이 이어지기를 바란다.

월당 목 영 봉

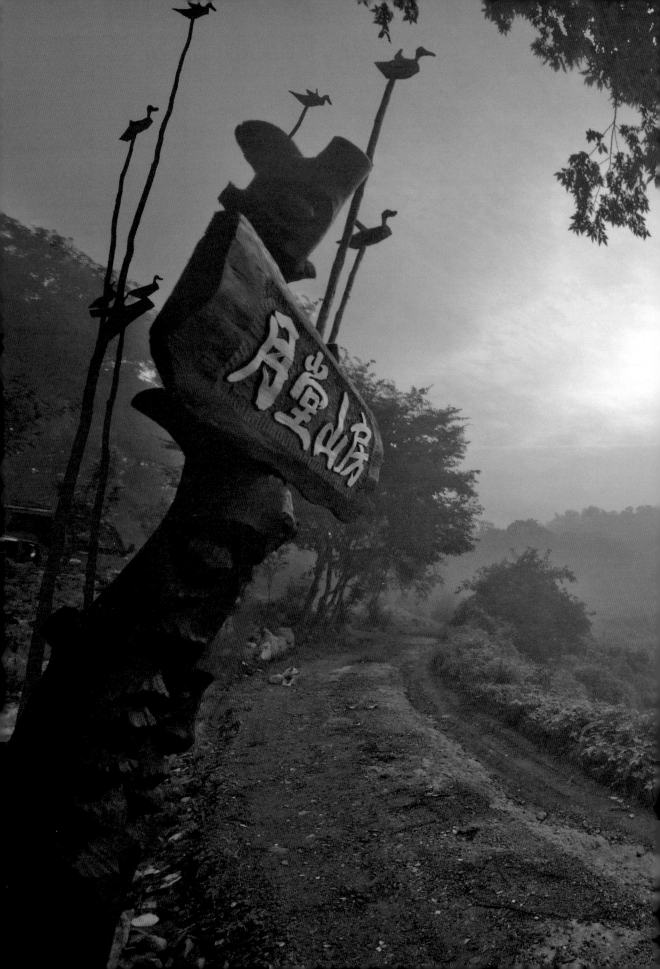

한국향토목각인 장승과 솟대 만들기의 기본 기능이 정착되기 위한
지침서가 반드시 필요하다는 애절함으로 『한국향토목각의 기초』에 이어
향토목각 만들기 비법이 담긴 『한국향토목각의 조각기법』을 내놓는다.

원칙이 없는 비법은 결코 없다.

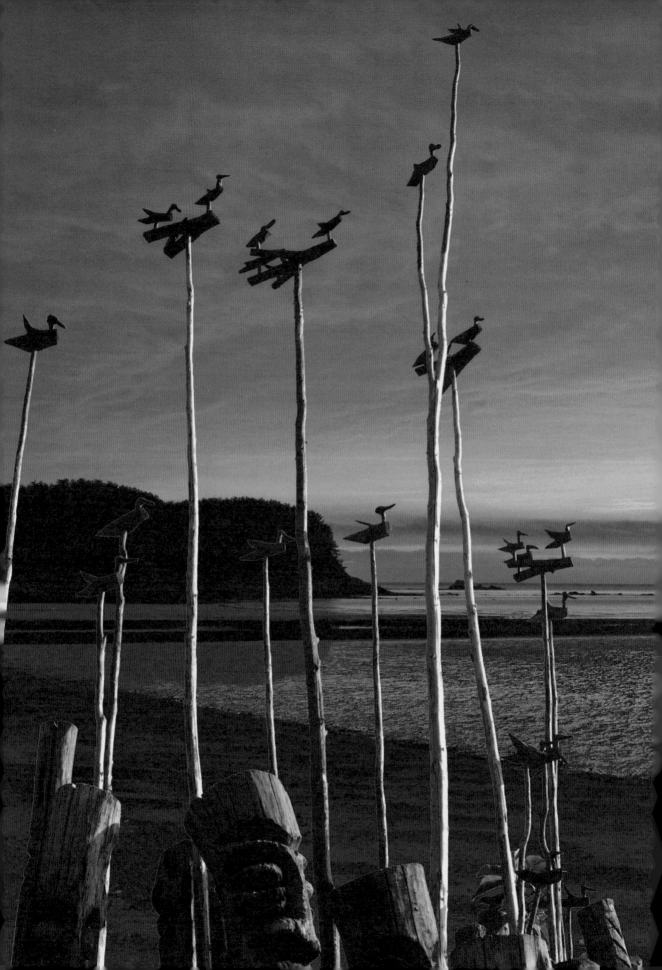

우리 선조(민초)의 사상과 믿음이 담긴 진정한 민중문화가
장승과 솟대에 있음을 부인하지 못하면서도
향토목각인 장승과 솟대의 미래를 외면하는 것은
우리의 게으름과 무지의 소치일 것이다.

향토목각이 우리나라 고유한 문화유산으로
보존되어야 함을 사명으로 느끼고
책임 있는 발굴과 발전에 전력할 때라고 본다.

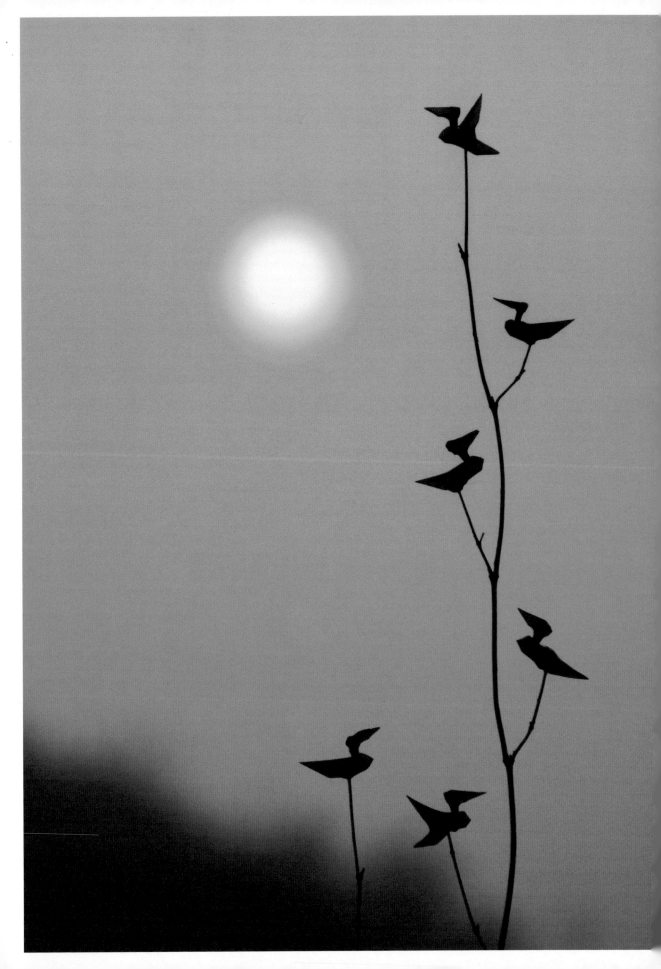

차례

향토목각(장승 · 솟대)은 민초들이 뿌리를 내리고 사는 농경사회(산촌 · 어촌 · 농촌) 초기부터 민중들의 신앙과 철학, 인문사상에 영향을 받아 만들어졌다. 그 형상은 인류 최초 인간 본연의 원초적인 예술성과 주술적 의미의 조각품에서 지금에는 추상적이고 창의적인 제작에 이르기까지 다양하게 해석되고 과감하게 표현되었다. 일면에서는 노리개처럼 원칙을 무시한 채 심지어 변이된 모양으로 마구 찍어내어 그것이 장승과 솟대의 진면목인 양 잘못 알려지고 있어 애석하다. 어른이나 어린이까지 나무로 깎은 장승이나 솟대를 보면 누구나 쉽게 장승이나 솟대라고 말한다. 이는 조상부터 장승과 솟대 문화가 우리들 몸속에 꿈틀대며 핏속에 흐르고 있음을 증명하는 것이다. 이제 우리의 정신 속에 뿌리 깊이 살아 있는 진정한 우리 문화를 되살릴 필요가 있음을 절실하게 느낀다.

월당(月堂) 목영봉(睦榮鳳)의
향토목각(鄕土木刻) 작품세계(作品世界)

월당 목영봉의 향토목각 작품은 과거 토템 의미로 제작되었던 장승·솟대를 근간으로 인문학적 연구와 노력을 더해 예술품으로 인정받고 있다. 그의 향토목각은 전통적인 민초(민중)의 고유 정서를 담아내며 자연환경과 조화를 이룬 공간예술품이 된다. 그의 장승은 전통적인 특유의 해학적 표정을 다양하게 재해석한 작품으로 고향의 품 같은 친근하고 온화한 분위기를 연출한 설치예술품이 된다.

월당은 이제껏 원칙 없이 제작되는 관행에서 탈피해 제작과정을 체계화하며 장승·솟대의 장점과 특성을 살려 예술적으로 격에 맞게 섬세하고 깊이가 있는 작품을 만들어냈다. 그의 목표는 향토목각(장승·솟대)이 전통에 근간을 둔 민속예술물로 세계적으로 그 가치를 인정받는 것이다.

나무둥치로 조각하여 세운 것을 장승이라고 부르고 있는 것이 현실이다.

만여 년 전, 초기 장승은 민간 신앙물로 문자가 만들어지기 전에는 명문을 표기하지 않았을 것이다. 다양한 형상으로서 원하는 바를 기원하는 주술적 의미로 사용되었다고 할 수 있다. 우리글이 만들어지기 전에 한문을 쓰게 되면서 무소불이의 힘 있는 무장명문(武將名文)을 새겨 넣게 된 것이라고 볼 수 있다. 그리고 주술적 의식행위를 함으로써 체계적인 민중신앙으로 굳어졌다.

명문(名文)은 천하대장군(天下大將軍)·지하대장군(地下大將軍), 상원주장군(上元周將軍)·하원당장군(下元唐將軍)과 같은 도교적 장군류와 중앙황제장군(中央黃帝將軍)·동방청제장군(東方靑帝將軍)·서방백제장군(西方白帝將軍)·남방적제장군(南方赤帝將軍)·북방흑제장군(北方黑帝將軍) 등의 방위신장류(方位神將類)로 장승제(점안식, 성인식, 운구식, 입제식)를 통한 샤머니즘 문화에 깊은 뿌리를 두고 있다.

불교가 들어오면서 우리의 오랜 토템신앙에 영향을 받아 불교계에서는 호법선신(護法善神)·방생정계(放生定界)·금귀(禁鬼)·수조대장(受詔大將) 등의 호법신장류, 풍수도참과 결부된 진서장군(鎭西將軍)·방어대장군(防禦大將軍) 등을 사용하여 민초들의 믿음 문화로 제작되었다.

솟대 또한 풍수해를 막아주고 액운과 행운을 날라주는 오리를 솟대 위에 설치하여 토속신앙 형상물로서 그 역할을 해 왔고 또한 그렇게 전해 오고 있다.

이제는 주술적(呪術的) 의미로 제작되더라도 장승·솟대가 예술적 기본을 원칙으로 가치 있게 제작되어야 한다.

"향토목각이 민간·토속신앙물이든 설치미술품이든 과거의 특수한 형태는 살리되 예술성이 없이 무작위로 만들던 우스꽝스런 제작을 개선하여 체계적인 교육으로 우수한 설치예술 작품으로 제작되어야 한다."

월당 목영봉은 향토목각(장승·솟대)이 예술성 있는 전통문화로서 공감대를 형성할 수 있도록 교육하고 보급하며 세계적으로 한국향토목각의 문화적 가치와 예술적 우수성을 재인식시키는 데 선구자적인 역할을 하고 있다.

솟대

종교가 세상에 나타나기 오래전부터 나무나 돌로 만든 장대나 돌기둥 등을 마을의 토속신앙 대상물이나 기원의 상징물로 세웠다.

솟대는 마을 입구에 홀로 세워지기도 하지만 대부분은 장승, 돌탑(돌무더기), 당산나무[神木 신목] 등과 함께 세워져 마을의 주신(主神)으로 섬겨졌다.

솟대 위의 형상은 대개 오리라고 불리며 일부 지방에서는 까마귀, 따오기 등으로 불리기도 한다는 전언이 있지만 이는 맞지 않다고 봄이 옳다.

솟대는 농경단위를 사회구성의 기초로 했던 때부터 마을의 안녕과 수호를 맡고 농사의 성공을 보장하는 마을신의 하나로 성격을 굳혀 갔던 것으로 보인다.

이 솟대는 풍수지리사상과 과거 급제에 의한 입신양명(立身揚名)의 풍조가 널리 퍼짐에 따라서 행주형(行舟形) 지세(地勢)에 돛대로서 세우는 짐대와 급제를 기념하기 위한 화주대(華柱臺)로 세우기도 하였다.

솟대는 그 기원이 청동기 시대로 올라갈 수 있을 만큼 매우 오랜 역사성을 지니며 그 분포도 만주, 몽고, 티벳, 시베리아, 서아시아, 일본에 이르는 광범한 지역에 나타난다. 이것은 솟대가 북아시아 샤머니즘의 문화권에서 유구한 역사를 지닌 신앙대상물임을 방증하는 것이다.

다만 북아시아의 솟대와는 달리 우리 솟대는 농경문화에 부합하는 다양한 형태와 기능으로 변모해 가면서 농경 마을의 신앙체계에 통합되어 갔으리라 추측된다. 또한 물(시냇물)을 건너야 하는 곳에 있는 나무를 베어 솟대를 세움으로써 우순풍조(雨順風調)를 비는 것으로 보아 농경문화의 기원으로 상징됨을 알 수 있다.

장대는 새를 앉히기 위한 단순한 수단이 아니고 막연하게나마 신은 높은 곳(하늘)에 있을 거라는 믿음으로 세워진 것이다. 새를 앉힌 장대 그 자체가 솟대(솟아 있는 대)로 하늘 위의 신과 가깝게 닿아간다는 의미가 있는 것이다.

더욱이 솟대 위의 상징물인 오리[鴨鳧 압부]가 갖는 다양한 상징성이 농경 마을의 특수한 사정과 관련된 간절한 희구(希求)에 따라서 세워졌다. 오리 조형이 어떤 하나의 상징성만 강조되고 확대된 것이 아니라 솟대 기능의 의미가 다양하게 표현되어 나타난 것으로 보인다.

즉, 오리는 철새이므로 생사화복을 나르기도 하고 오리가 농사에 필요한 물을 가져다준다거나 물을 다스려 홍수를 막기도 하고, 홍수에서도 죽지 않고 살아남거나 또한 마을이 물속에 있는 것처럼 되어 화마(火魔)로부터 보호하는 것 등은 오리의 습성에서 기인한 상징성으로 보인다.

이처럼 솟대는 마을 신앙의 한 부분을 구성하는 신앙 대상물이지만 그것이 지니는 역사성과 동북아시아 솟대 신앙과의 관련성, 전국적인 분포와 농경문화와의 복합 현상이 농경 마을에서의 액막이와 풍농의 기능과 행주형 지세 등을 고려해서 솟대를 세우는 예가 많았다.

솟대의 의미는 지구상 모든 종족에 잔재해 있으며 모든 종교 또한 솟대의 의미를 담아 건축물을 세웠다. 탑이나 기둥을 세워 염원하는 상징물을 부착하거나 매달았다.

우리의 솟대문화에는 많은 의미가 내포되어 있고 세계에서 가장 으뜸이라 할 수 있다.

우리의 솟대문화를 증명하는 문자의 증거를 알아볼 필요가 있다.

지구상 문자의 역사를 보면 최초의 문자는 기원전 3,000년경 또는 그보다 앞선 때부터 사용되었다고 한다. 음성언어만 사용하던 고대인들은 사람들에게 언어소통이 아닌 다른 방법으로 자기의 생각을 전달하거나 흔적으로 남길 방법이 없을까 연구하게 되었다. 그림을 그리고 매듭을 만들어 의사를 표시하거나 기록을 남기게 되었는데, 이것을 약속한 인간들이 통일되게 사용하면서 문자로 탄생되고 발전된 것이다.

그림문자의 기원으로는 크게 히에로클리프라는 이집트의 문자, 메소포타미아의 쐐기문자 그리고 중국의 갑골문자라고 할 수 있다. 초기 문자의 형태는 사물을 바라보고 사실적으로 표현하는 그림에 뿌리를 두고 있는 것이 특징이다.

한문은 갑골문자로 그림처럼 형상으로 표현되기도 하고 연관성을 가지고 만들어지기도 했다.

한문으로 오리를 표현한 글자는 '鴨(오리 압)'과 '鳧(오리 부)', 두 개가 있다.

鴨(압) 자는 연관성 있는 글자로 甲(갑옷 갑)과 鳥(새 조) 자로 이루어졌다. 甲 자는 천간에서 처음을 뜻하고 60갑자에서도 처음을 뜻한다. 즉 鴨(압) 자는 세상에 처음으로 태어난 새가 오리라는 뜻으로 만들어진 글자인 것이다. 鳧(부) 자 역시 연관성 있는 글자로 几(안석 궤) 자 위에 鳥(새 조) 자가 있는 글자로 돌무더기나 높은 단 위에 있는 새가 오리라는 뜻으로 이는 돌솟대(立石)를 뜻한다고 봐야 할 것이다.

솟대가 우리 문화라는 것의 한 증거로 지금의 길림성 집안(集安) 지역은 고구려 영토였던 압록강 근처로 광개토대왕비가 발견된 곳이기도 하다. 集(모을 집) 자는 隹(새 추) 자와 木(나무 목) 자로 연관된 글자로 나무 위에 새가 있다는 뜻이며, 安(편안 안) 자는 지붕 안에 여자가 기도하고 있어 편안하다는 뜻으로 集(모을 집) 자는 솟대를 의미하므로 집안(集安) 지역에는 솟대문화가 보편화되어 솟대를 향한 믿음으로 여인들이 소원을 빌었다는 의미로 지명이 그리 지어졌다고 볼 수 있다.

우리 선조의 솟대문화는 민중문화로 깊은 의미를 전해주고 있음을 뼈저리게 느낄 수 있다.

지구상에서 솟대 위에 오리 형상을 앉히는 것은 오직 우리나라밖에 없음을 자랑스럽게 여겨야 할 것이다. 그래서 대한민국의 솟대문화가 세계에서 으뜸이라고 할 수 있다.

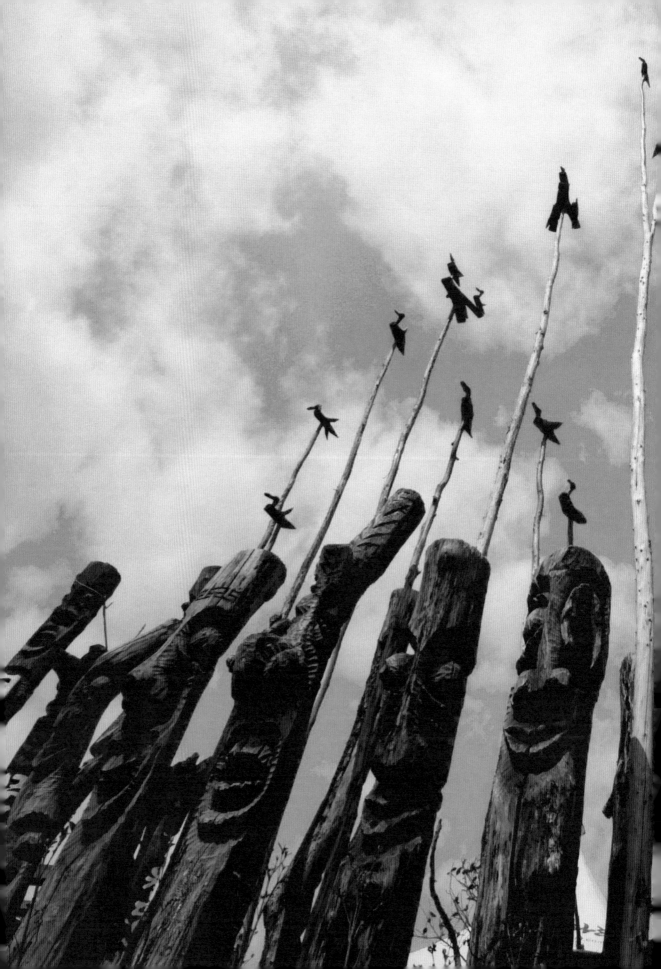

1장 향토목각의 재료와 도구

01 향토목각의 재료

1. 향토목각 재료의 특성

① 향토목각(장승·솟대) 재료는 가공되지 않은 자연목(自然木) 그대로 생김 새를 응용하여 조각하는 것이 원칙이라고 볼 수 있다. 그 옛날 민초들이 민중 신앙으로 제작할 때부터 자연스러운 나무로 형상을 제작한 것에는 전통미 와 자연미가 짙게 묻어나기 때문이다. 자연과의 어우러짐이 민초들의 삶의 전부였기에 더욱 그러했을 것이다.

② 휘어지거나–가지가 있거나–둥글거나–나무 재료가 잘생기면 잘생긴 대로 못생기면 못생긴 대로 조각하는 것이 향토목각의 참 멋이다. 자연이 만들어 준 아름다움이 누구에게나 정감이 가는 것은 인간의 원초적 근본이 대자연 속에 실체가 있기 때문이라고 한다.

③ 괴목 형태로 기형인 나무 재료를 생김새대로 이용하면 자연스러우면서도 고태미를 느낄 수 있는 고품격의 작품이 만들어진다.

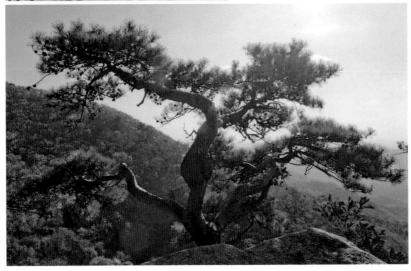

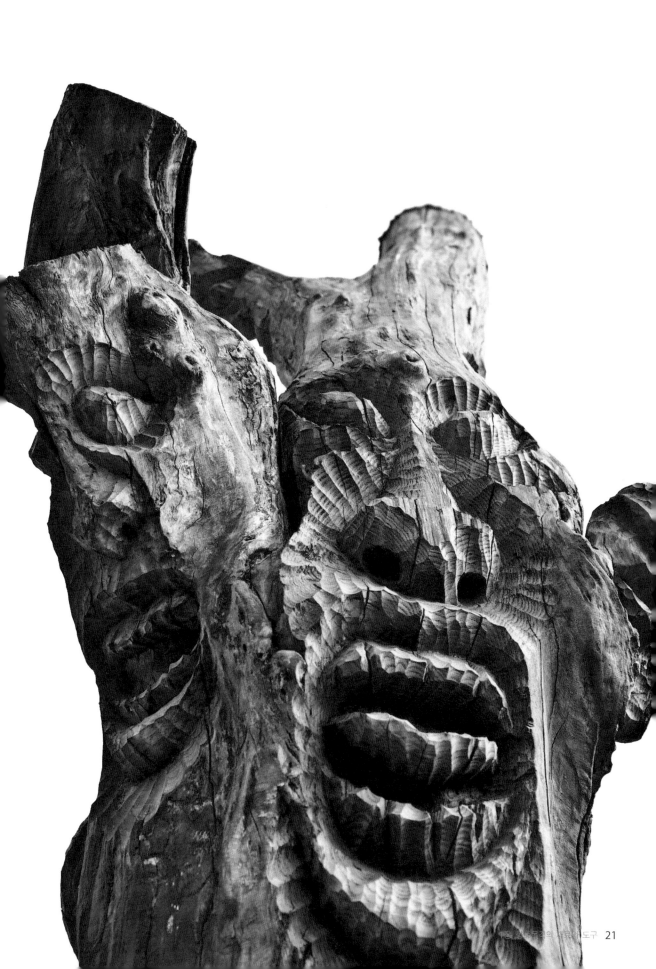

2. 나무 재료의 한계성

①나무는 인위적으로 다른 조각품처럼 덧붙이거나 구부리거나 할 수 없다. 주
 어진 부피 내에서 만들 수밖에 없다.
②향토목각은 높이려면 낮추어야 하고 낮추려면 깎아 내야만 한다. 즉, 주어진
 부피 내에서 삼차원의 입체감을 얻기 위해서는 깊이 깎아내어 깎이지 않은
 부분을 높게 보이게 하는 것이다.
③굵으면 굵은 대로 작으면 작은 대로 주어진 부피에서 파내고 다듬어서 조각
 할 수밖에 없다.

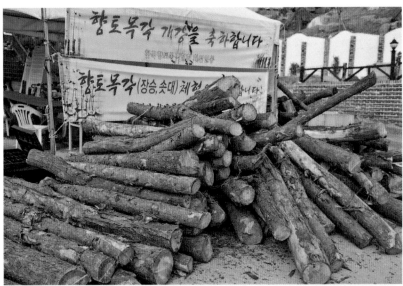

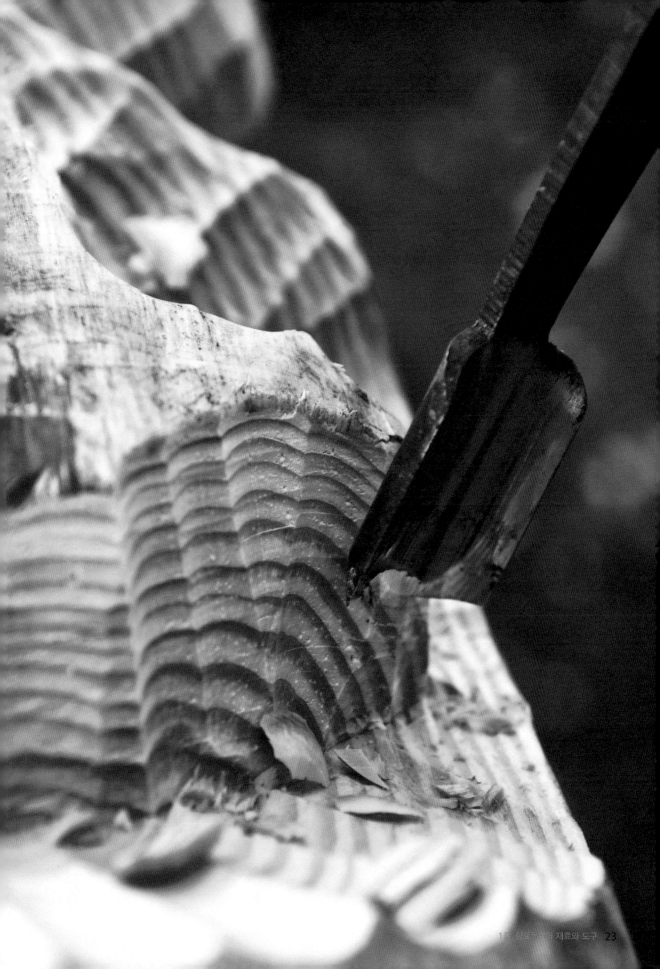

3. 나무의 특성

① 물푸레나무, 쪽동백나무, 때죽나무, 모과나무, 산수유나무, 참죽나무, 박달나무, 은행나무는 실내용 향토목각 재료로 적합하다.

② 향나무, 낙엽송, 노간주나무, 구상나무, 밤나무, 잣나무, 주목, 소나무 등은 외부용 향토목각 재료로 매우 좋다.

③ 산벗나무, 오리나무, 마로니에, 단풍나무, 참나무, 자작나무 등은 마르면서 갈라지거나 쉽게 부식되어 향토목각 재료로는 적합하지 않다.

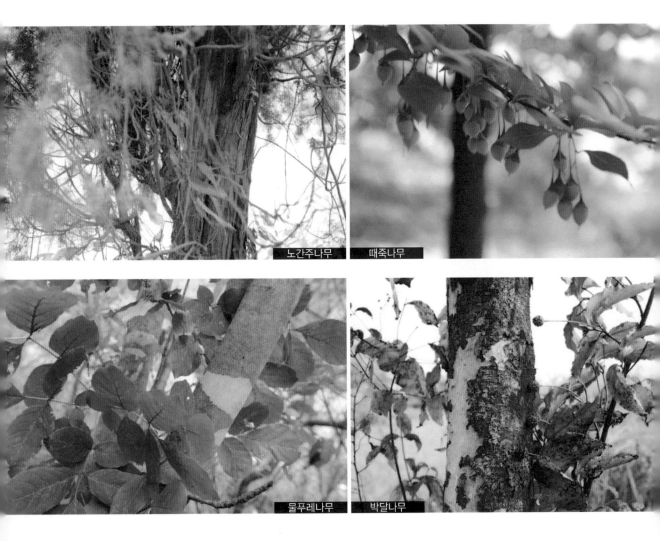

노간주나무

때죽나무

물푸레나무

박달나무

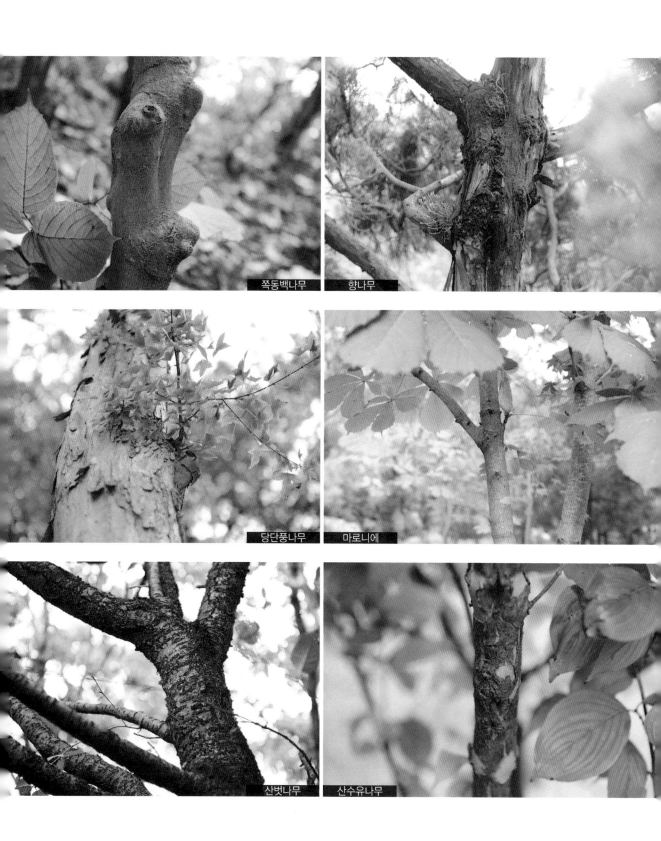

쪽동백나무

향나무

당단풍나무

마로니에

산벗나무

산수유나무

4. 각 나무의 성질

1) 밤나무

잘 썩지 않고 강하고 나무 무늬가 좋아 외부 조각용으로 매우 좋다. 물이 잘 빠지는 외부에 세워 조금만 관리한다면 30~40년은 무난히 견디는 나무이다. 밤나무를 두고 '살아 백 년 죽어 백 년'이라는 구전(口傳)이 있다.

2) 소나무

나무가 연해서 조각하기 좋고 우리나라에서 흔하게 자생해 많이 사용하고 있다. 우리나라 소나무는 송진이 많고 부식에 강하며 무늬가 아름답다.

3) 잣나무

소나무보다는 부식이 덜 되어 수명이 길고 나무가 조각하기에도 매우 좋다. 잣나무는 소나무보다 연하고 나무 무늬도 귀티가 난다. 또한 소나무보다 송진이 많아 부식에도 강해 장승 재료로 우수하다. 잣나무는 색깔이 좋아 한옥 문살로도 많이 사용한다.

4) 향나무, 노간주나무, 주목, 낙엽송, 구상나무, 전나무

부식에 강하고 건조된 후에도 뒤틀리지 않아 장승 재료로 무난하며 솟대 재료로도 매우 좋다.

향나무

주목

전나무

노간주나무

구상나무

낙엽송

5) 수입목

더글러스, 세쿼이아, 미송 등이 수입목인데 향토목각 재료로 무난하다. 대형 작
품은 수입목을 주로 사용하기도 한다.

더글러스

세쿼이아

02 작업(교육장)의 기본

1. 작업(교육)장은?

주변 환경이 매우 중요하다. 정서적으로 향토목각을 창작할 수 있는 분위기가
되어야 하며 도구를 다루는 곳으로 적합해야 하고 조각도구와 받침대, 재료(원
목)를 충분히 놓을 수 있는 공간이 확보된 상태가 되어야 한다.

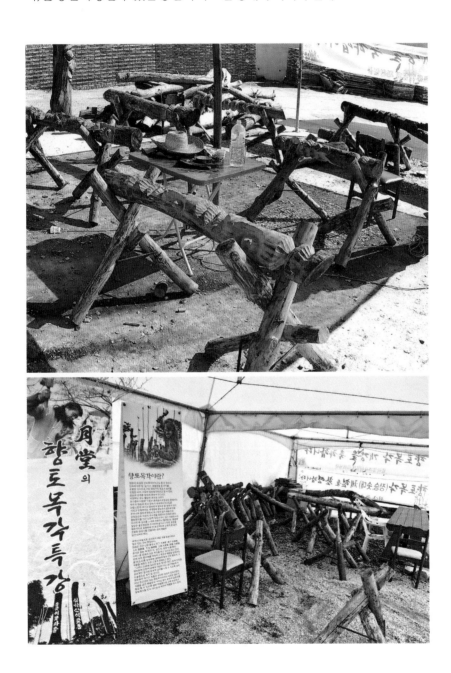

2. 작업받침대

작업받침대는 작업자의 키와 비례하여 적당한 높이로 제작하여 사용해야 한다. 나무는 주로 소나무로 제작하는 것이 좋으며 무게를 생각해서 재료의 굵기가 적당한 나무로 선택해야 한다. 작업받침대는 좋은 작품을 제작하는 데 기본이 되므로 완벽하게 만들어야 한다.

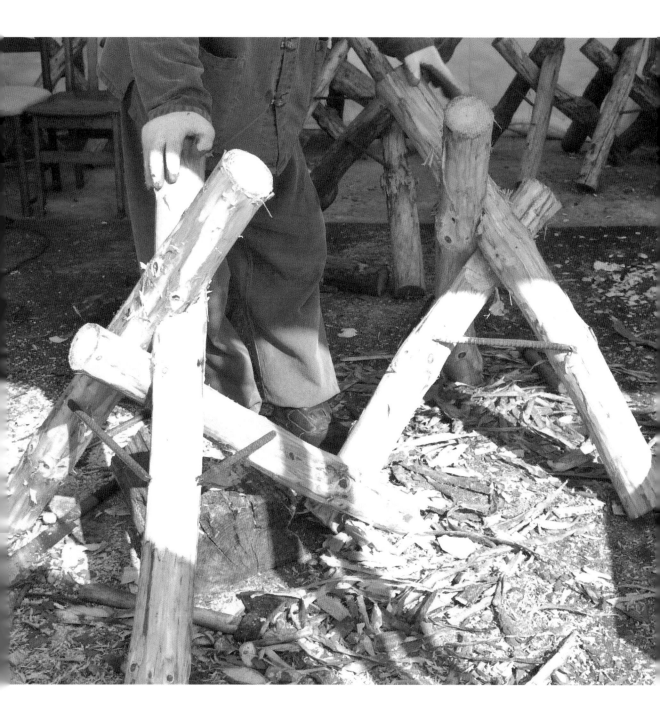

작업받침대1set 재료
지름 7~9cm의 소나무 원목(길이100cm 4개, 85cm 2개), 15cm 대못 20개, 30cm 무쇠꺽쇠 6개

① 준비된 통나무 6개의 껍질을 벗긴다.

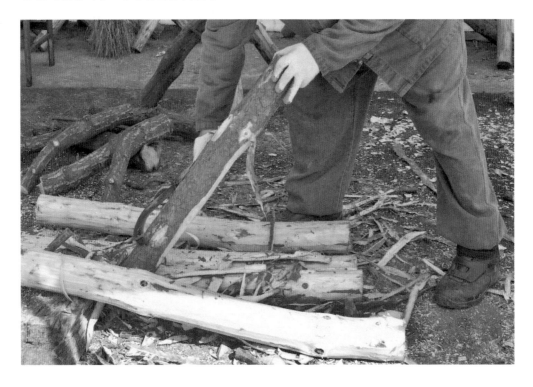

② 1m 길이의 통나무를 위쪽 20cm를 남기고 아래쪽으로 엇갈리도록 나무 굵기의 폭으로 2cm 정
 도 깊이를 파낸다.

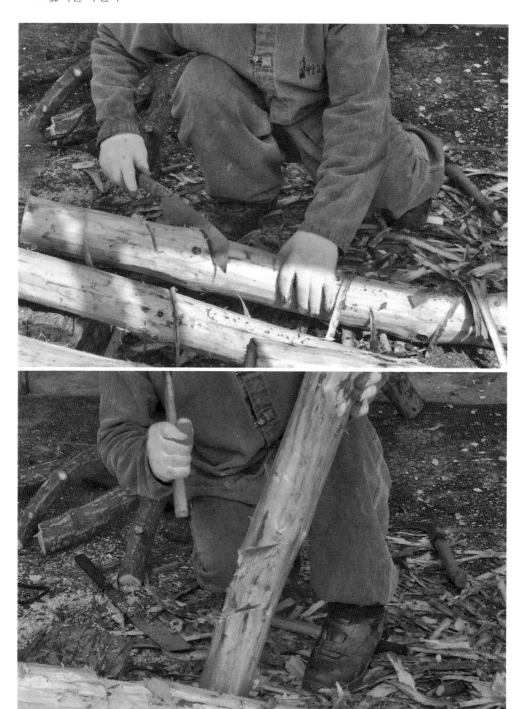

③ 1m 길이의 통나무를 X자로 엇갈리게 대못으로 박아 견고하게 조립한다.

④ 85cm의 길이의 통나무를 1m 길이의 X자로 박은 통나무의 밑 부분 각(角)에 맞도록 깎아낸다.

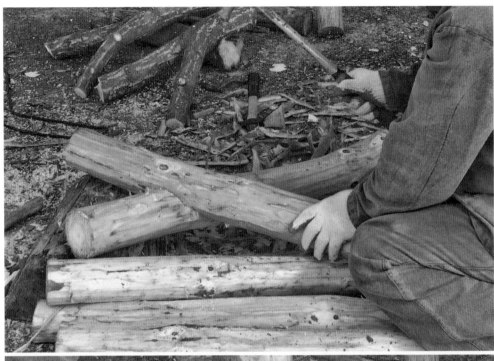

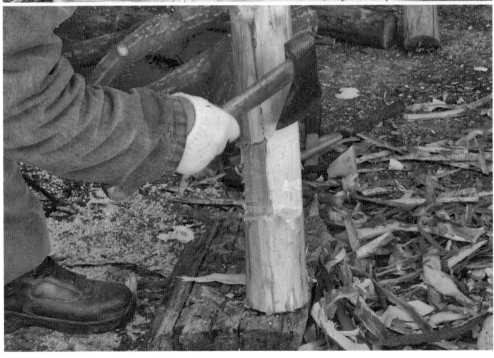

⑤ 1m 길이의 X자로 조립한 통나무와 85cm의 통나무를 안정감 있는 각도(角度)로 못을 박아 튼튼하게 조립한다.

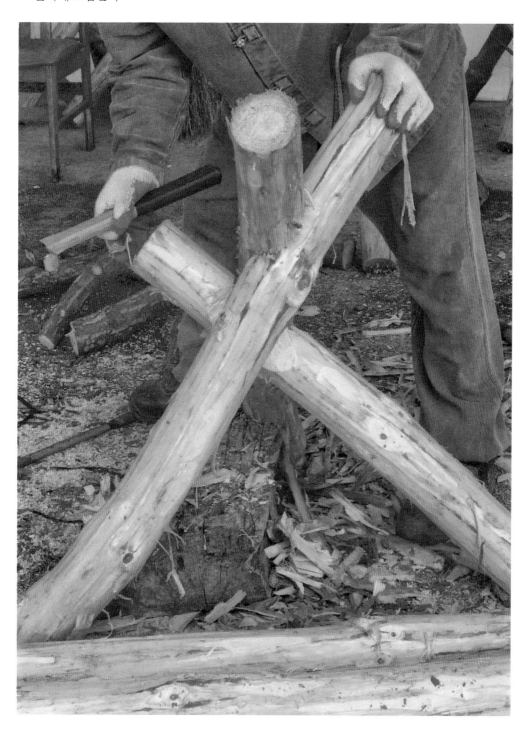

⑥ 3개의 통나무를 튼튼하게 조립한 후, 무쇠로 만든 30cm의 대형꺽쇠로 엇갈린 밑 부분에 삼각 (三角)으로 단단하게 박아 완성시킨다.

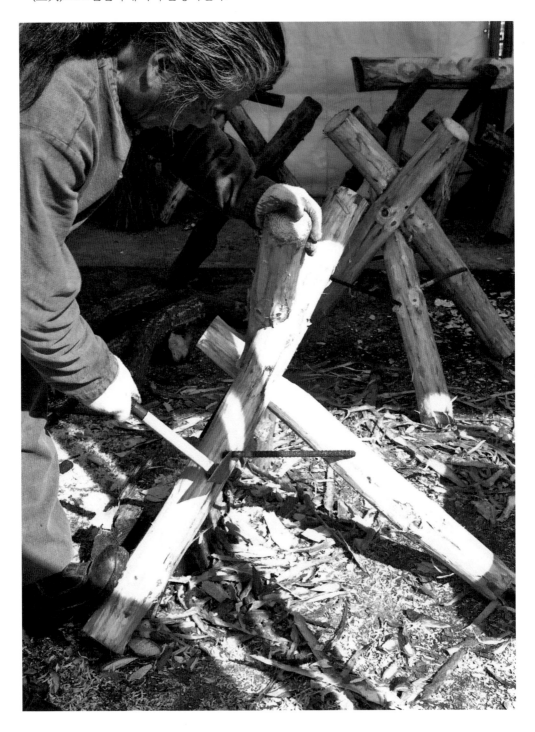

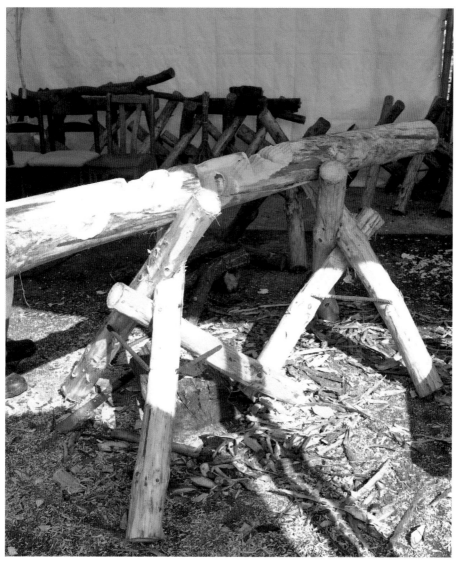

완성된 나무 작업대

3. 대형 재료를 다루는 기구

굴착기, 지게차, 크레인 등이다.

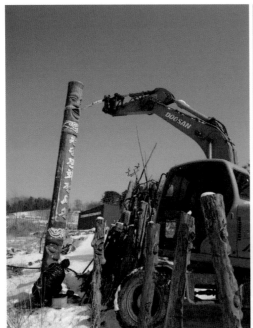

굴착기

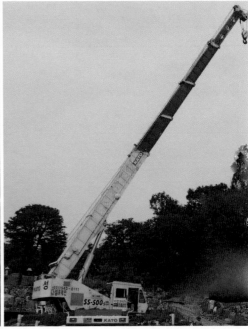

크레인

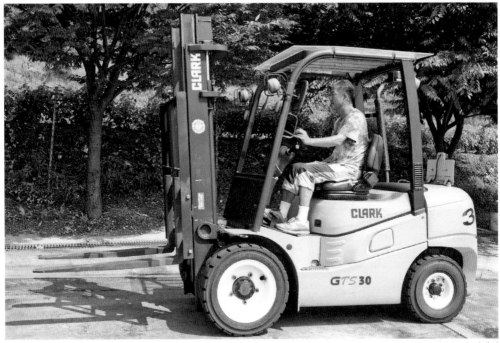

지게차

03 목각도구

① 자르는 도구 : 톱, 대형 짜구

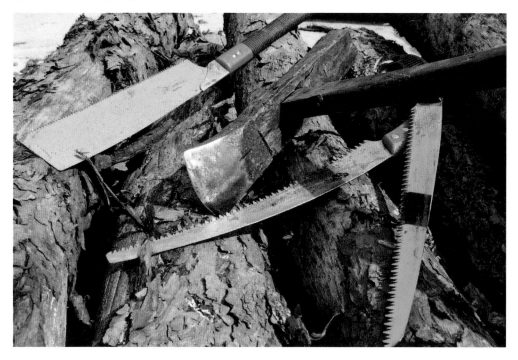

② 목피 깎는 도구 : 양손낫, 밀대

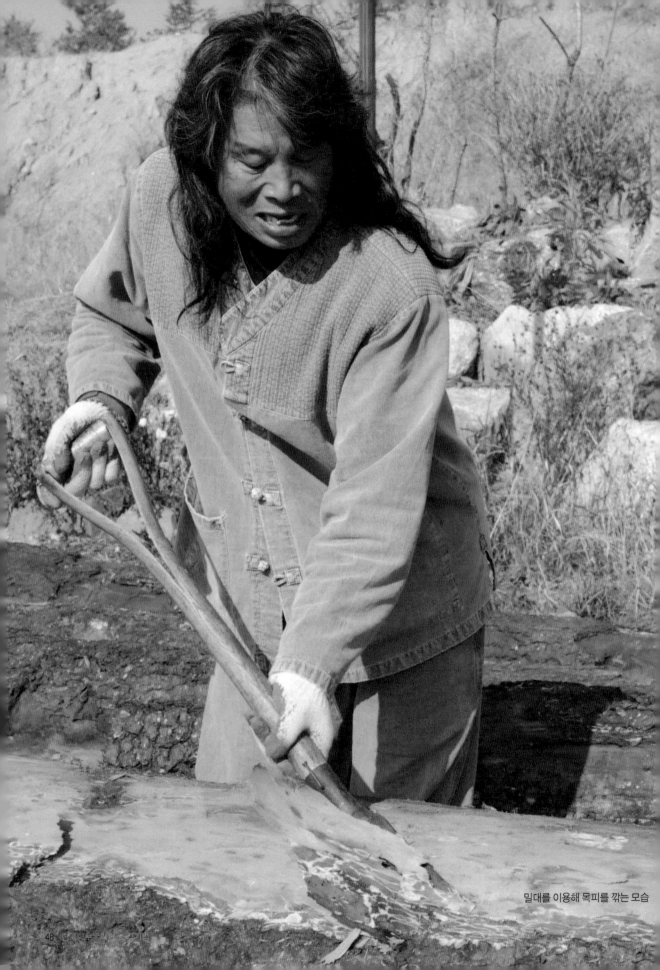

밀대를 이용해 목피를 깎는 모습

3. 나무망치

1) 나무망치의 재료료 적합한 나무

박달나무, 노각나무, 물푸레나무, 대추나무 등으로 만들어 사용한다.

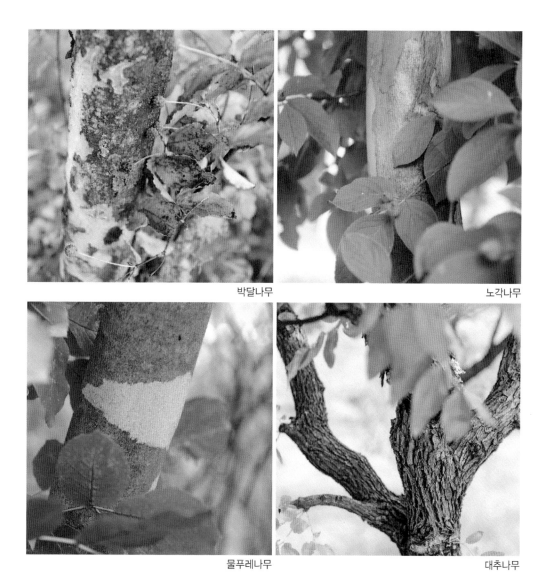

박달나무 노각나무

물푸레나무 대추나무

① 적당한 굵기에 적합한 나무로 재료를 준비한다.

② 망치의 손잡이를 깎기 좋게 손잡이 부분(약 20cm)에 톱으로 1cm의 깊이로 쓸어 쉽게 깎이도록 한다.

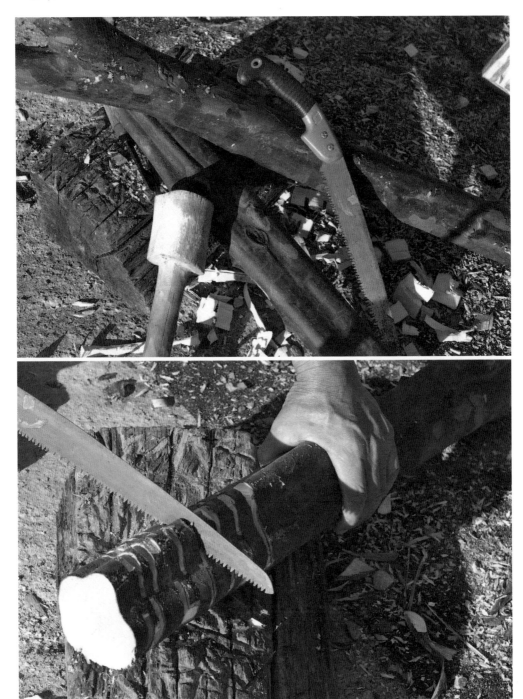

③ 톱자국의 깊이를 깎기나 끌로 적당한 굵기로 깎아낸다.

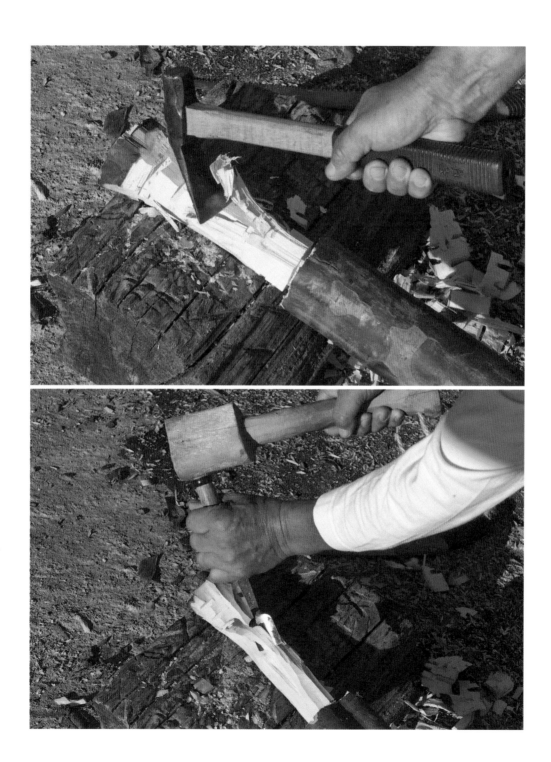

④망치의 손잡이 부분이 완성되면 적정한 무게에 맞게 망치머리 부분을 자른다.

⑤다양한 무게의 나무망치를 만들어 소품 조각을 할 때와 대형 작업을 할 때에 알맞게 사용토록
 한다.

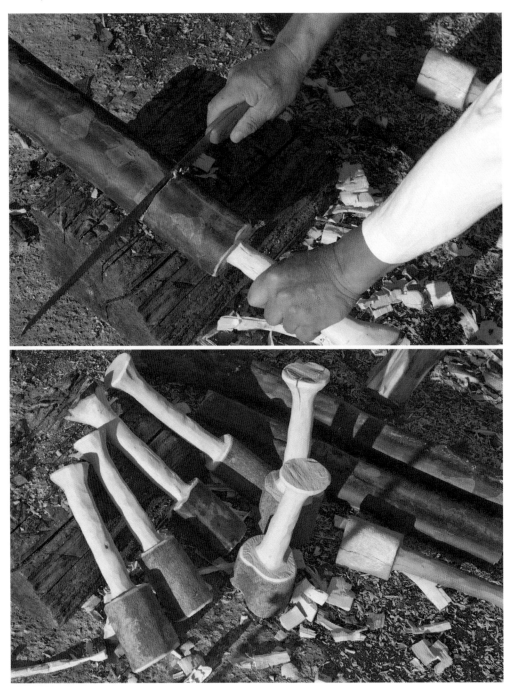

4. 깎아내는 도구(조각끌)

끌의 종류는 크게는 3가지 평끌, 환끌, 삼각끌로 구분하지만 평환끌, 심환끌, 곡환끌, 밀끌 등으로
다양한 크기의 끌을 주문·제작하여 사용하기도 한다.

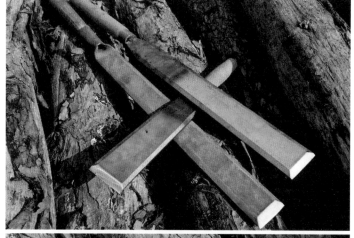

◀ 평끌류: 밀끌, 평끌

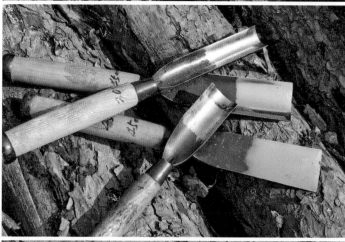

◀ 환끌류: 평환끌, 심환끌, 환끌

◀ 특수끌류: 곡환끌, 삼각끌, 창끌

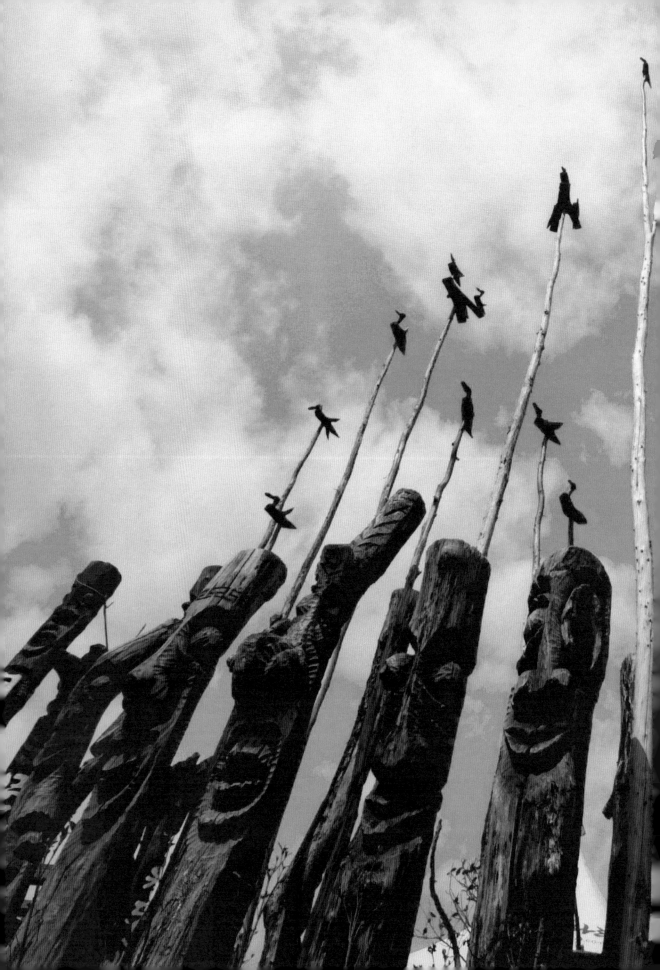

2장 향토목각
기법 익히기

01 향토목각의 재료 준비 기본과정

1. 목각 크기의 선택(알맞게 자르기)

주술용, 현판용, 행사용, 미관용, 조형용 등으로 크기(굵기, 길이)와 모양을 알맞게 선택해야 한다.

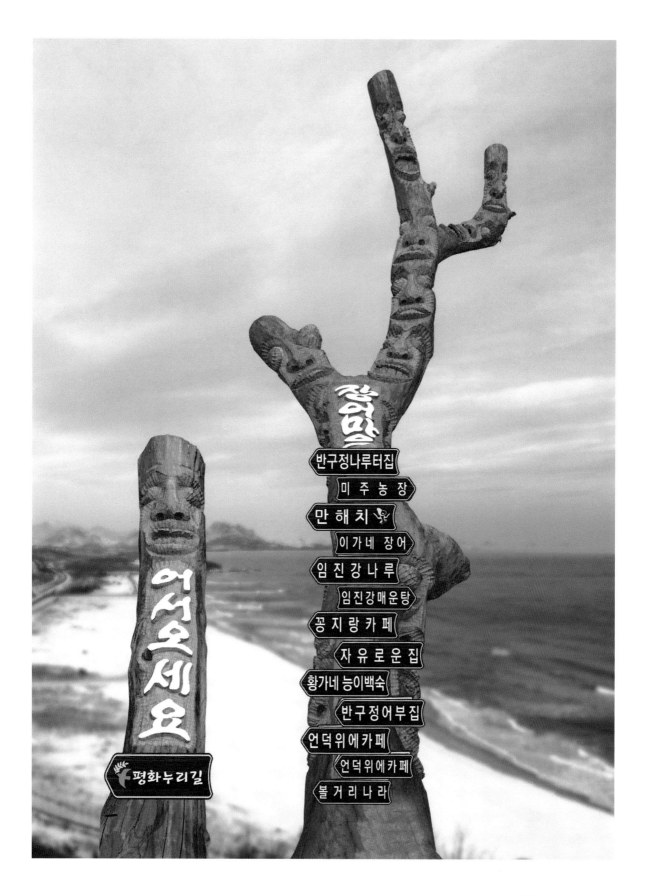

2. 재료에서 조각 부위를 정하기

① 자연적인 나무 모양에서 적당한 크기의 조각을 할 수 있도록 해야 한다. 굽은
 나무는 연출만 잘 하면 좋은 작품이 될 수 있다.
② 자연목에서는 굴곡진 부분을 응용하여 조각하도록 해야 한다. 눈 부분과 이
 마, 코 부분과 입술 등의 위치를 잘 고려해서 구도하고 각(刻)해야 한다.

3. 향토조각 구도의 다양성

자연목에서 찾아야 할 구도는 환경과 어우러짐을 고려하여 나무 재료의 형상
을 최대한 활용하는 것이 중요하다.

① 현판용일 경우와 미관용일 경우에 알맞은 구도를 재구성할 필요가 있다.
② 명문이 들어갈 경우와 조형으로만 설치할 경우를 고려하여 구성해야 한다.

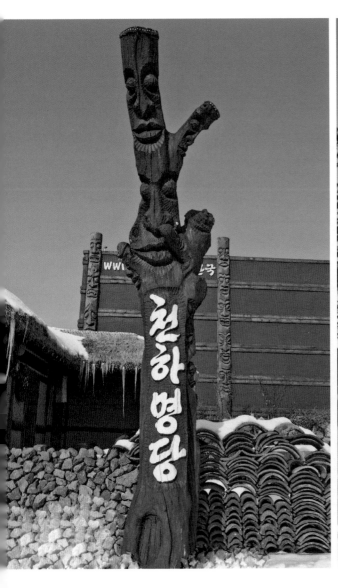

향토목각을 응용한 파고라 등을 다양하게 제작하여 한껏 한국적 분위기를 연
출할 수 있다.

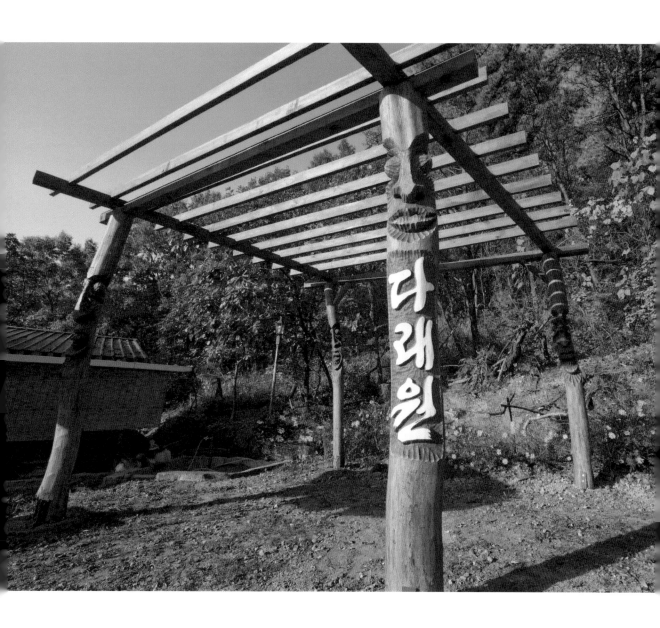

4. 재료에 맞춰서 구도하기

① 향토목각은 주어진 재료에 맞추어 구도할 수밖에 없는 경우가 많다.
② 재료에 알맞게 구도하는 것이 최고의 구도일 것이다.

5. 작품에 맞는 재료 선택하기

① 작품에 알맞은 재료가 주어진다면 목적에 알맞은 작품을 조각할 수
　있어 매우 좋다.
② 작품에 맞는 재료를 선택할 수 있는 능력은 작가로서 반드시 갖추
　어야 할 안목이다.

향토목각을 잘 응용하여 활용한다면 우리 고유의 전통적 감성을 살리고
친근감이 흠뻑 묻어나는 지주식 안내 조형, 정원 파고라, 현판식 홍보조
형 등으로 설치 미술화할 수 있다.

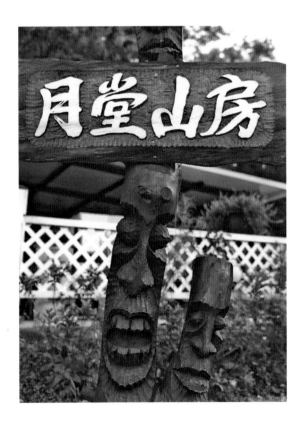

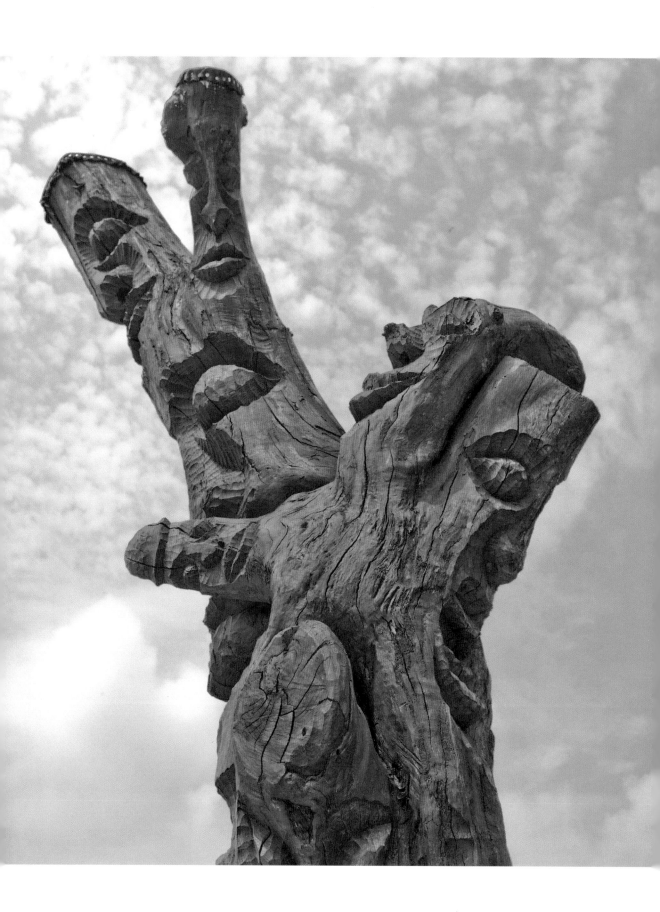

02 단계별 기초 깎기 기법(총 6단계)

미술적으로 제도(製圖)에서 삼차원 입체 현상에서 빛이 비치는 면(面)과 비치지 않는 면(面)을 나타내는 선(線)을 음선(陰線)이라고 한다.

그러나 여기에서는 깊은 곳의 선과 돌출된 곳의 선을 구분하기 위해 깊은 곳의 선은 음선(陰線)으로, 돌출된 곳의 선은 양선(陽線)으로 향토목각 교육 용어를 통일하도록 한다.

음선과 양선을 구분하는 능력을 키우는 것은 그림을 그릴 때 원근법과 같이 매우 중요한 부분이기 때문에 잊지 않고 숙지하는 것이 좋다.

단계별로 연습하면서 끌 잡는 법, 망치질의 기본자세 등을 같이 익혀 나가야 하므로 기본기에 충실해야 좋은 작품을 만들 수 있다.

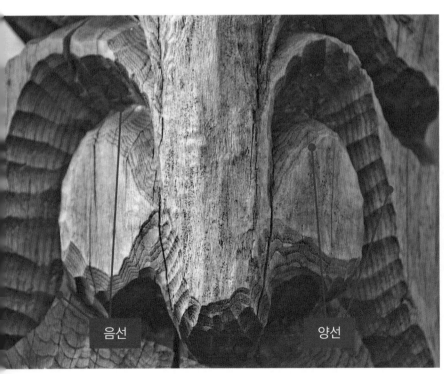

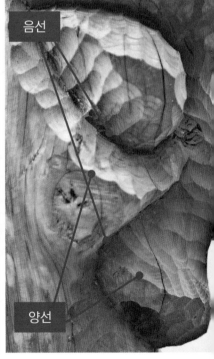

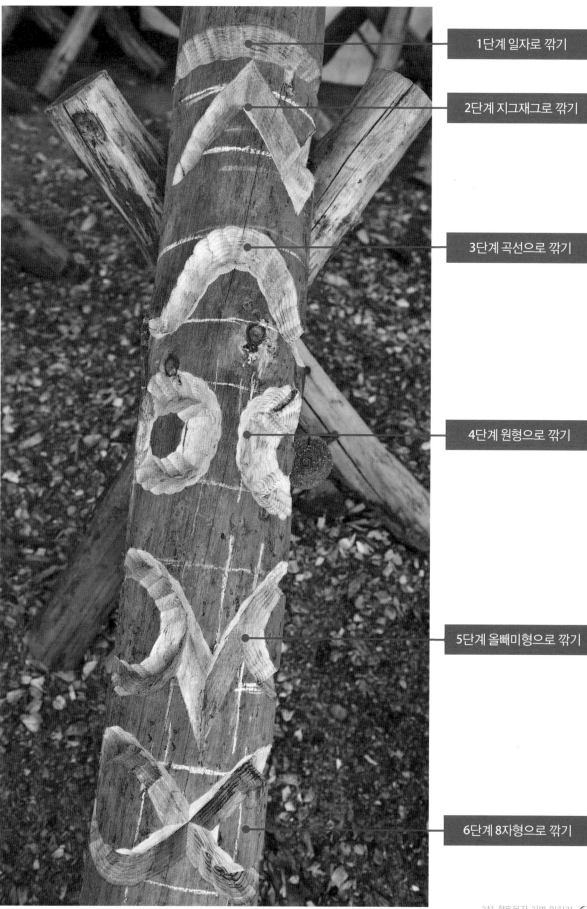

1단계 일자로 깎기

2단계 지그재그로 깎기

3단계 곡선으로 깎기

4단계 원형으로 깎기

5단계 올빼미형으로 깎기

6단계 8자형으로 깎기

1. 1단계 일자로 깎기

① 밑그림은 분필 등으로 직선의 선을 긋고 삼각끌로 만들어낸 작은 면을 각도에 맞춰 넓혀 나간다. 밑그림 선은 이동이 없이 조각 선으로 자리해야 한다. 이때 끌 잡는 자세와 교습자와 나무가 하나되어 망치질을 하므로 깎여 나가는 느낌을 세심한 부분까지도 인지토록 함이 중요하다.

② 직선의 면을 일정한 각도로 깎으면서 면과 면이 합치되는 위치에 형성되는 음선(陰線)의 중요성을 배우도록 한다.

③ 자세를 이용한 각도의 중요성과 각도에 의한 선의 이동을 배워 나가도록 한다.

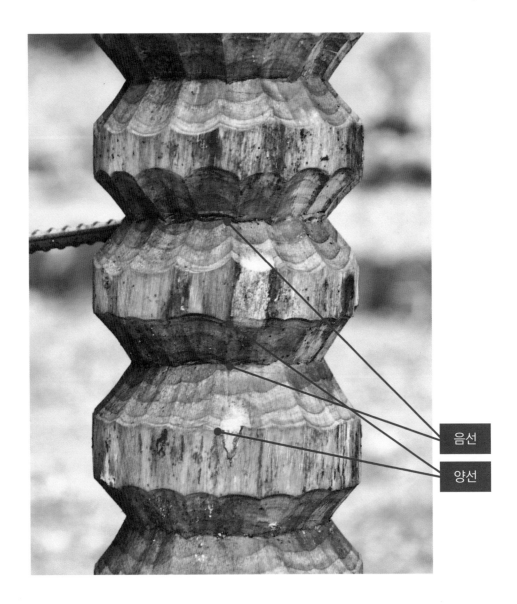

음선

양선

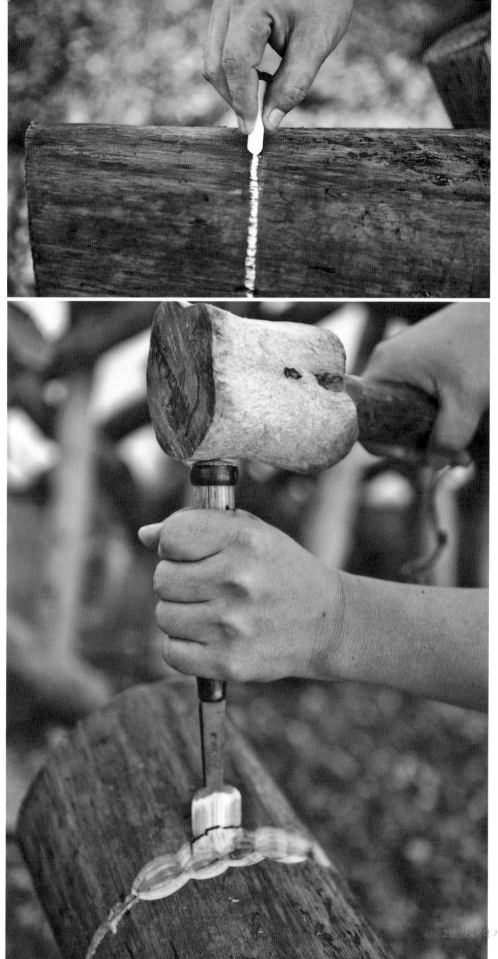

2. 2단계 지그재그로 깎기

① 밑그림은 분필 등으로 완각선을 연결해서 그린다.
② 삼각끌로 선대로 깎아낸다. 삼각끌을 사용할 때에도 손목의 각도를 이용하여 같은 깊이로 조각되도록 연습한다.
③ 삼각끌로 깎여 형성된 좁은 2개의 면이 3개의 선을 형성시킴을 기억해야 한다.
④ 3개의 선 중에 목표로 하는 중심 음선(陰線)을 원하는 위치에 두고 각도에 맞춰 면을 넓혀 가며 깎는다. 중심 음선(陰線) 밖에 2개의 선은 각도에 의해서 자연스럽게 형성되는 양선(陽線)이다.
⑤ 다양한 응용자세로 깎는 훈련과 곡선의 깎기가 자연스럽게 될 때까지 반복적으로 연습한다.

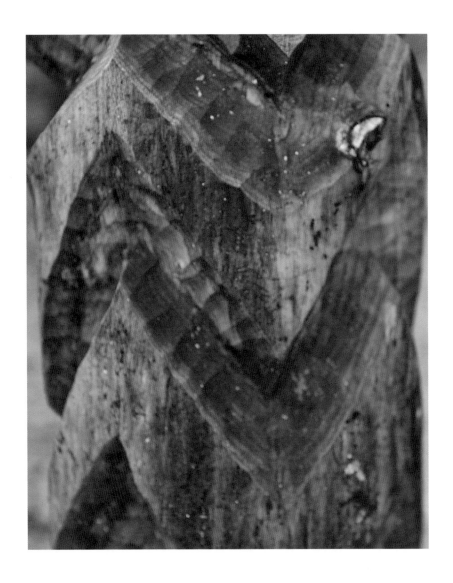

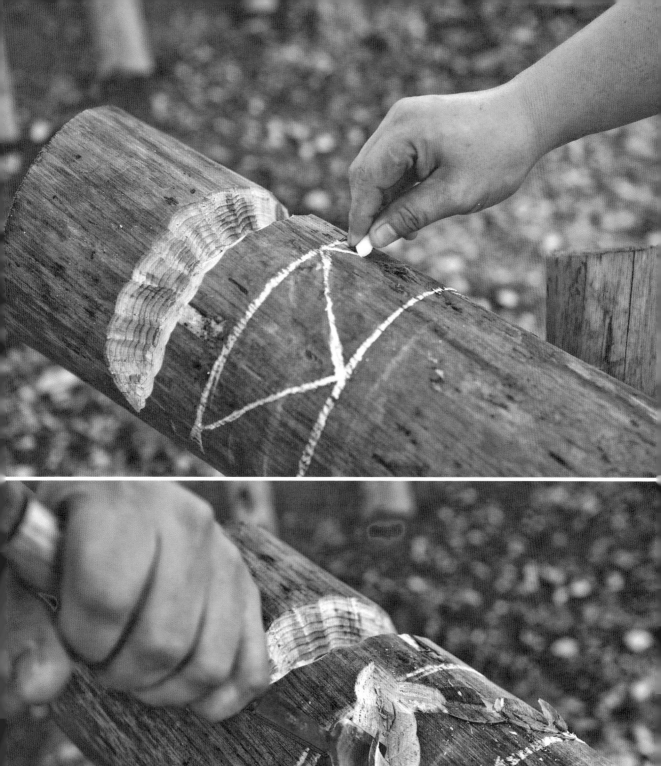

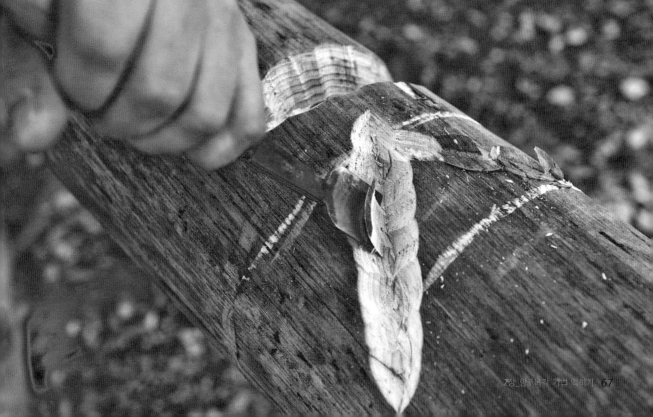

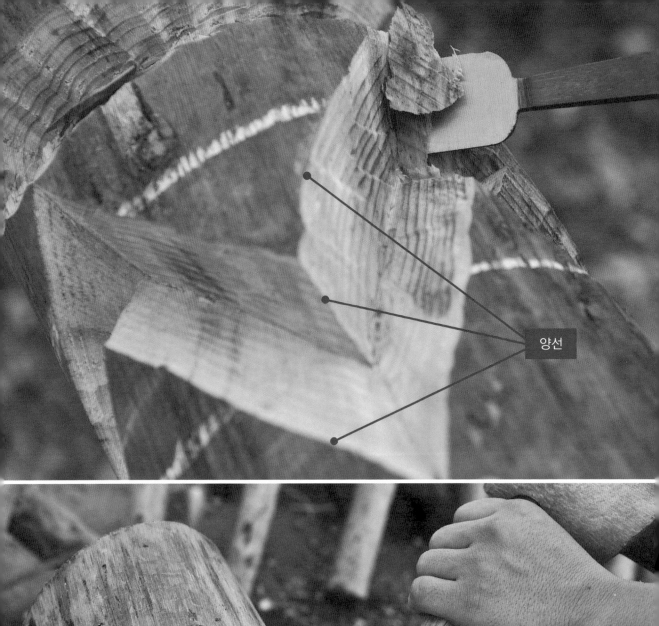

양선

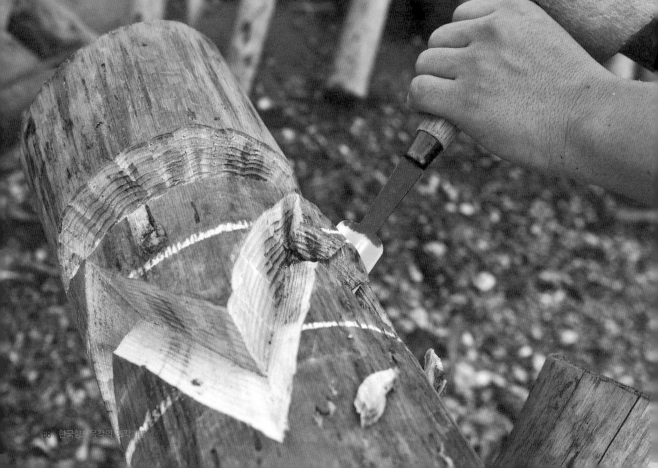

3. 3단계 곡선으로 깎기

① 곡선을 S자 형으로 연결해서 밑그림을 그린다.

② 삼각끌로 선을 따라 깎아낸다. 삼각끌을 사용할 때 곡선을 자연스럽게 깎는 방법을 훈련하며 같은 깊이로 조각되도록 연습한다.

③ 삼각끌로 깎여 형성된 좁은 2개의 면을 같은 각도와 같은 넓이로 키워 깎아 나가야 한다.

 그려진 음선(陰線)을 정위치에 두고 각도에 맞춰 면을 넓혀가며 깎는다.

 음선(陰線) 밖에 2개의 양선(陽線)은 각도에 의해서 자연스럽게 형성되도록 한다.

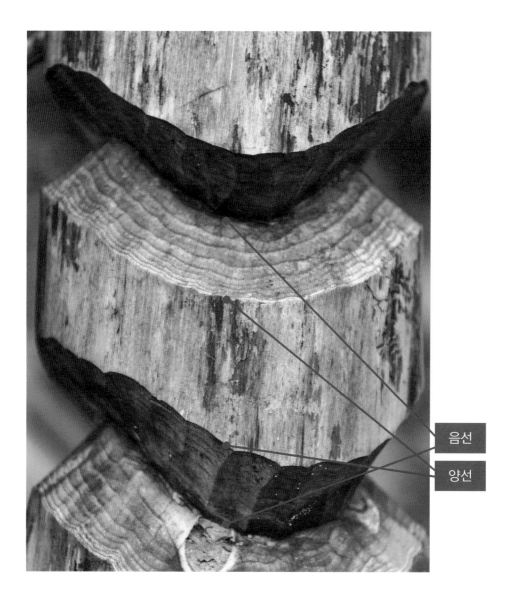

음선

양선

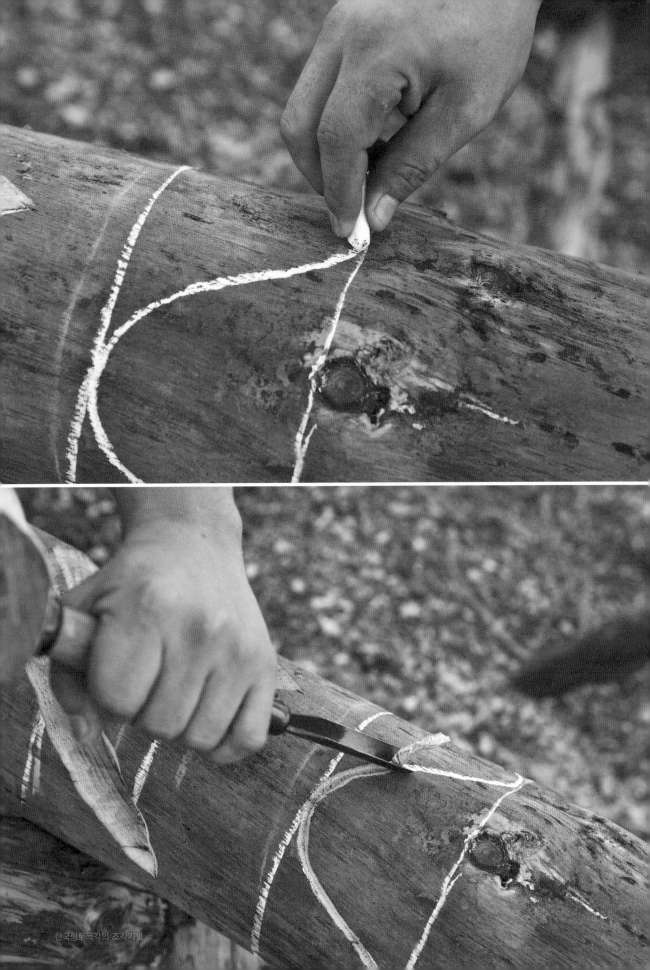

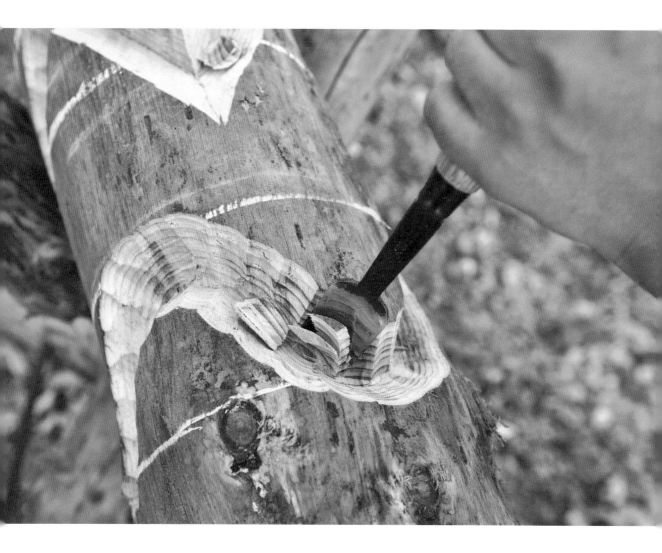

특히 향토목각(장승)에서는 곡선(曲線) 깎기가 매우 중요하다. 눈선, 코선, 입술선 모두가 곡선으로 자연스레 연결하여 각(刻)해야 하므로 철저히 습득하는 것이 매우 좋다.

4. 4단계 원형으로 깎기

① 원을 재료 굵기에 알맞게 그린다.
② 삼각끌로 선을 따라 깎아낸다. 삼각끌을 사용할 때 원형을 자연스럽게 깎는
　방법을 훈련하며 같은 깊이로 조각되도록 연습한다.
③ 깊이와 각도를 잘 조정하여 각(刻)하는 것이 중요하다. 특히 눈 등을 조각하
　는 기법에 응용되므로 숙달이 필요하다.

원형 깎기는 장승 왕방울눈의 기본이므로 연습을 게을리 하지 말아야 한다.

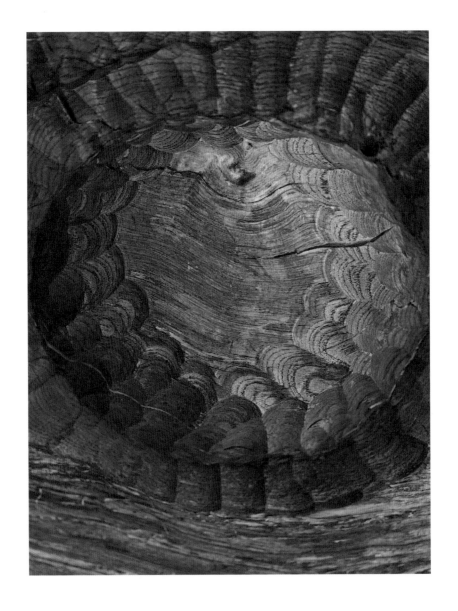

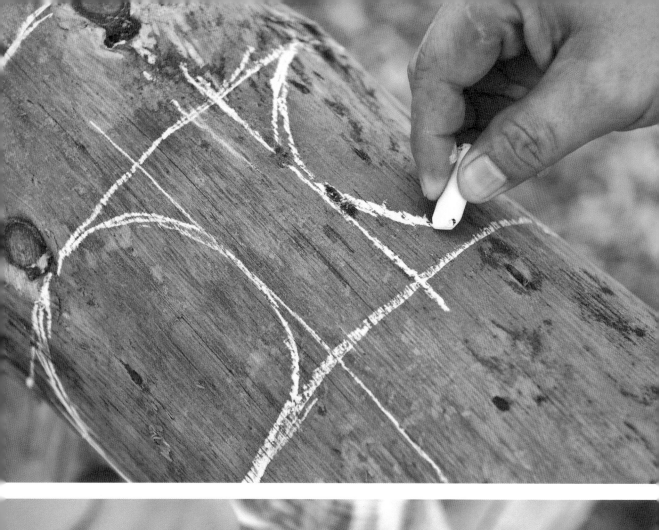

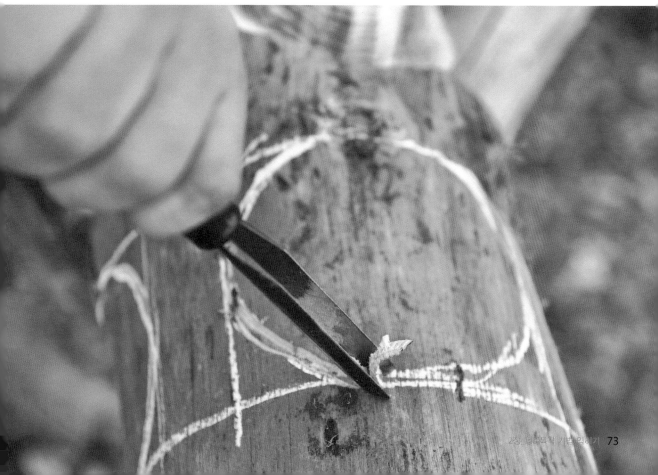

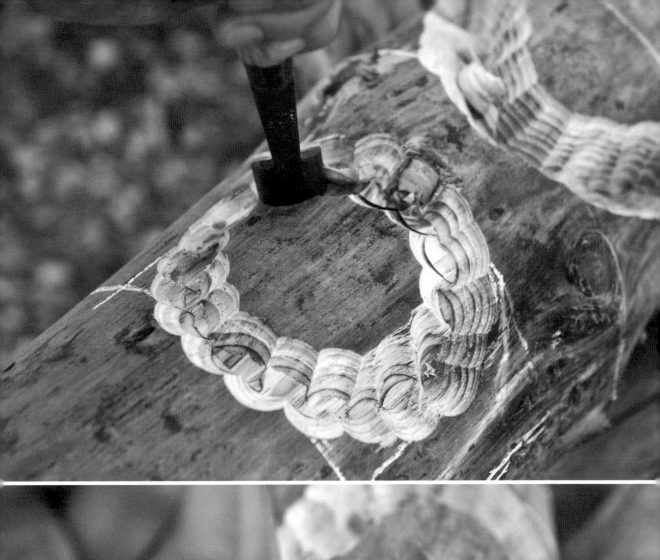
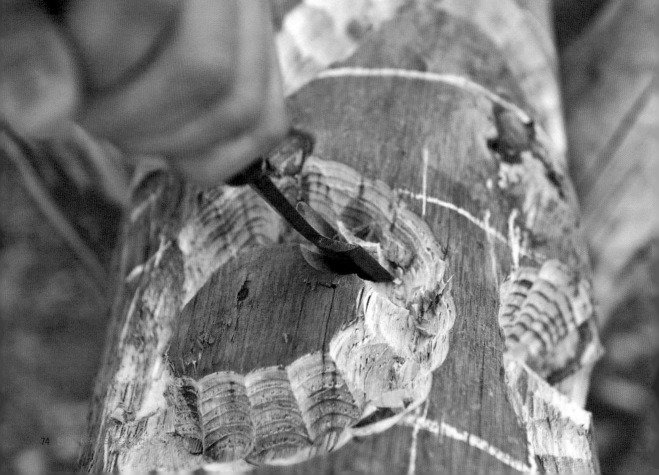

5. 5단계 올빼미형으로 깎기

① 올빼미 문양으로 연습 재료 굵기에 알맞게 밑그림을 그린다.
② 삼각끌로 선대로 깎아낸다. 삼각끌을 사용할 때 선의 모양대로 자연스럽게 깎는 방법을 이해하며 형상을 형성하도록 하여 재미를 느끼면서 연습하도록 한다.
③ 형상을 느끼며 입체감을 강조하는 기법을 연습하는 데 중점을 둔다. 양선과 음선의 합치 부분과 섬세함을 요하는 기능으로 많은 훈련이 필요하다.

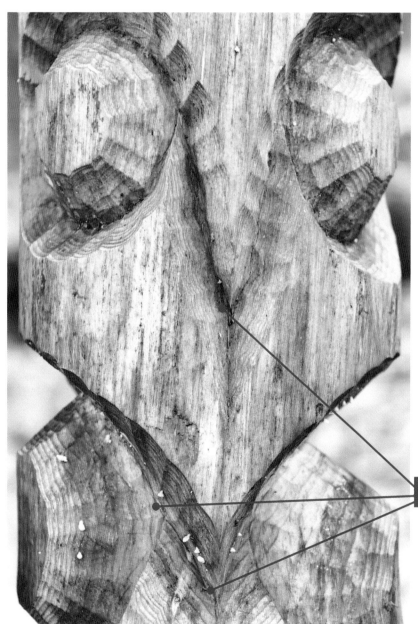

음선과 양선이 만나는 부분

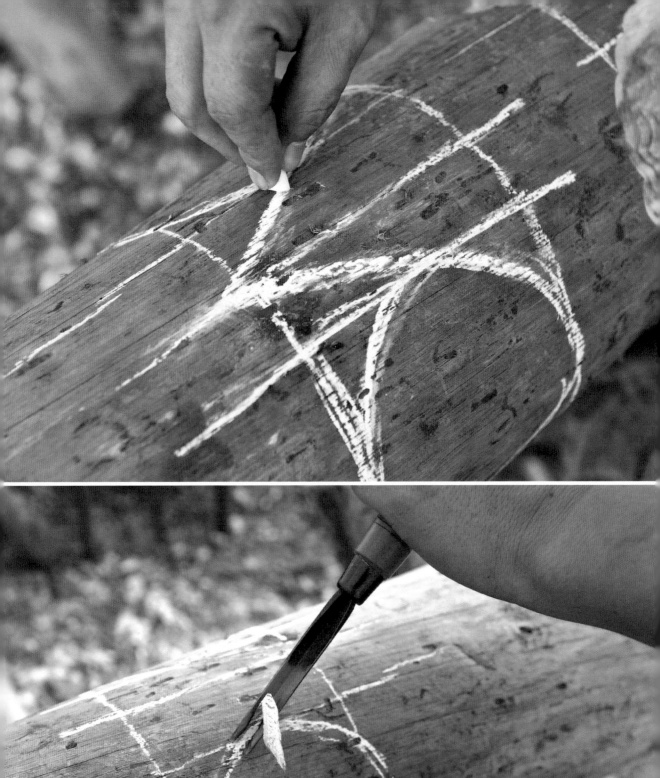

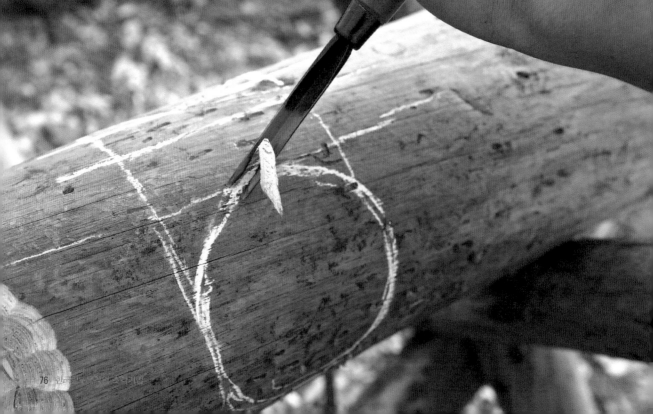

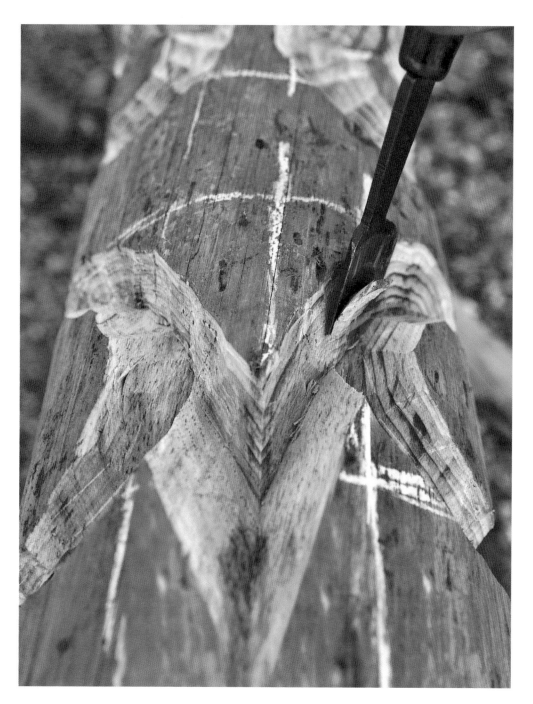

향토목각에서 마무리 깎기는 작품 수명과 변형에도 영향을 미치므로 매우 중요하다. 평환끌이나 평끌을 주로 사용하며 끌날이 엇갈림으로 양쪽으로 범하지 않게 정확히 따내어야 한다.

6. 6단계 8자형으로 깎기

① 팔자형으로 연습 재료 굵기에 알맞게 밑그림을 그린다.
② 조각할 때의 과감성과 면과 선의 진행을 올바르게 인식하여 각(刻)하는 것이 중요하다.
③ 기본 깎기에서 난이도가 높은 연습 방법으로 면과 선이 합쳐지는 부분의 이해를 평가하는 연습이므로 반복적인 훈련이 필요하다.

1단계 일자 깎기부터 6단계 8자 깎기는 기본 깎기에서 연습으로 끝나는 기능이 아니고 수시로 반복 연습을 해야 할 정도로 중요한 훈련 방법이다.

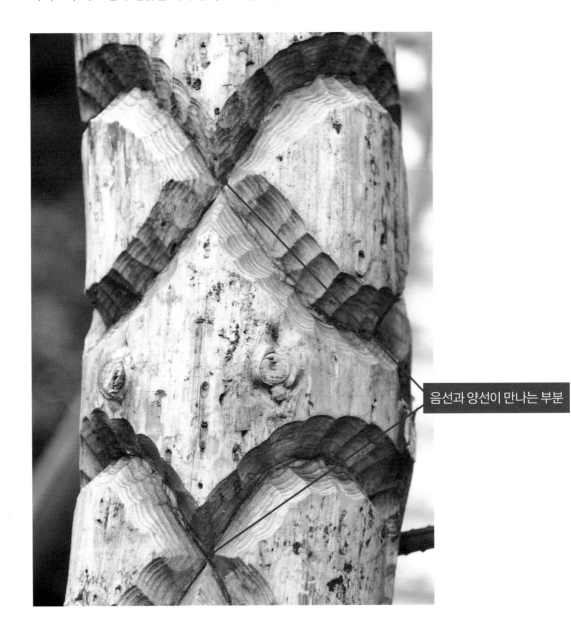

음선과 양선이 만나는 부분

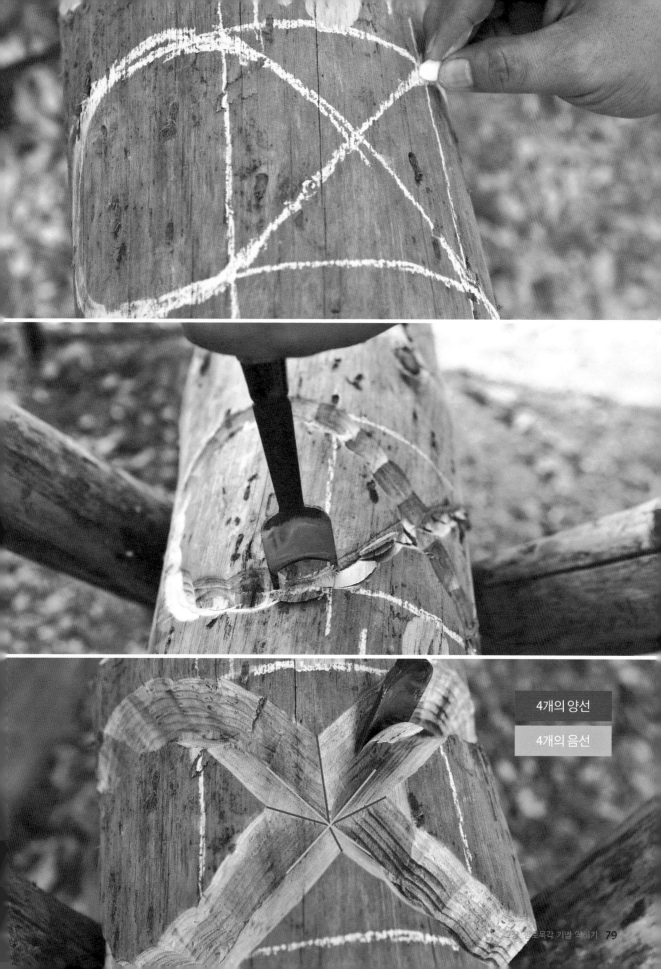

4개의 양선

4개의 음선

03 밑그림 그리기와 기본형 얼굴 깎기

1. 1단계 밑그림 그리기

1) 기본 데생

① 일반적으로 그림을 그리는 것과는 다른 시각과 생각으로 향토목각 밑그림에 접해야 한다(균형을 맞추기 위해서 재료(통나무)의 가로와 세로선으로 기준을 잡도록 한다).

② 밑그림은 선으로 그릴 수밖에 없기 때문에 밑그림의 선은 입체 목각에서 음선(陰線)을 그리는 것이 원칙이다. 대자연(大自然)에서 음선(陰線)은 계곡선이고 양선(陽線)은 능선으로 생각하면 이해가 쉽다.

 * 선(線)의 이해: 음선(陰線 깊은 곳에 생기는 선), 양선(陽線 높은 곳에 생기는 선)

③ 반드시 깊은 음선(陰線)을 그릴 때 돌출되는 양선(陽線)을 미리 생각하고 밑그림을 그려야만 한다. 양선이 제 위치에 형성되도록 음선(밑그림)을 그려야 한다.

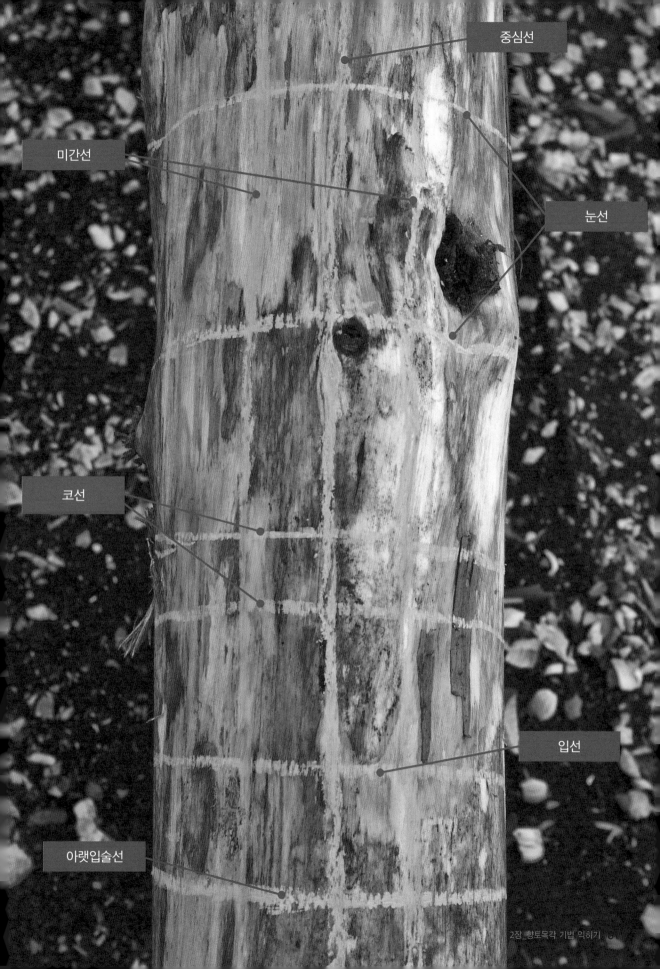

중심선

미간선

눈선

코선

입선

아랫입술선

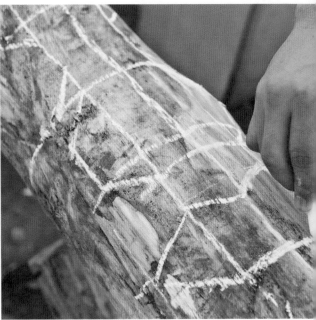

향토목각에서는 시각적(視覺的)으로 우선되는 것이 선이라고 볼 때 양선(陽線)이나 음선(陰線)은 매우 중요하다. 삼차원(三次元)의 조각은 면과 선으로 이루어지지만 모양과 형태(形態)를 표현하는 것은 면의 각도에 의한 선이 우선시 되므로 심각(深刻)과 완각(緩刻)을 적절히 깎아야 한다.

▶
사진에서 심각면과 완각면을 느낄
수 있으며 심각면과 완각면이 모여
이루어진 음선과 양선으로 형상의
표정 변화를 숙지해야 한다.

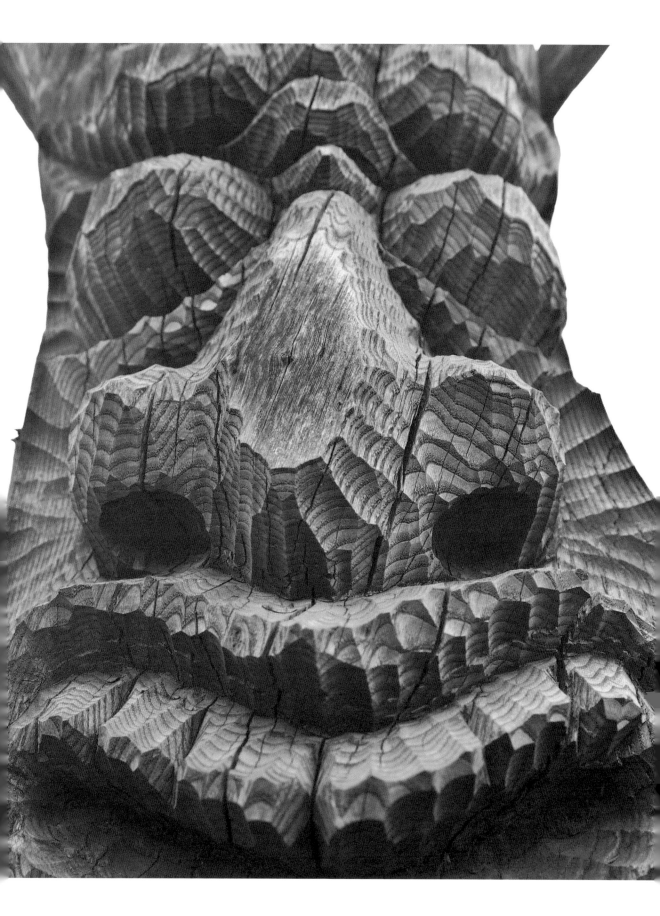

2) 삼각끌로 데생의 면과 선 만들기

① 데생 선을 삼각끌로 각(刻)하면 작은 음선을 중심으로 작은 2개의 면과 2개의 양선이 형성된다.

② 삼각끌에 의해서 생겨난 선과 면을 적당한 높이와 깊이로 각도에 맞춰 조각한다.

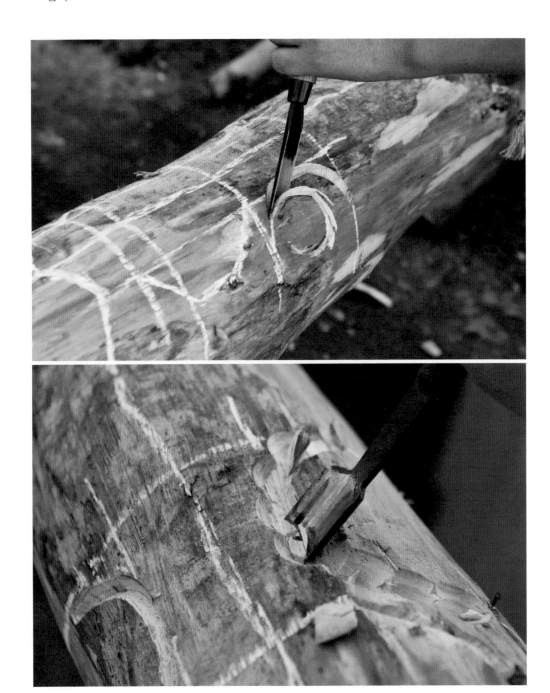

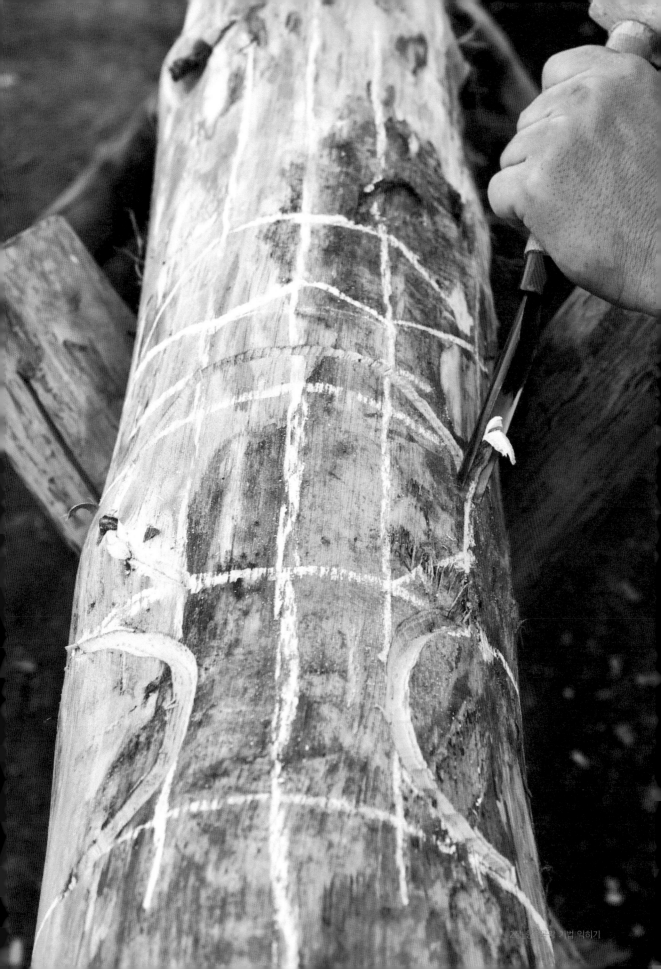

3) 면과 선 이해하기

① 면과 선의 중요성은 이미 기본형 깎기 1단계부터 6단계에서 이해했지만 얼굴 깎기에서는 더 나아가 각도와 깊이를 잘 응용하고 이해해야 한다.

면의 넓이와 면의 각도는 형상의 생김새를 크게 좌우하므로 면의 각도와 넓이로 하여금 형성되는 음선과 양선은 향토목각 완성도에 큰 영향을 미친다.

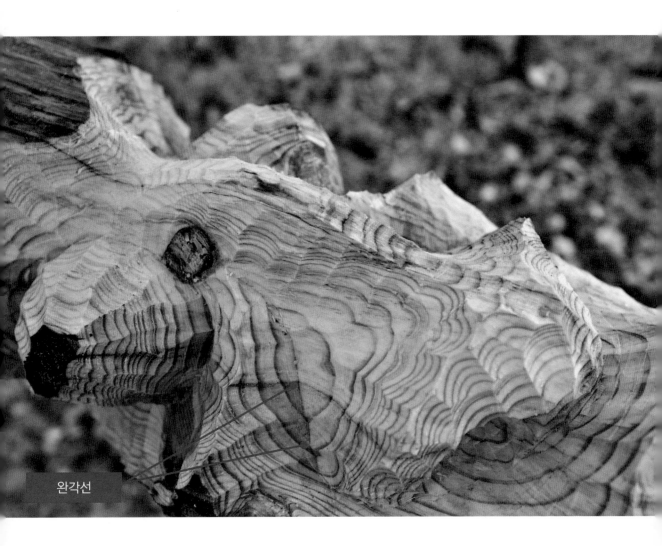

완각선

② 면의 각도에 따라 면과 면의 합치선이 심각과 완각으로 이루어짐을 이해하
고 시각적으로 심각의 선과 완각의 선이 조화를 이루도록 해야 한다.

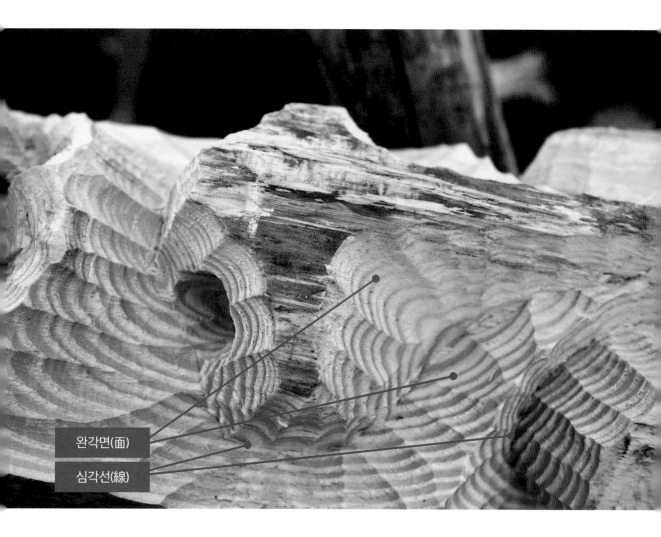

완각면(面)

심각선(線)

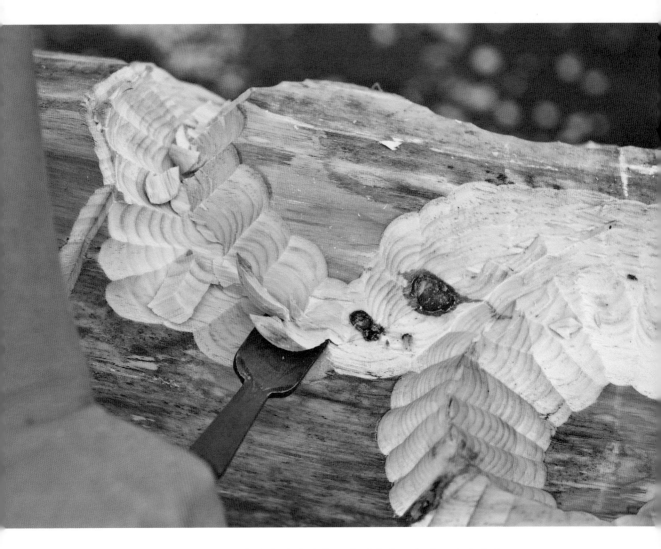

③ 심각의 면에서 나타나는 음선이 완각면이 모여 나타나는 음선보다 시각적
　으로 우선시됨을 이해해야 한다.

심각면(深角面) 끼리 서로 만나는 음선은 진한 선으로 보이며 완각면(緩角面)
이 모여 생긴 음선은 밝게 보인다. 조각품은 각과 면으로 이루어지고 깊은 선과
돌출선으로 형상을 느끼게 하므로 채색을 하는 그림과는 느낌이 사뭇 다르다.

4) 얼굴 깎기 다양한 각도 이해하기

장승은 정해진 부피에 깎아내고 잘라내므로 윤곽이 나타나고 형체가 만들어짐을 인지하고 조각에 임해야 한다.

장승은 분명 얼굴[人面 인면]을 조각하는 것이라고 정의해도 지나치지 않다. 장승만의 특징(왕방울눈, 두툼한 주먹코, 강한 느낌을 주는 입)을 강조하여 조각하는 것이 기본이라고 할 수 있다.

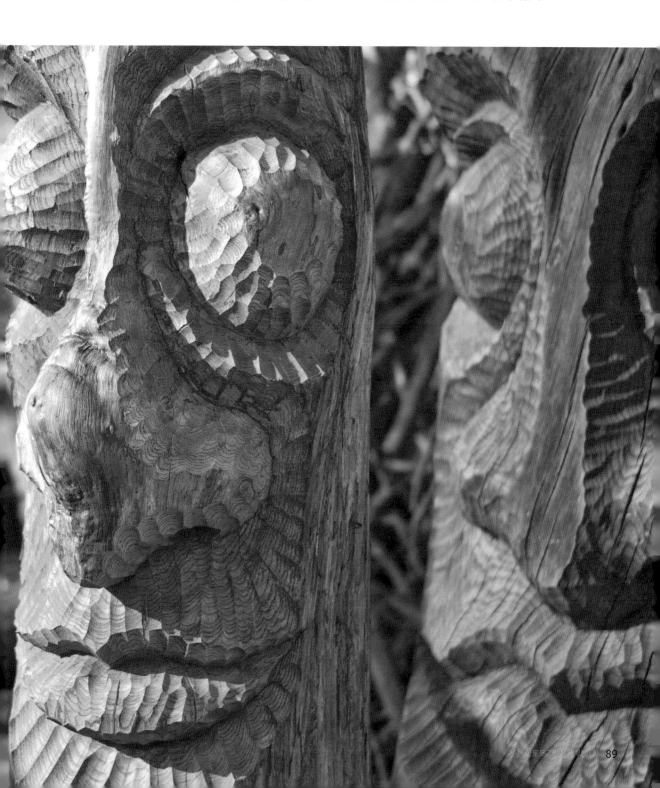

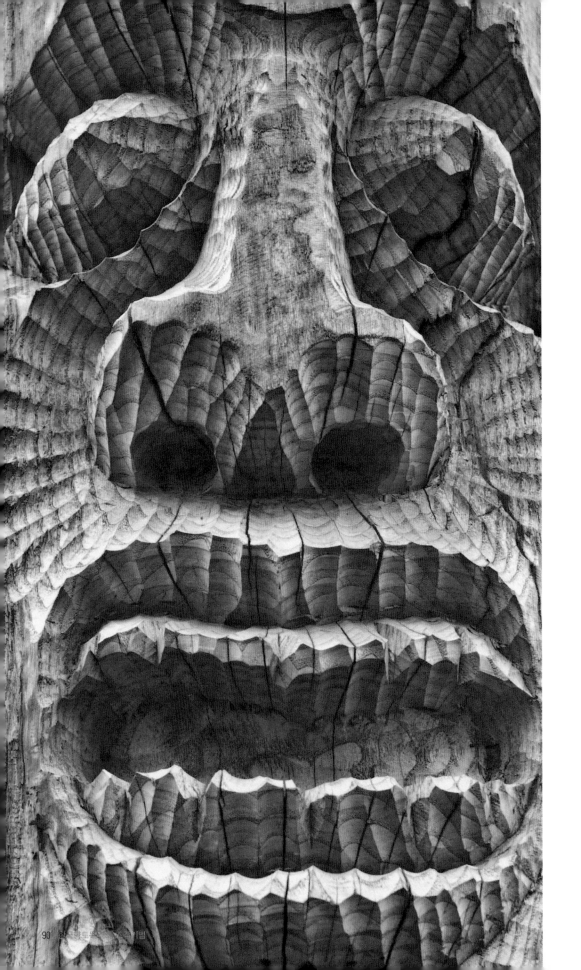

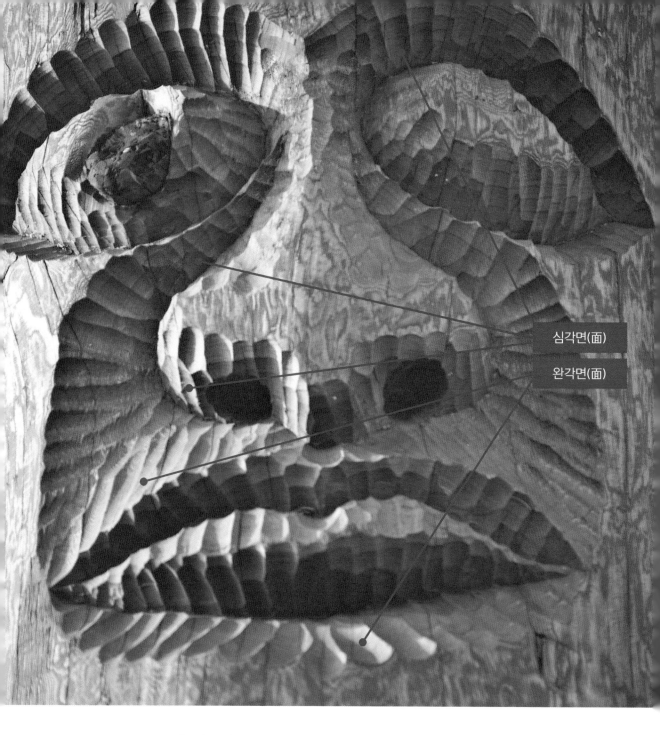

심각면(面)

완각면(面)

① 얼굴을 조각한다는 것은 여러 개의 면이 다양한 각도로 조화롭게 조각함을
 뜻한다.
② 적절한 위치에 조각된 면(面)과 선(線)으로 3차원을 이루는 장승이 완성되는
 것이다.

2. 2단계 눈 조각하기 기법 익히기(원형 형상)

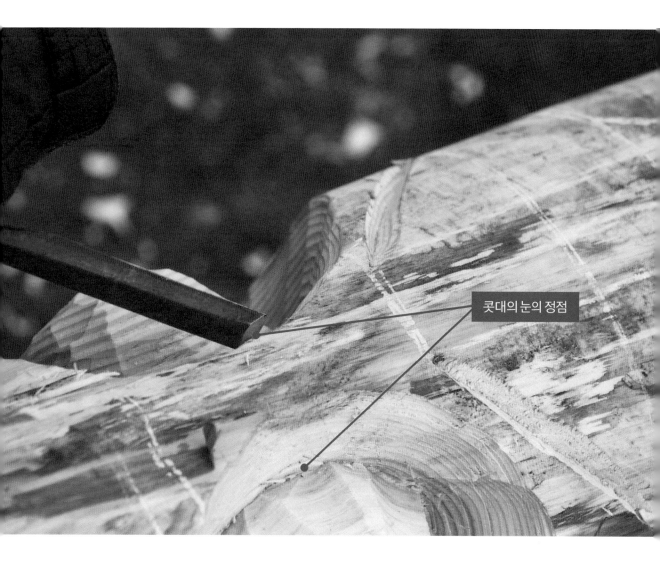

콧대의 눈의 정점

① 밑그림을 그린 후, 눈을 조각함에 향토목각(장승)만의 특징인 왕방울눈을 특별히 강조하여 조각하는 것이 원칙이라 할 수 있다.

② 두 눈은 콧대 사이에 위치하므로 콧대의 높이를 기준으로 양 눈의 간격이 콧대 넓이에 의해 좌우됨을 의식하고 각(刻)해야 한다.

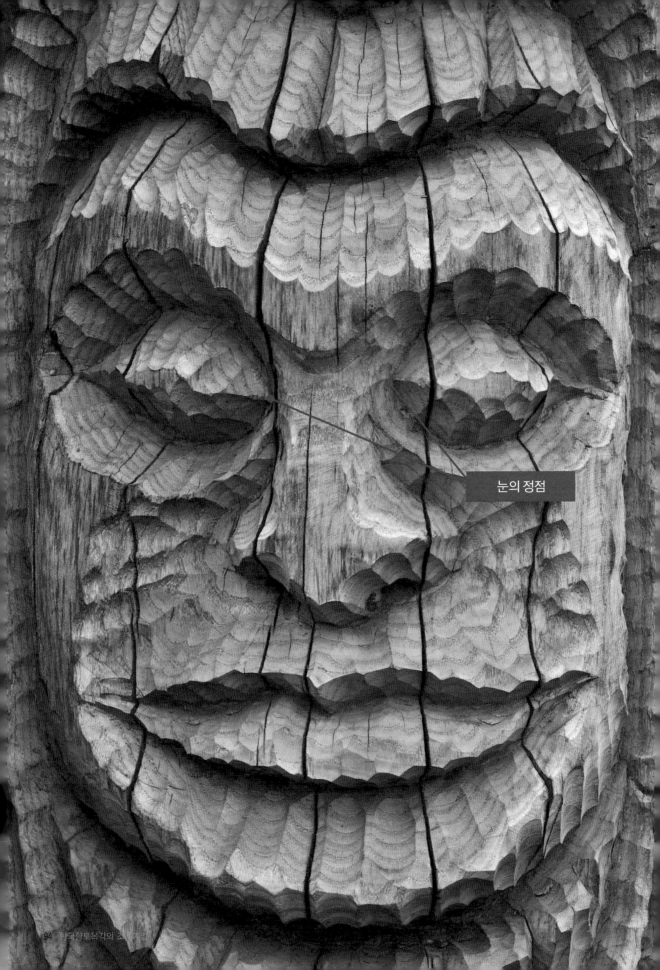

눈의 정점

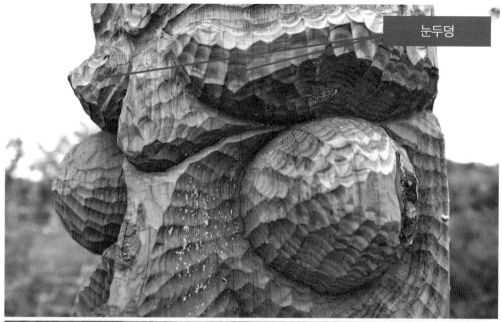

눈두덩

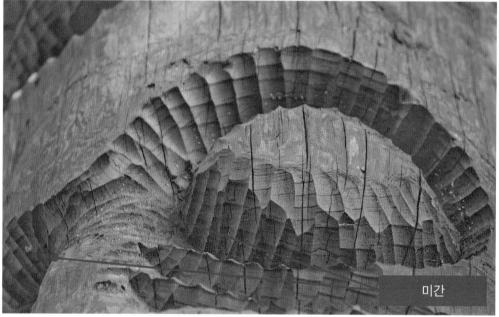

미간

③ 눈과 콧대의 가장 가까운 정점(頂点)을 정하고 조각을 해야 한다.

④ 눈썹 부위(눈두덩)는 자연스럽게 이마와 연결되도록 각(刻)해야 한다.

3. **3단계** 코 조각 기법 익히기(표준 형상)

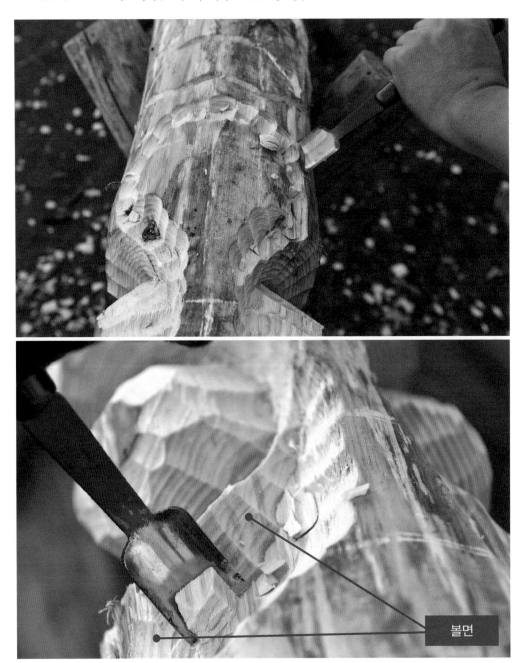

볼면

① 밑그림을 그린 후, 코는 얼굴에서 제일 높은 곳이므로 코의 높이를 정하여 각(刻)을 하는 것이 중요하다.

② 코는 기본형(基本形)으로 깎는 연습을 습득(習得)해야 한다. 기본 깎기가 완성된 후에 콧대, 콧망울, 코끝의 형상으로 다양하게(주먹코, 복코, 매부리코, 벌렁코 등) 조각하도록 훈련해야 한다.

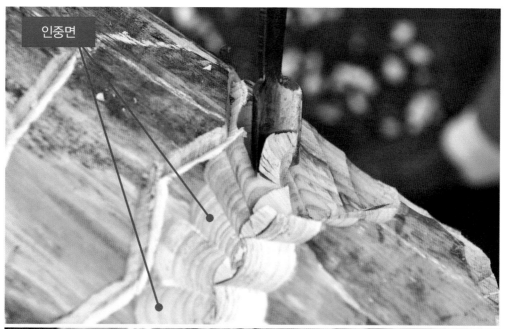

인중면

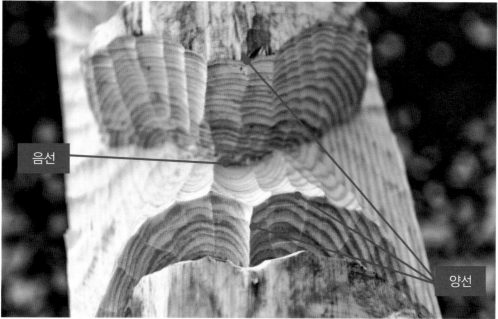

음선

양선

③ 코를 조각하므로 자연스럽게 볼과 인중 부분이 나타난다. 볼의 각과 인중의 각을 시각적으로 알맞게 처리해야 한다.

④ 코의 밑그림은 조각의 음선(陰線)이므로 조각 각도에 의해서 나타나는 양선(陽線)에 따라 형상이 좌우되므로 양선(陽線)도 음선(陰線)만큼 조형에 매우 중요하다고 할 수 있다.

4. 4단계 입 조각 기법 익히기(일자형 형상)

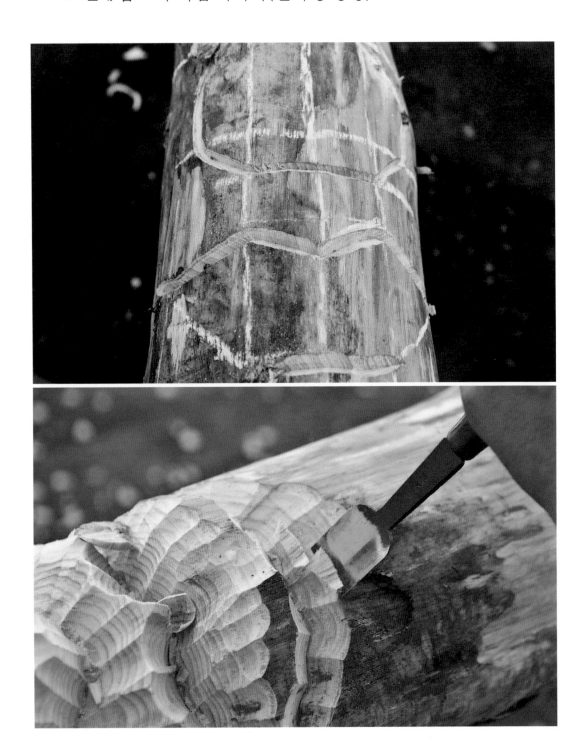

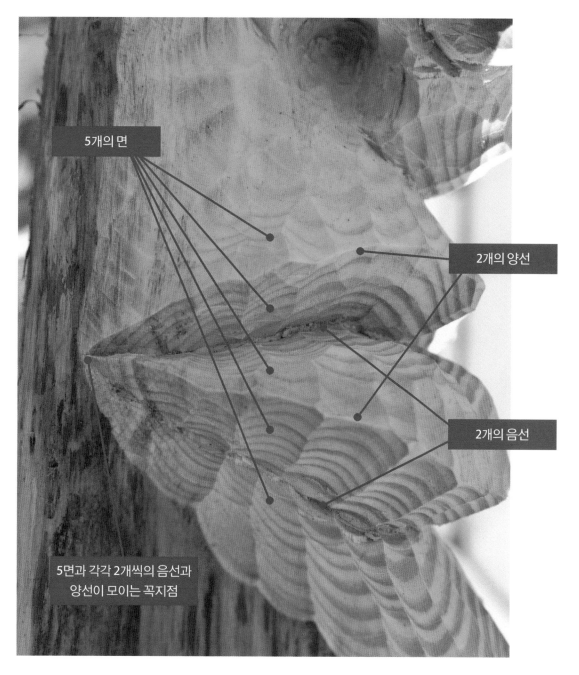

5개의 면

2개의 양선

2개의 음선

5면과 각각 2개씩의 음선과
양선이 모이는 꼭지점

① 입의 밑그림은 입 넓이, 입술 두께, 인중 길이, 코밑을 향한 각도가 중요하게 형상을 좌우하므
로 알맞게 그려 조각해야 한다.

② 입꼬리에 윗입술 면, 아랫입술 면, 인중 면, 턱 면과의 합치 부분을 조심스럽게 처리해야 한다.

③ 입술의 음선(陰線), 아랫입술의 면과 양선(陽線), 윗입술 면의 각도(角度)와 양선(陽線) 등을
조화롭게 처리해야 생동감(生動感) 있는 좋은 작품이 된다. 다문 입은 음선(陰線) 2개와 양선
(陽線) 2개로 이루어지고 다섯 면이 조화로울 때 좋은 작품(作品)이 된다.

04 장승의 다양한 표정의 기법 | 응용된 얼굴 부분별 조각하기

재료의 크기와 기능과 형태에 따라 구도에 맞게 데생하는 것이 가장 중요하다.
재료 굵기와 길이에 맞춰 눈, 코, 입이 조화롭게 구도하여 데생하는 것을 원칙으
로 해야만 좋은 장승 작품이 만들어진다.

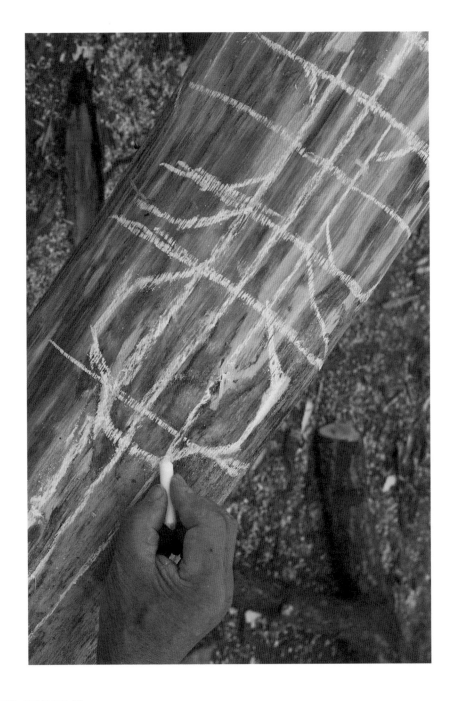

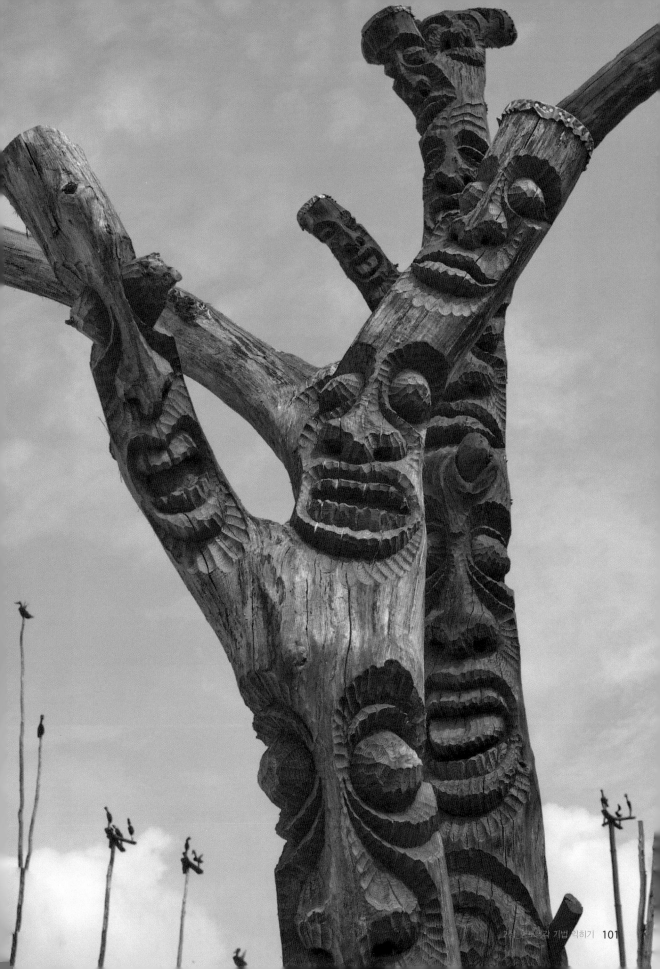

1. 눈의 다양한 형상과 단계별 깎기

장승에서 눈은 장승만이 가지고 있는 왕방울눈(눈동자가 없음)을 강조해서 조각해야만 한다. 향토목각(장승)의 왕방울눈은 제주, 영·호남지방의 오래된 석장승을 근거로 목장승에도 복원을 한 것이다. 장승의 왕방울눈은 지구상에서 유일하게 우리나라의 향토목각(人面)에서만 볼 수 있다.

1) 원형눈

원형눈은 장승 눈의 기본이며 왕방울눈을 표현하는 기초다.

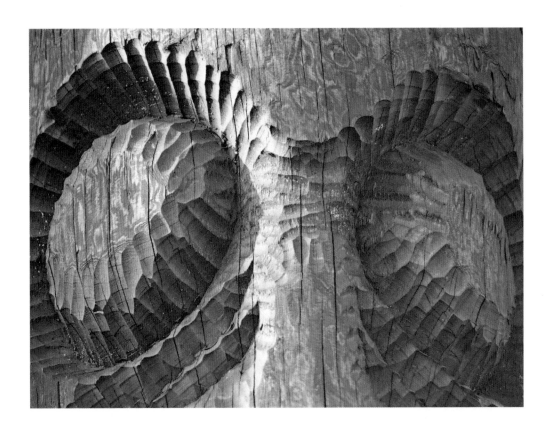

2) 꼬리눈

꼬리눈은 눈의 표정을 좌우하는 기본이다. 눈꼬리의 방향에 따른 표정이 크게 변한다.

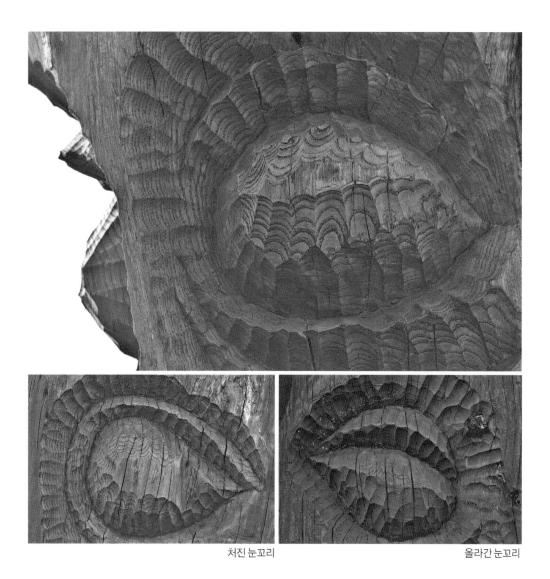

처진 눈꼬리 올라간 눈꼬리

3) 치켜뜬 눈

눈꼬리가 올라가면 치켜뜬 눈이 된다.

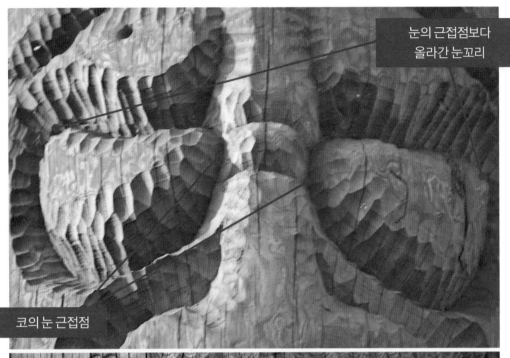

눈의 근접점보다 올라간 눈꼬리

코의 눈 근접점

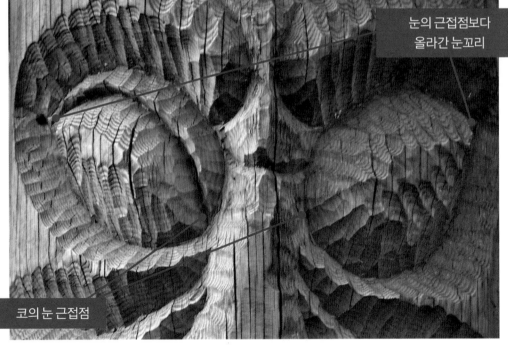

눈의 근접점보다 올라간 눈꼬리

코의 눈 근접점

4) 처진 눈

눈꼬리가 내려가면 처진 눈이 된다.

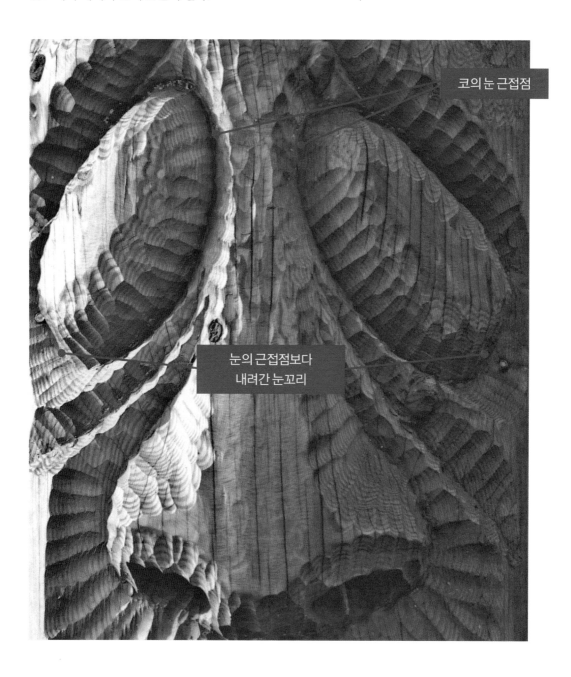

코의 눈 근접점

눈의 근접점보다
내려간 눈꼬리

5) 눈꺼풀이 있는 눈

눈가장자리 위나 아래에 눈꺼풀을 조각하므로 다양한 표정을 표현할 수 있다.

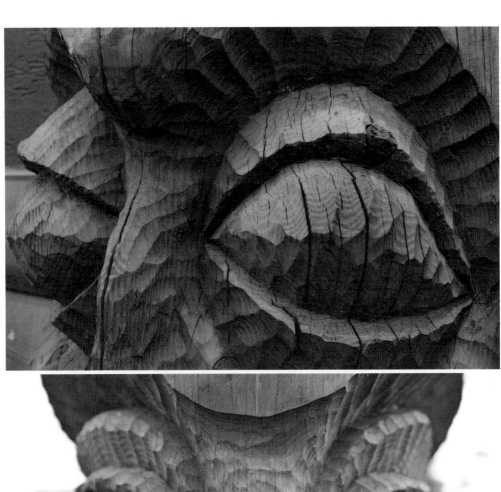

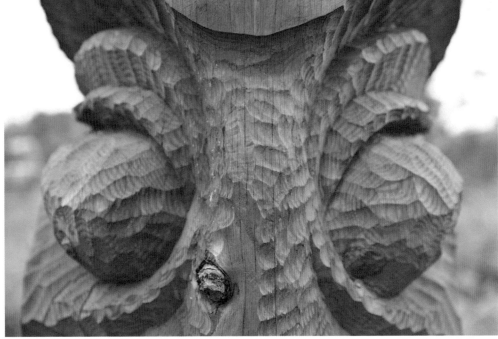

6) 감은 눈

눈두덩만을 조각하여 감은 눈으로 표현할 수 있다.

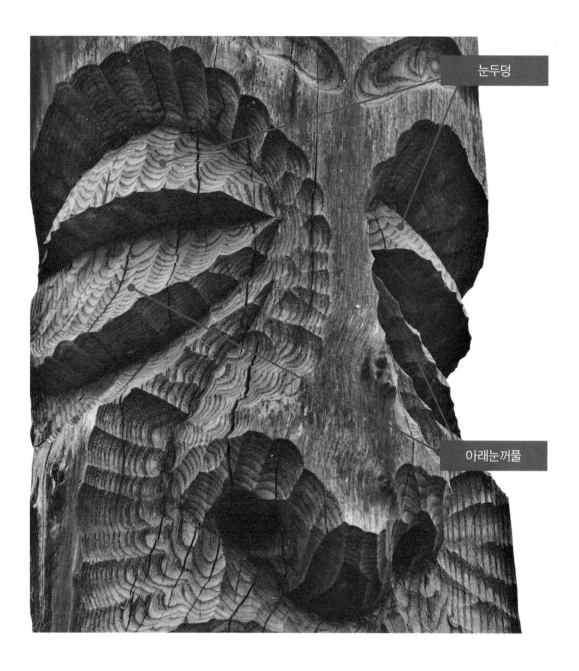

눈두덩

아래눈꺼풀

기)웃는 눈

눈으로 웃는 모습을 표현하는 것은 눈웃음치는 실눈으로 표현해야 한다.

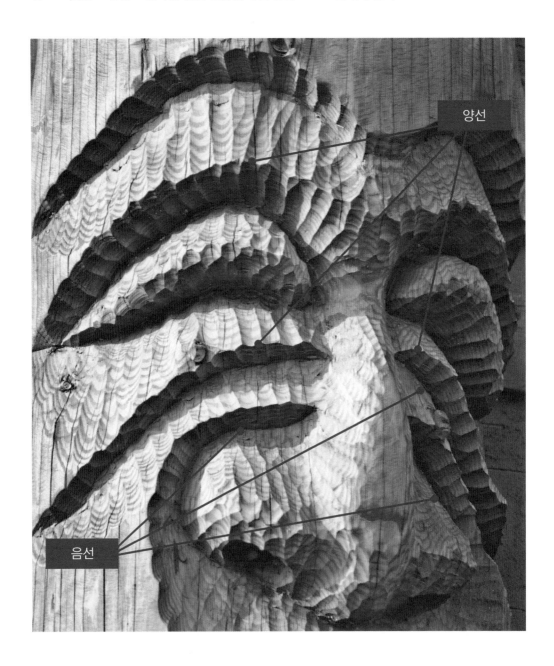

8) 화난 눈

화가 난 눈은 눈꼬리의 변화와 미간의 근육과 주름을 적절하게 표정에
맞게 조각해야만 화가 난 눈으로 표현할 수 있다.

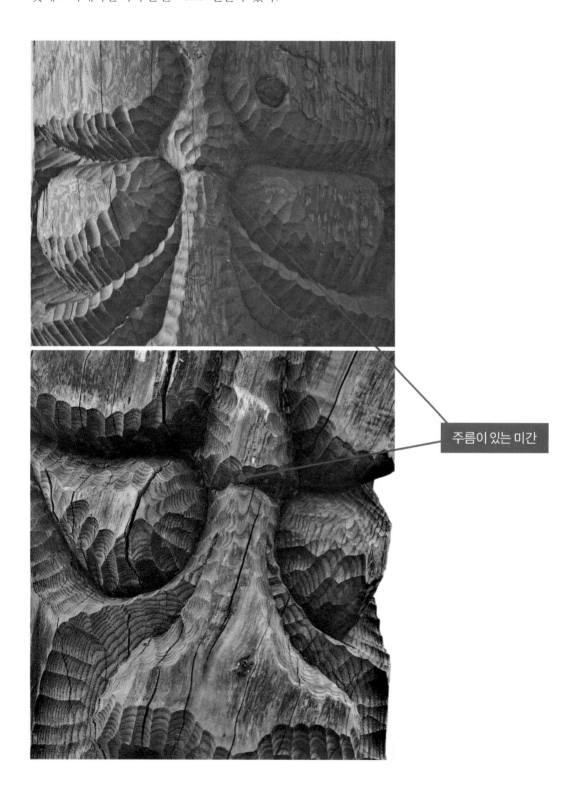

주름이 있는 미간

9) 슬픈 눈

순한 눈 외에 다양한 눈을 조각할 수 있다.

장승을 조각하는 데 눈으로만 10여 가지 이상의 표현을 할 수 있다.

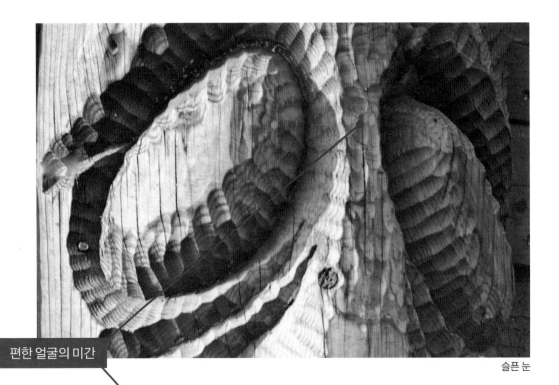

슬픈 눈

편한 얼굴의 미간

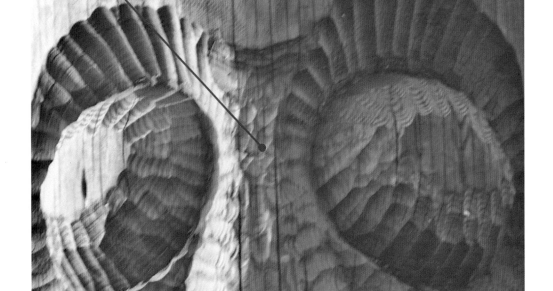

순한 눈

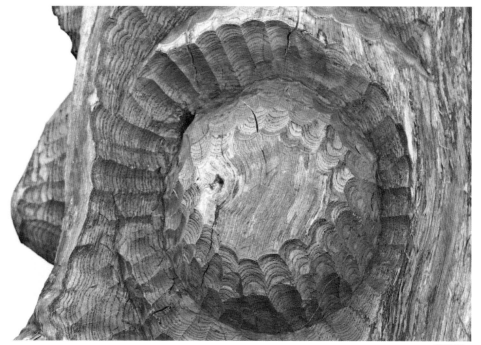

왕방울눈

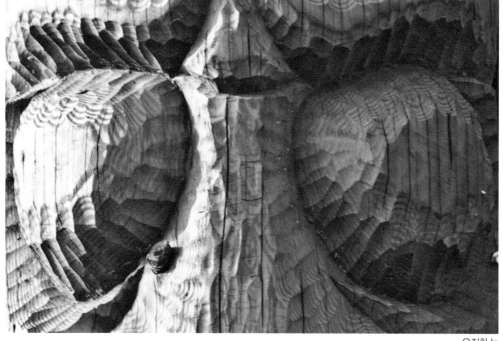

우직한 눈

1) 원형눈 단계별 깎기

어린 모습의 형상과 착한 느낌을 형상화할 때 조각하는 기법이다. 눈과 눈의 사이는 정상보다 조금 넓게 하고 눈의 깊이(콧대 높이)는 너무 깊지 않게 하는 것이 좋다.

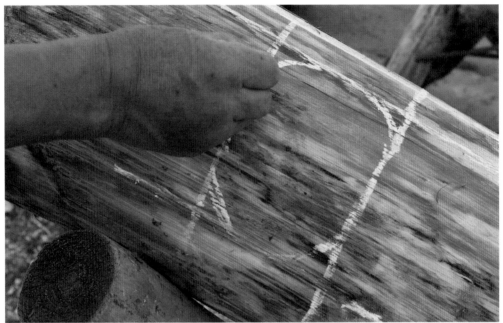

❶ 밑그림

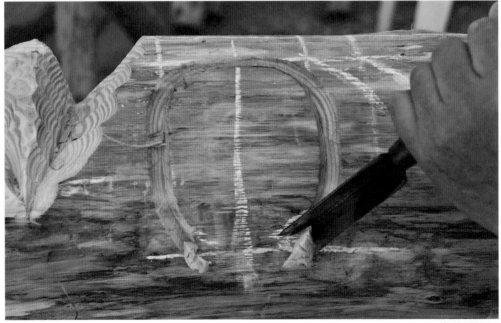

❷ 삼각끌 깎기

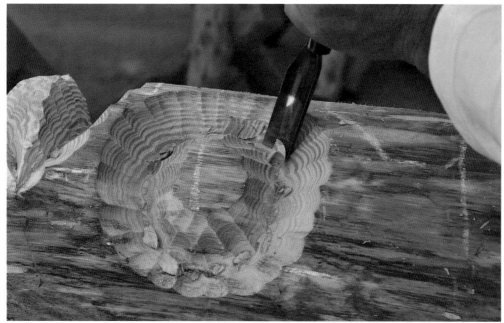

❸ 환끌 깎기

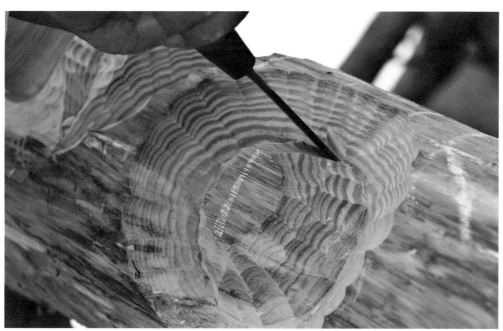

❹ 마무리 깎기

2) 눈꼬리 수평 눈 단계별 깎기

온순하고 편안한 느낌으로 형상화하는 데 주로 조각한다.

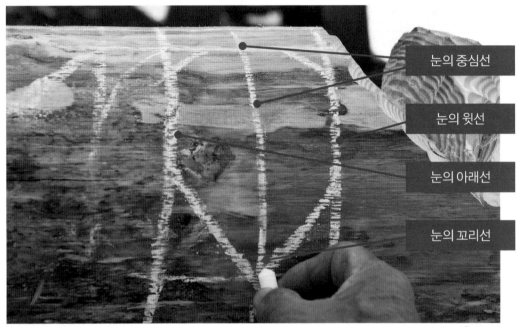

눈의 중심선

눈의 윗선

눈의 아래선

눈의 꼬리선

❶ 밑그림

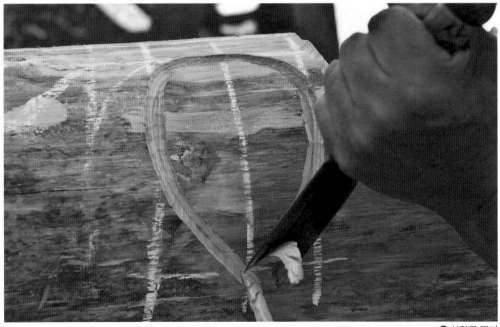

❷ 삼각끌 깎기

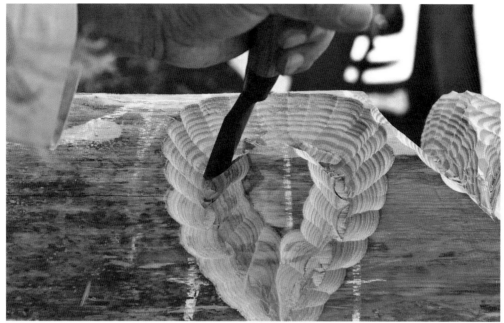

❸ 환끌 깎기

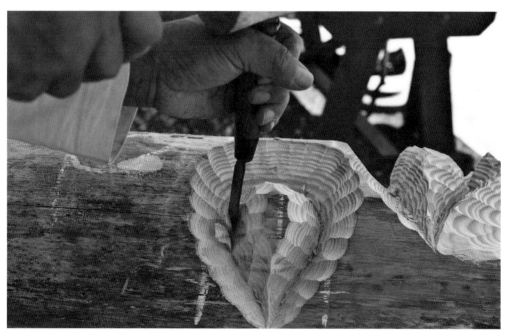

❹ 마무리 깎기

3) 눈꼬리 올라간 눈 단계별 깎기

미간을 찌푸리거나 주름을 주어 화가 난 형상 또는 무서운 형상을 조각할 때 많이 활용한다.

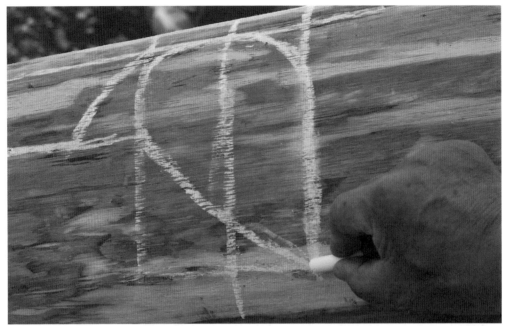

❶ 밑그림

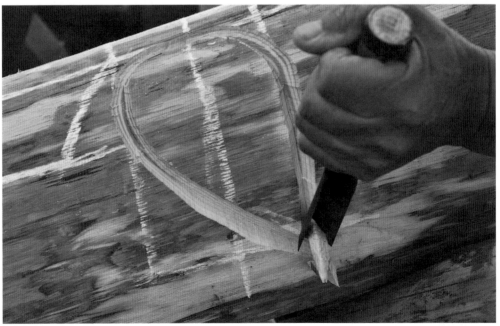

❷ 삼각끌 깎기

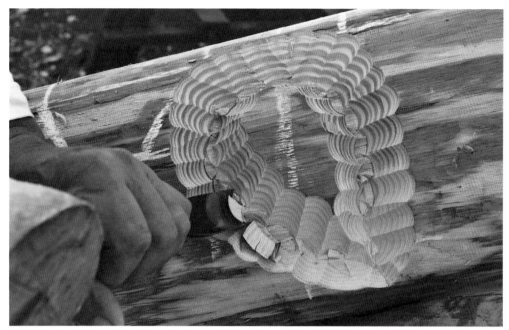

❸ 환끌 깎기

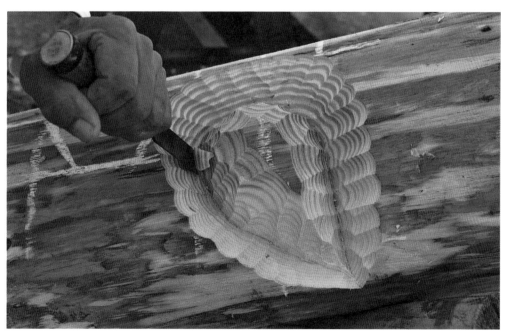

❹ 마무리 깎기

4) 눈꼬리 아래로 처진 눈 단계별 깎기

슬프거나 순한 모습을 연출하면 좋다.

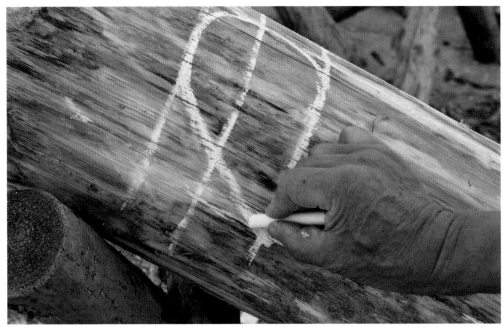

❶ 밑그림

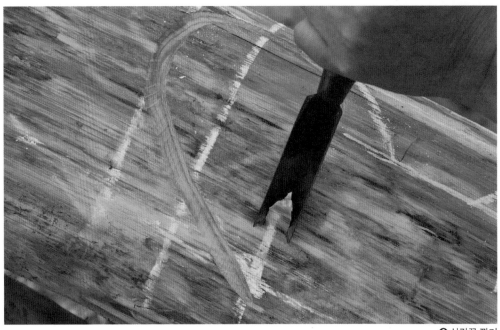

❷ 삼각끌 깎기

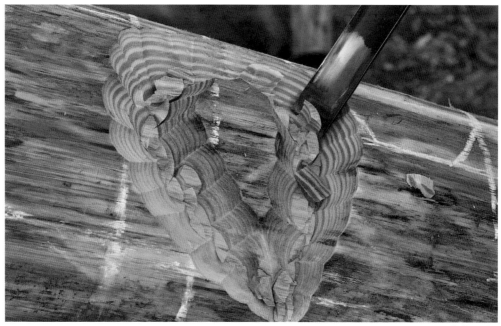

❸ 환끌 깎기

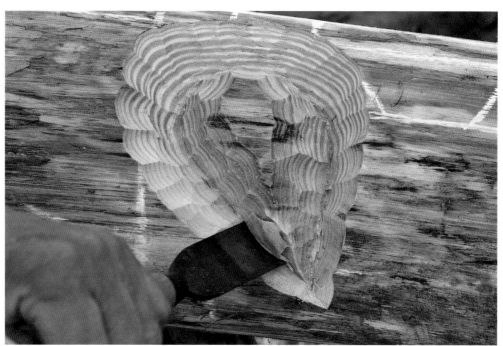

❹ 마무리 깎기

3. 코의 다양한 형상과 단계별 깎기

코는 얼굴 중심부에 있으면서 얼굴 모양에 가장 큰 영향을 준다.

1) 복코(주먹코)

우직하고 편해 보이는 형상이다. 보편적으로 많이 깎는 형상이다.

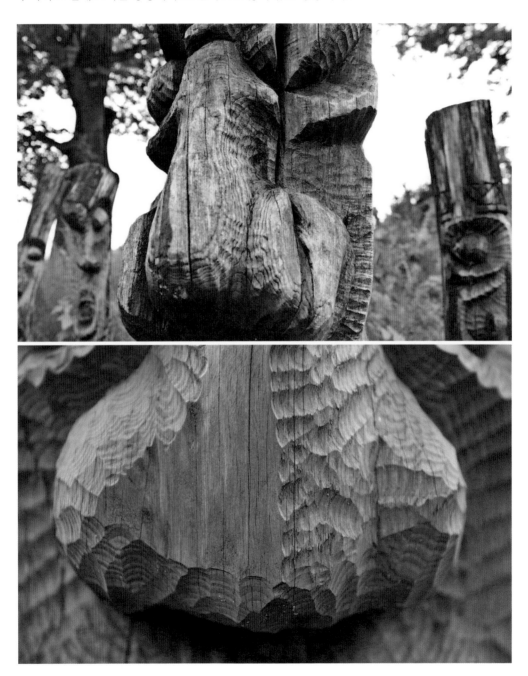

2) 벌렁코

해학적으로 연출할 때 많이 조각한다.

3) 뺑코

가는 나무에 날렵하게 연출할 때 사용하면 좋다.

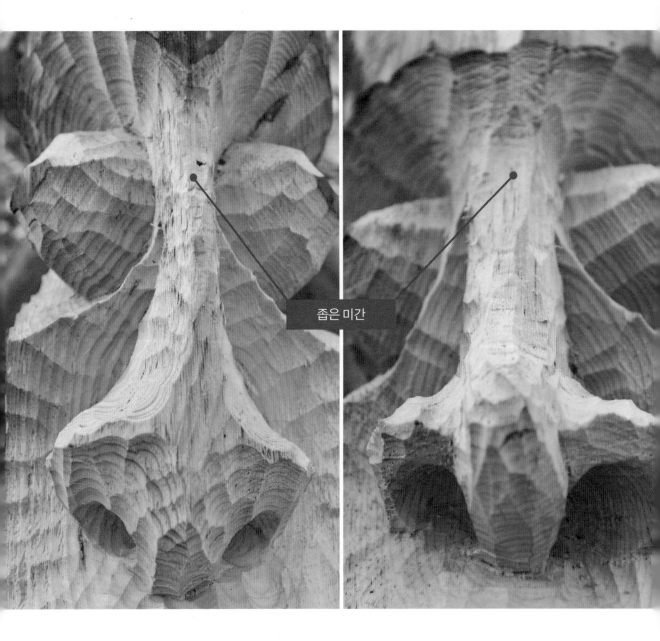

좁은 미간

4) 매부리코

근엄하고 위엄이 있는 작품에서 사용하면 좋다.

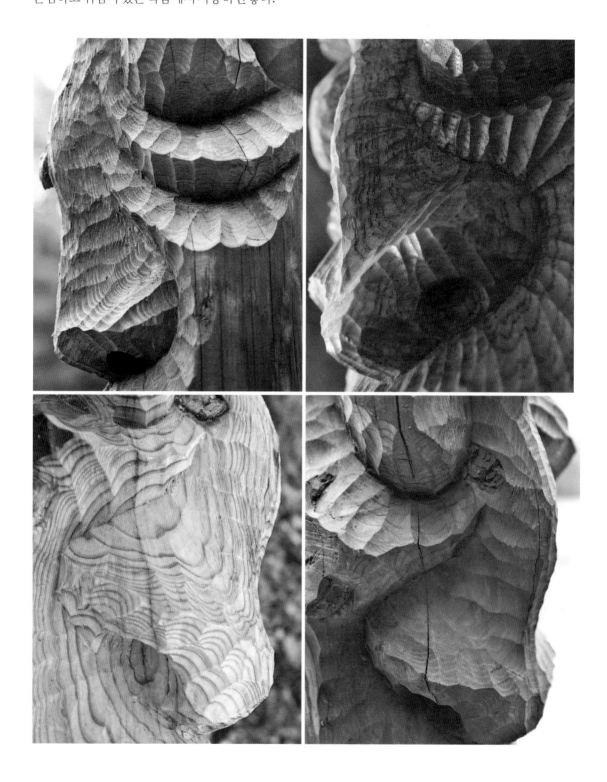

5) 납짝코

우스꽝스러움이 묻어나는 작품에 연출하면 재미를 더한다.

6) 그 외 다양한 코의 형태

들창코, 마늘코 외 잘생긴 코 등을 다양하게 각(刻)할 수 있다

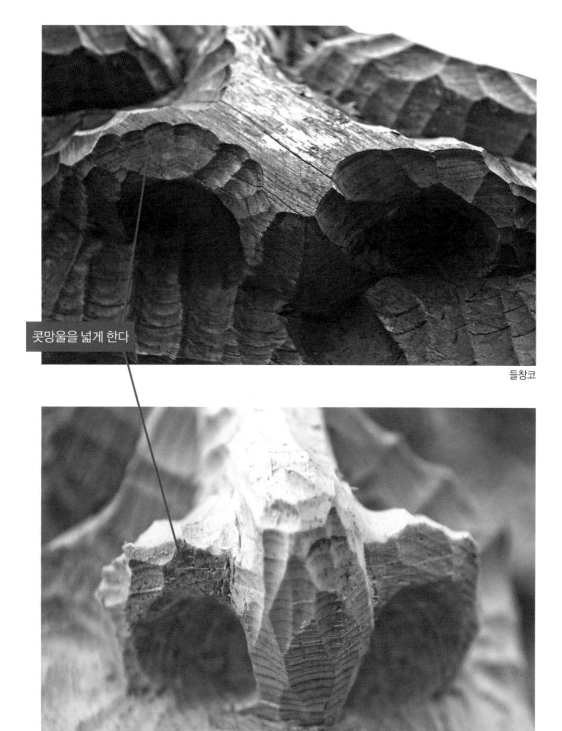

콧망울을 넓게 한다

들창코

벌렁코

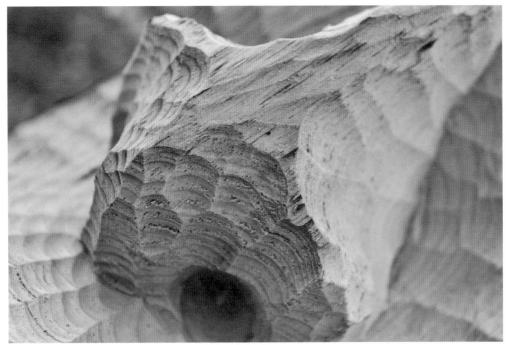

마늘코

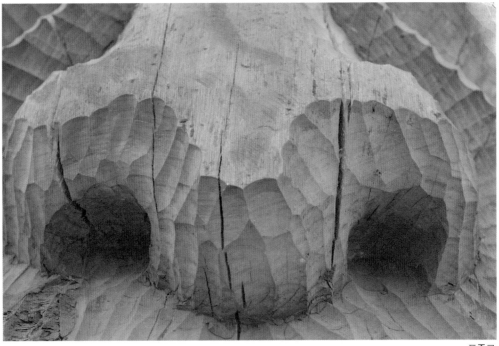

표준코

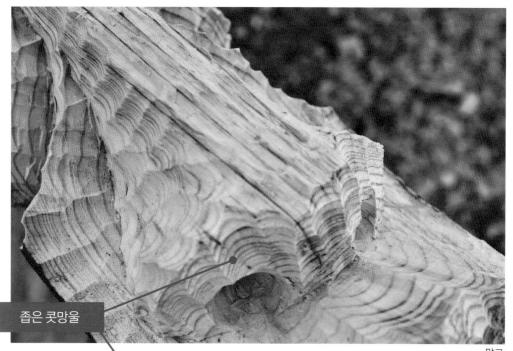
말코

좁은 콧망울

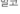

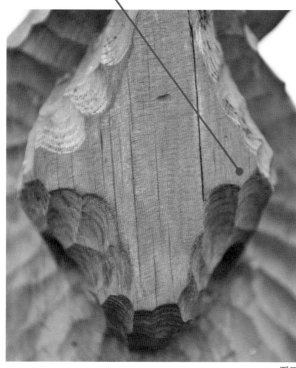
뺑코

콧망울은 좁게 코끝은 높게 하여 날카로운 인상을 표현하는 데 주로 형상화하여 조각하면 좋다.

1) 주먹코 단계별 깎기

콧대의 폭은 넓게 하고 콧망울도 크게 하며 코의 길이는 약간 짧은 듯한 것이 보기에 좋다.

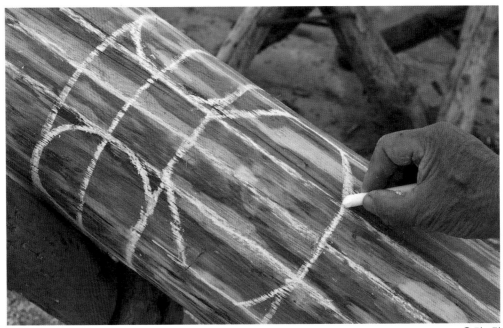

❶ 밑그림
모든 밑그림은 음선을 기준으로 그리는 것이 원칙이다.

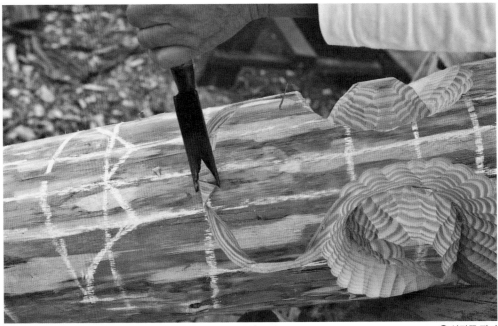

❷ 삼각끌 깎기

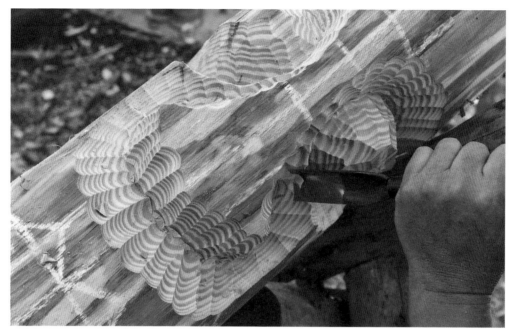

❸ 환끌 깎기

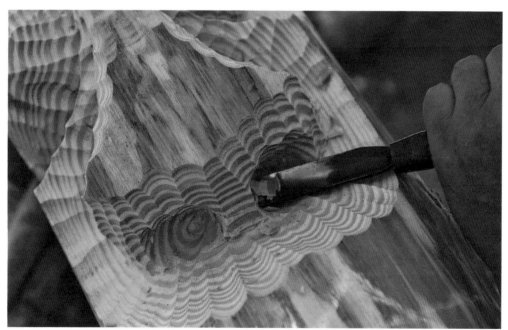

❹ 마무리 깎기

2) 매부리코 단계별 깎기

콧대의 폭(미간)을 좁게 하고 코는 길게 하며 눈의 깊이는 깊게 하므로 매부리코의 형상을 조각하는 데 유익하다. 눈을 깊게 조각한다는 것은 콧대를 높이 한다는 것으로 이해해야 한다.

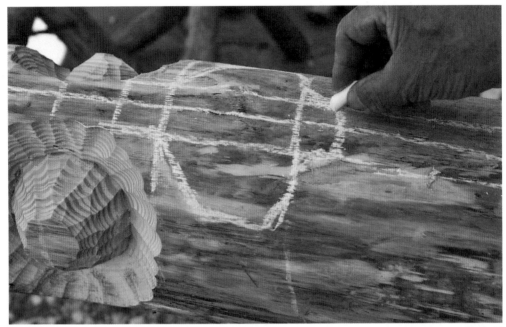

❶ 밑그림

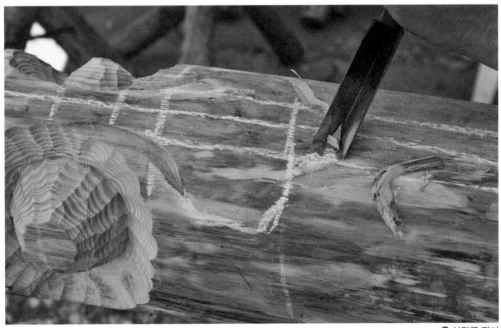

❷ 삼각끌 깎기

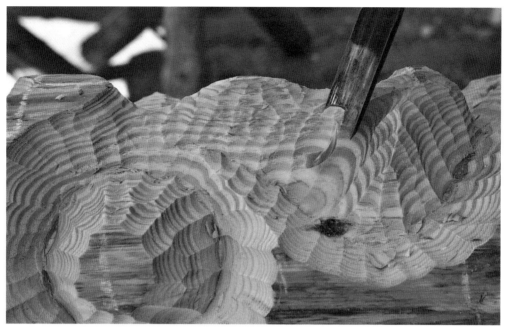

❸ 환끌 깎기

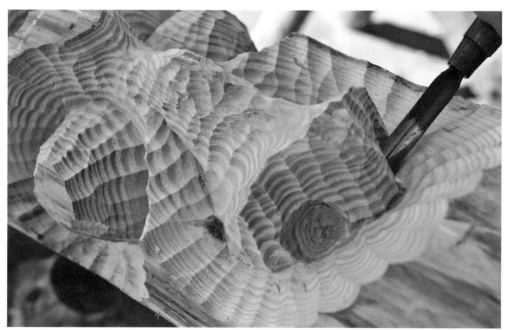

❹ 마무리 깎기

물결이 흐르듯이 곡선은 자연스럽게 조각해야 한다.

3) 들창코 단계별 깎기

콧대의 폭을 정상으로 하고 콧망울의 넓이를 크게 한다.

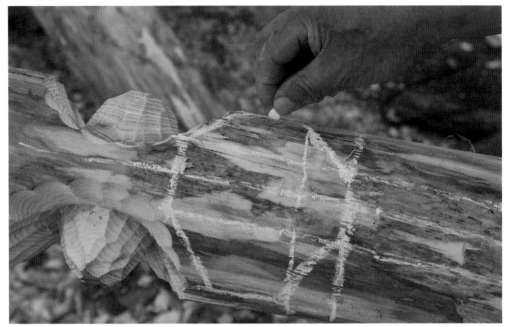

❶ 밑그림

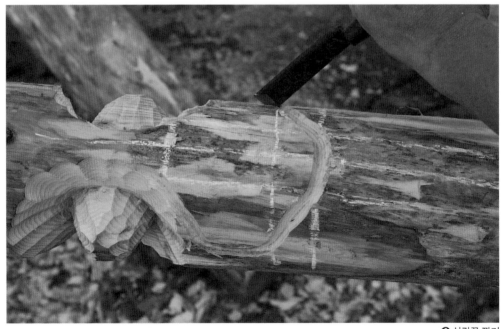

❷ 삼각끌 깎기

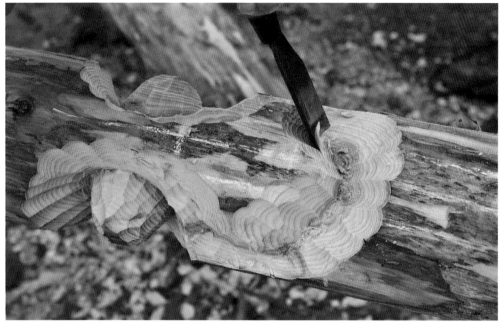

❸ 환끌 깎기
코밑 부분은 정상보다 완각(緩角)으로 조각한다.

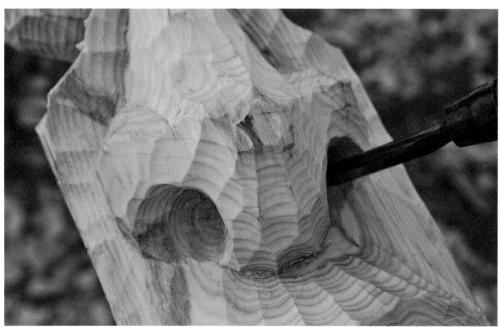

❹ 마무리 깎기
콧구멍을 정상보다 크게 파낸다.

4) 정상코 단계별 깎기

콧대의 폭을 정상으로 하고 코의 길이를 적당하게 한다.

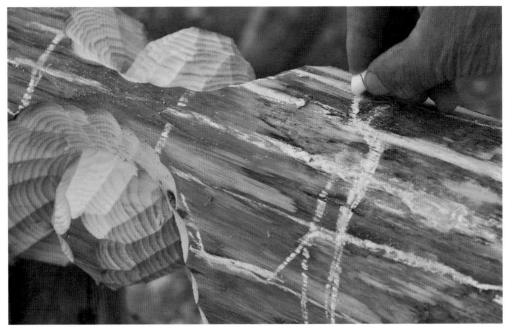

❶ 밑그림

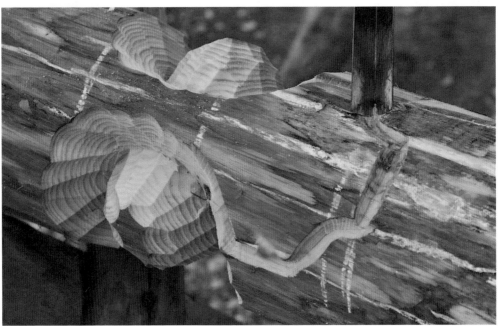

❷ 삼각끌 깎기

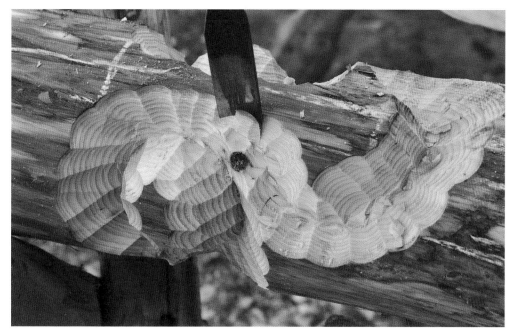

❸ 환끌 깎기

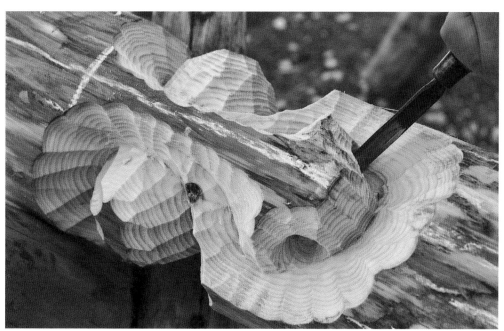

❹ 마무리 깎기

코의 길이와 폭은 형상에 맞추어 데생을 해야 한다.

3. 입의 다양한 형상과 단계별 깎기

향토목각에서 입은 가장 많은 표정과 다양한 표현을 나타낼 수 있는 부분이므로 잘 응용해서 조각해야만 한다.

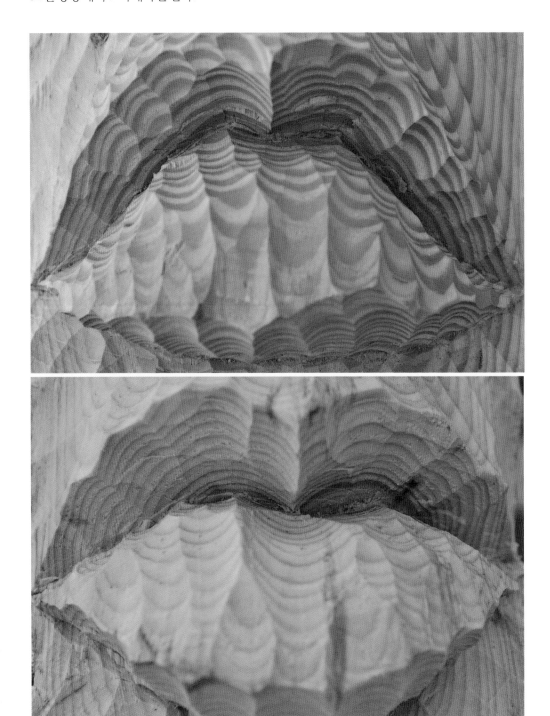

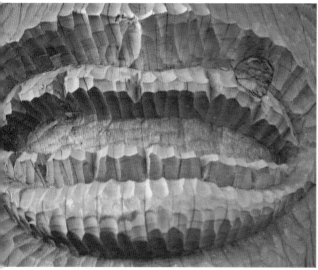

아랫이와 윗이가 보이는 입

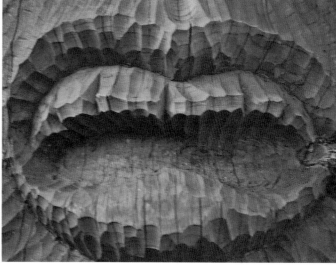

윗이만 보이는 입

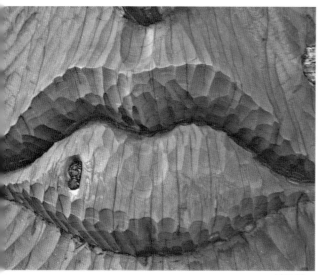

다문 입

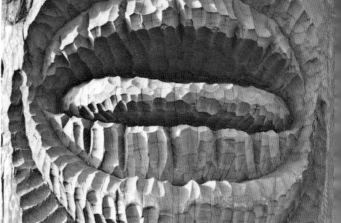

이와 혀가 보이는 입

1) 일자형 입술

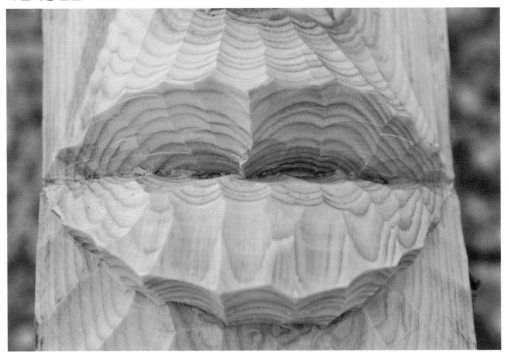

2) 갈매기형 입술

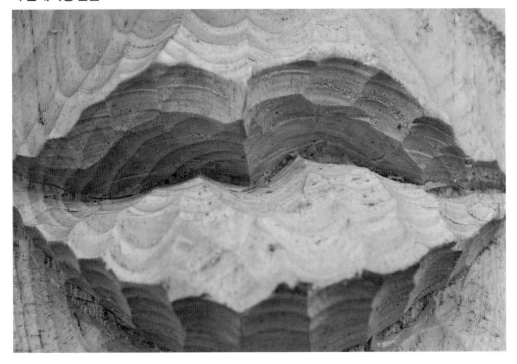

3) 입꼬리가 위로 향한 모양

4) 입꼬리가 아래로 처진 모양

5) 화난입

6) 웃는입

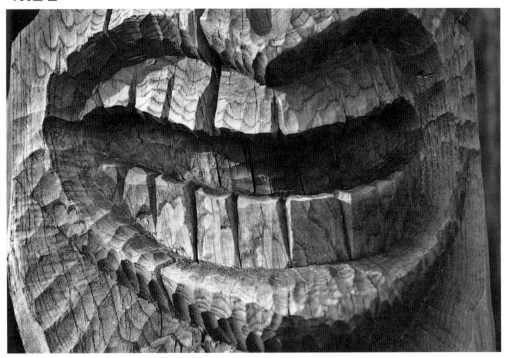

7) 이를 드러낸 입

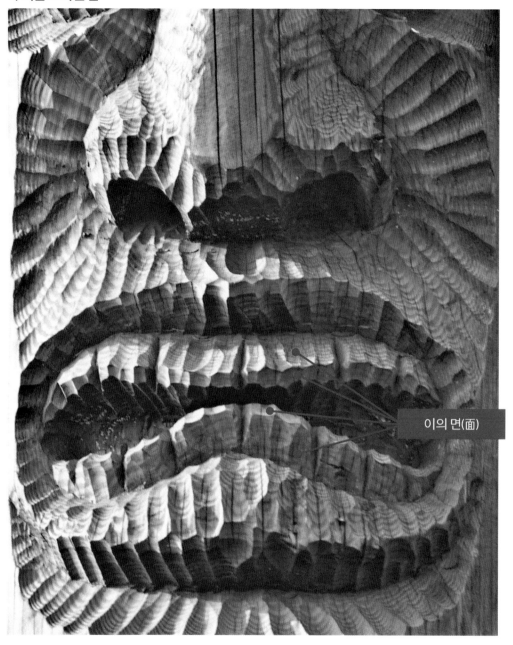

이의 면(面)

8) 혀만 내민 입

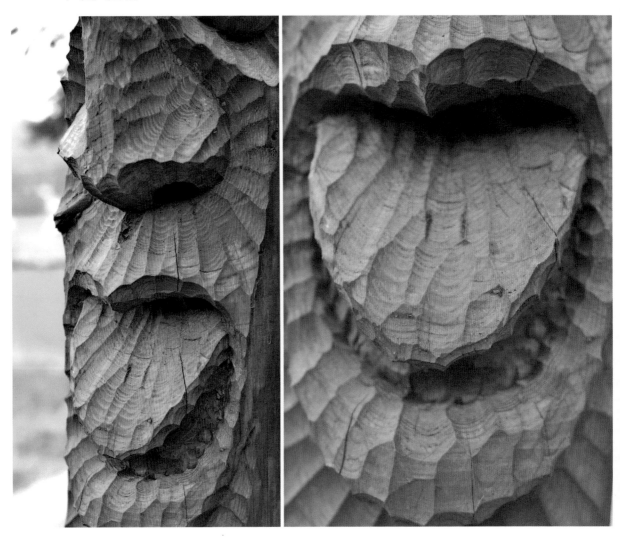

입 모양을 변화적으로 창작하여 조각할 수 있도록 반복하여 연습하면 다양한 향토목각
표정을 연출할수있다.

9) 기타 입모양

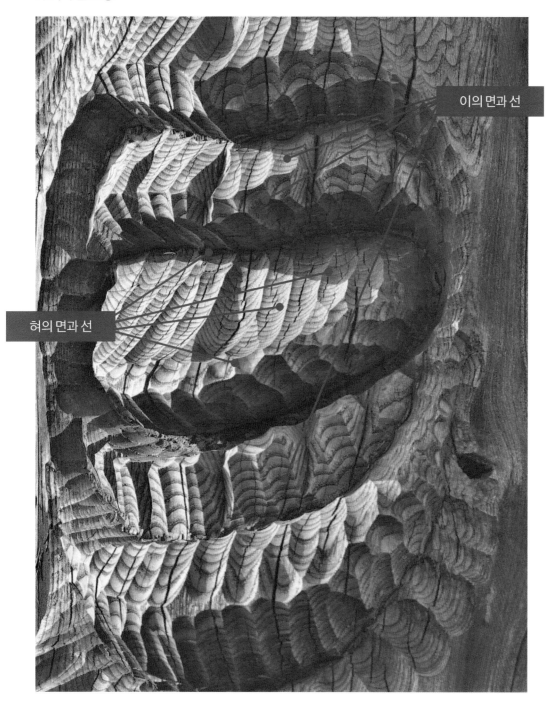

이의 면과 선

혀의 면과 선

이와 혀가 함께 보이는 입 외 다양하게 응용하여 조각할 수 있다.

1) 일자형 입 단계별 깎기

평범하게 연출할 때 가장 많이 사용하는 기법이다. 어리고 착한 형상에 많이 활용한다.

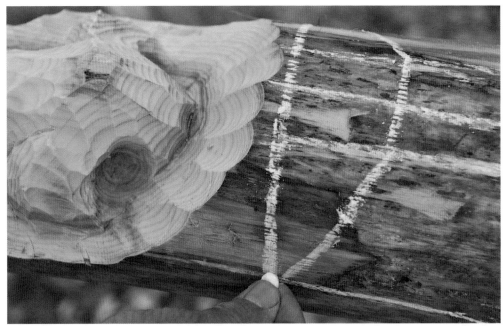

❶ 밑그림

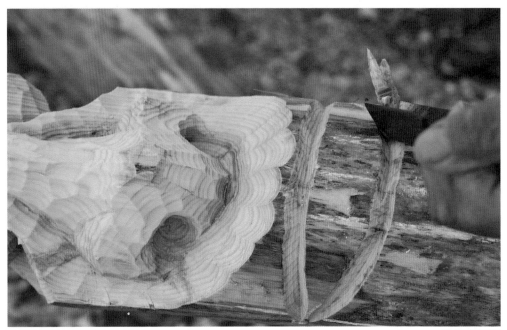

❷ 삼각끌 깎기

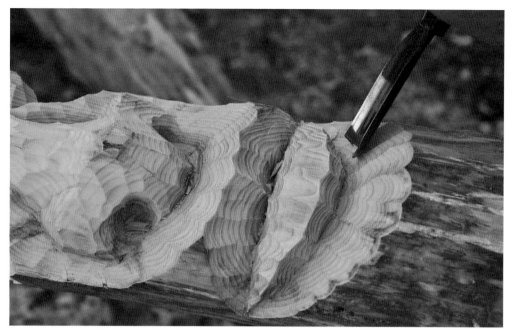

❸ 환끌 깎기

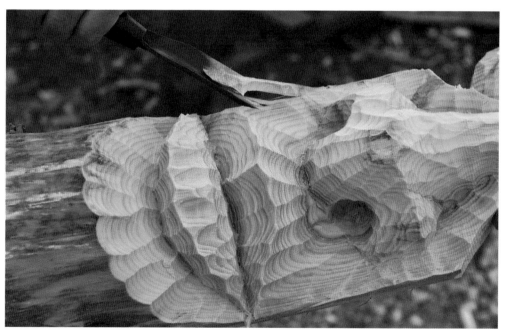

❹ 윗입술 양선 깎기

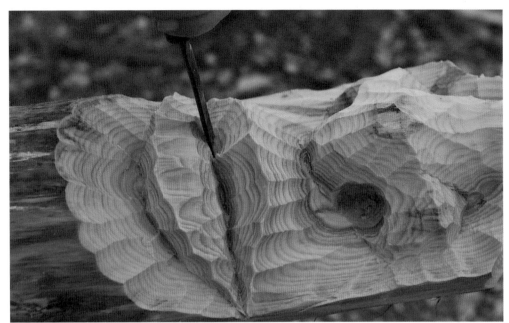

❺ 마무리 깎기

특히 입을 조각할 때 마무리 단계에서는 음선 부분 을 깨끗하게 따내어 각해야 한다. 입술선의 음
선과 양선이 입술의 형상을 좌우하므로 신중히 원칙대로 각해야 함을 중요시해야 한다.

2) 갈매기형 입 단계별 깎기

장승도 매력적인 작품으로 제작한다면 입술도 사실에 버금가게 조각할 수 있다면 더없이 좋다. 보편적으로 평범한 형상으로 제작할 때 활용한다.

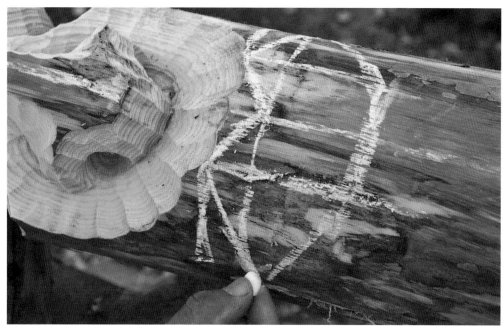

❶ 밑그림

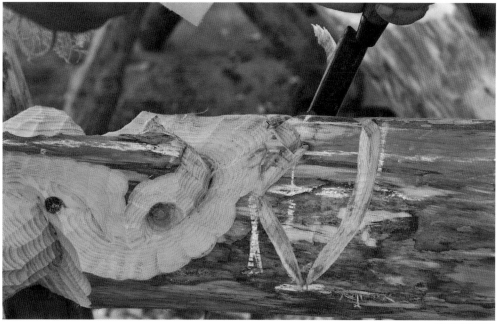

❷ 삼각끌 깎기

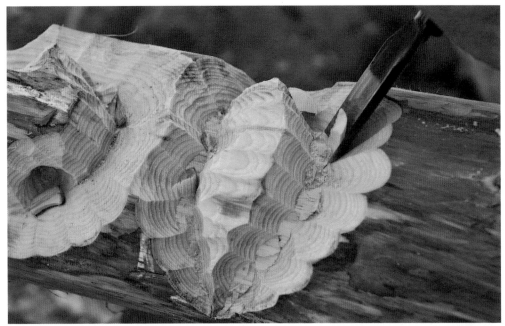

❸ 환끌 깎기

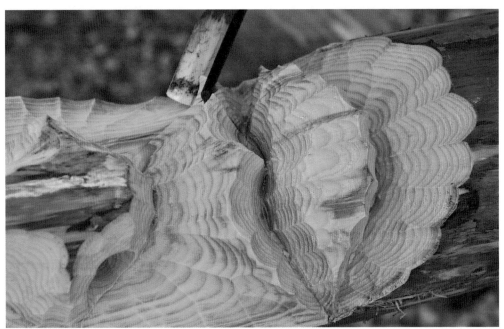

❹ 윗입술 양선 깎기

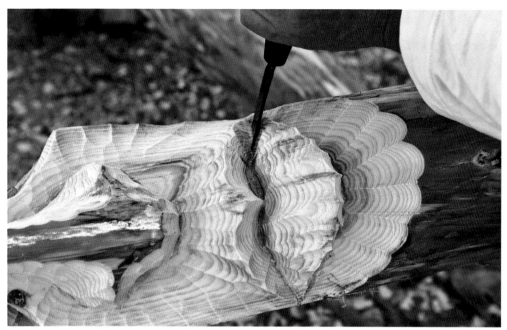

❺ 마무리 깎기

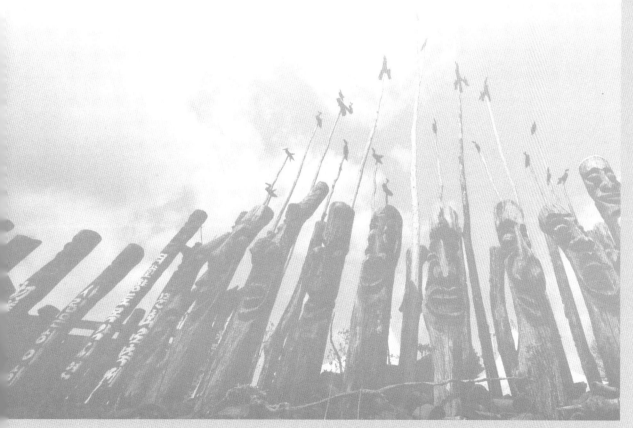

3) 입꼬리가 올라간형 단계별 깎기

입술 중앙 수평에서 입꼬리를 위로 한다면 웃는 모습이 될 것이다. 입꼬리의 변화는 움직이는 듯한 동(動)적인 표현에서 활용하면 유익하다.

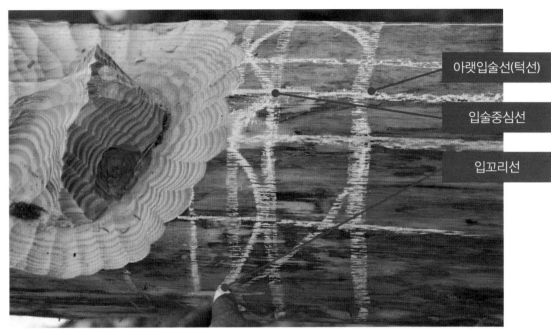

아랫입술선(턱선)

입술중심선

입꼬리선

❶ 밑그림

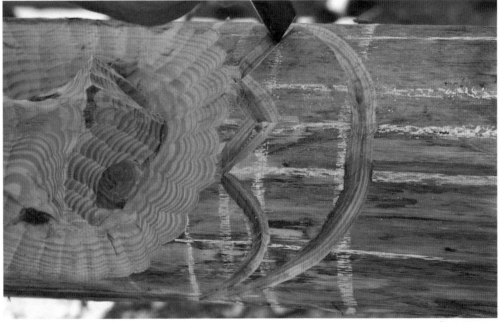

❷ 삼각끌 깎기

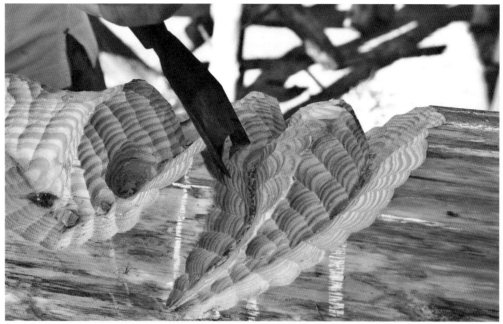

❸ 환끌 깎기

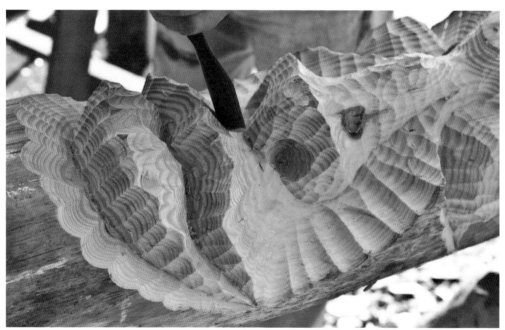

❹ 윗입술 양선 깎기

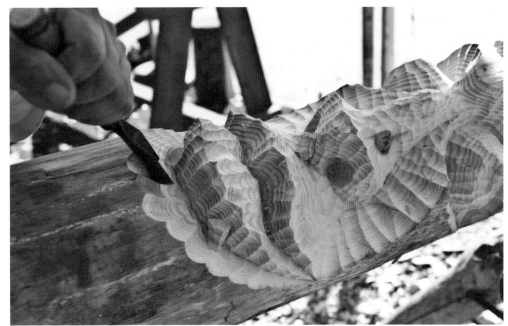

❺ 마무리 깎기

입꼬리가 올라간 입은 선인(善人)의 인자한 모습을 형상화할 때 가장 많이 구도
되므로 입꼬리의 위치가 매우 중요하다.

4) 입꼬리가 내려간형 단계별 깎기

심술보가 담긴 입술은 심통스럽게 재미를 더하게 하는 연출이 될 것이다.

❶ 밑그림

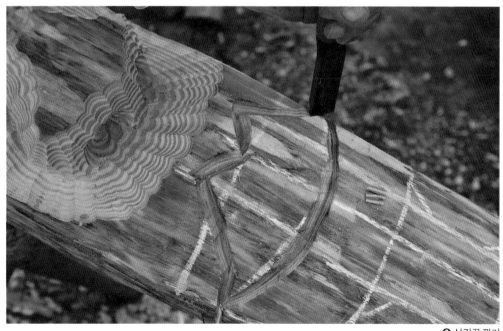

❷ 삼각끌 깎기

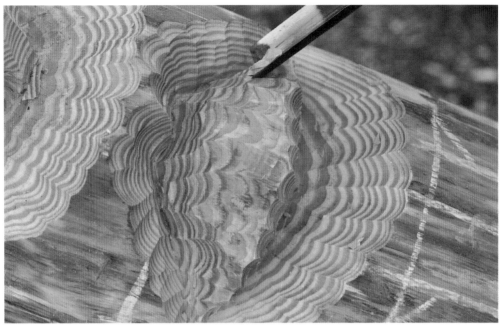

❸ 환끌 깎기

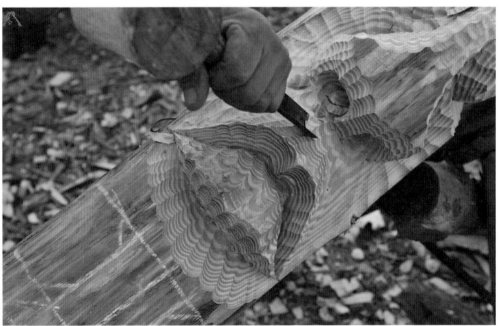

❹ 윗입술 양선 깎기

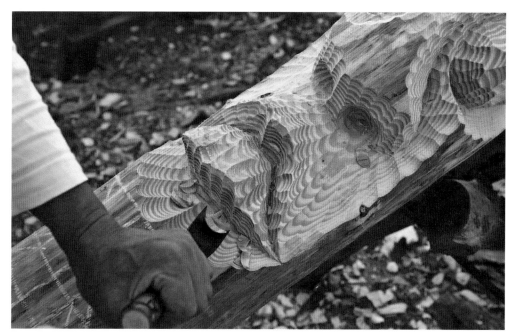

❺ 마무리 깎기

입의 폭과 입술의 두께는 나무의 크기와 형상화하고자 하는 기능에 따라 정해서 조각하도록 한다. 입은 입술로만 형상화되지는 않는다. 입안에는 이가 있고 이 속에는 혀가 있다. 가장 많은 표정과 다양한 형상을 연출할 수 있는 것이 입이므로 조각자가 장승의 표정과 형상을 다양하게 창작할 수 있는 것이 입이라는 사실을 알아야 한다.

4. 얼굴 주변 형상에 알맞게 처리하기

① 눈두덩은 눈 주변 조각 각도에 따라 표정이 다양해질 수 있으므로 어색하지
 않게 처리해야 한다.

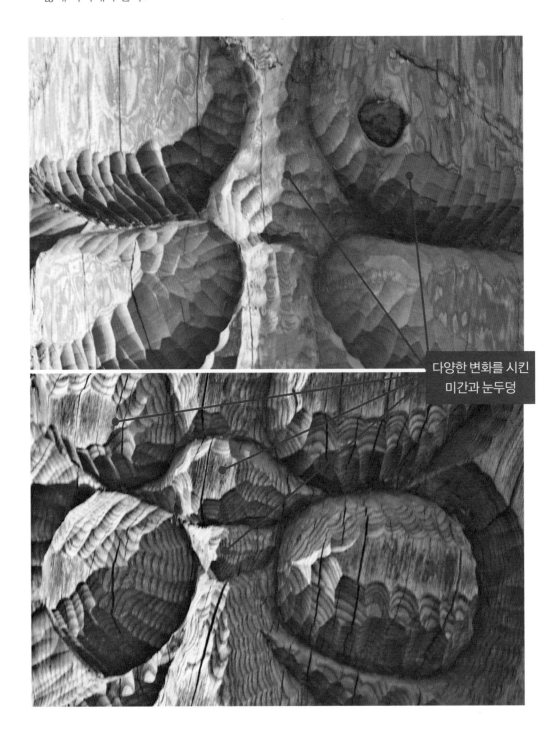

다양한 변화를 시킨
미간과 눈두덩

② 눈밑은 눈꺼풀과 볼에 해당하므로 조각 각도와 눈꺼풀의 수에 따라 표정이 다
양해질 수 있기에 주의해서 조각해야 한다.

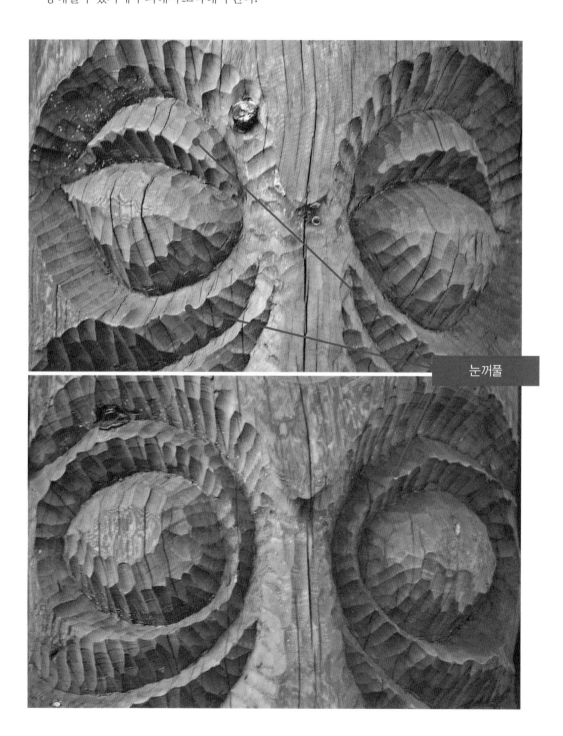

눈꺼풀

③ 콧대 옆과 코볼 근처는 볼에 해당하므로 완각(緩角)으로 처리해야 어색하지 않다.

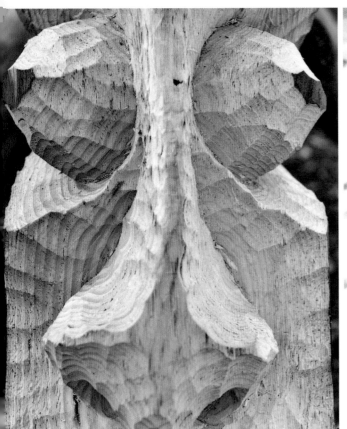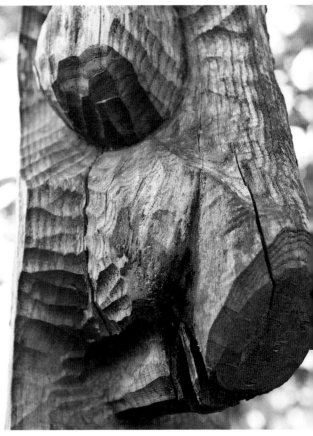

향토목각(장승)은 전통적으로 원통의 자연목으로 조각해야 하므로 볼과 귀가
차지하는 공간이 매우 적다. 눈, 코, 입을 조각한 나머지 부분이 이마가 되고 얼
굴 부분이 되므로 정면에서 볼 때 평면이나 완각으로 원형에 가깝게 볼면을 각
(刻)해야 한다.

④ 코밑은 인중 부분과 윗입술 선에 영향을 미치므로 적정한 각도를 이루도록 조각해야 한다.

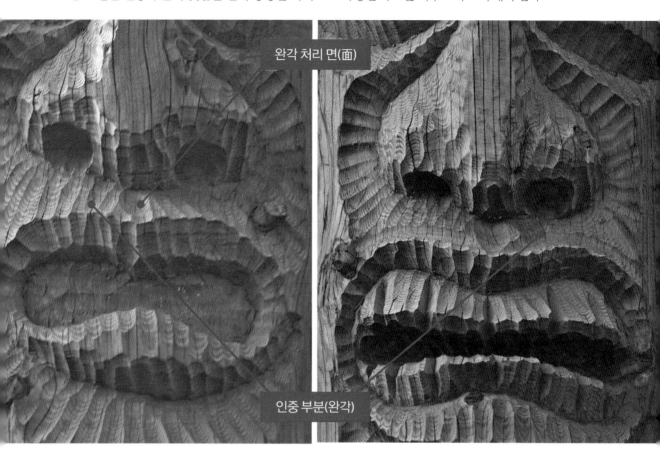

완각 처리 면(面)

인중 부분(완각)

향토목각(장승)은 통나무에서 다른 나무를 붙이거나 하는 것은 있을 수 없다. 근래에는 지방에 따라 사모에 뿔도 붙이고 귀를 만들어 붙였다는 주장도 있으나 대개 상업적으로 변이되게 제작하는 것은 맞지 않다고 본다. 최초의 장승은 눈, 코, 입만으로 선인의 모습이나 귀면으로 형상화하여 주술적 의미로 설치하였기에 주어진 부피대로의 재료만으로 만들었다고 봄이 옳다.

05 대형 솟대 위 형상물 만들기 기법

1. 솟대의 대 재료

솟대의 대는 야외에서 부식에 강해야 하므로 재료 선택을 잘 해야 한다.
향나무, 노간주나무, 낙엽송 등은 야외에서도 부식에 매우 강하므로 솟대목으
로 적합하다.

솟대목

낙엽송

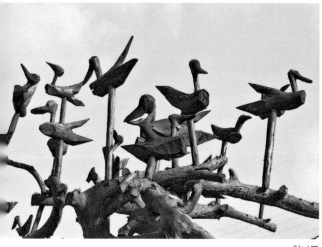
향나무

노간주나무

2. 솟대 오리 재질

① 솟대 형상인 오리는 야외에서 부식에 강해야 하므로 재료 선택을 잘 해야 한
 다. 밤나무, 향나무, 노간주나무, 낙엽송 등이 쓰인다.

② 솟대를 만드는 도구 : 톱, 깎기, 도끼, 끌, 조각칼

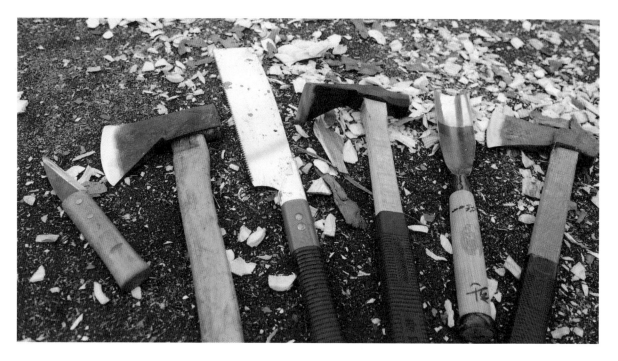

❶ 톱은 솟대 재료를 형상에 맞게 자를 때 사용한다.
❷ 도끼나 깎기는 크게 따낼 때 사용한다.
❸ 끌이나 조각도는 머리 부분이나 섬세하게 깎을 때 사용한다.

3. 솟대 오리 형상 재료

원목인 상태에서도 앉아 있는 오리의 몸통과 날개를 표현할 수 있는 형상을 찾을 수 있는 안목을 길러야 한다. 오리의 날아가는 모양과 앉아 있는 모양, 두 가지 형상에 알맞은 나무를 선별한 후에 어떻게 잘라야 균형이 맞는지 잘 생각해서 구도해야만 보기 좋은 형상을 만들 수 있다.

앉아 있는 형상은 위로 약간 굽은 일자형으로 가지가 없는 나무로 만든다. 몸통이 너무 길거나 꼬리의 각도가 적당치 않으면 멋스런 새(오리)의 조형을 만들 수 없음을 알아야 한다.

앉아 있는 몸통

날아가는 형상은 나뭇가지가 Y자로 된 나무를 선택하여 깎는 것이 가장 보기 좋은 새의 형상을 만들 수 있다. 특히 날개 부분과 꼬리 부분의 길이와 각도가 부자연스럽게 자른다면 볼품없는 솟대 형상이 될 수 있으므로 주의를 기울여야 한다.

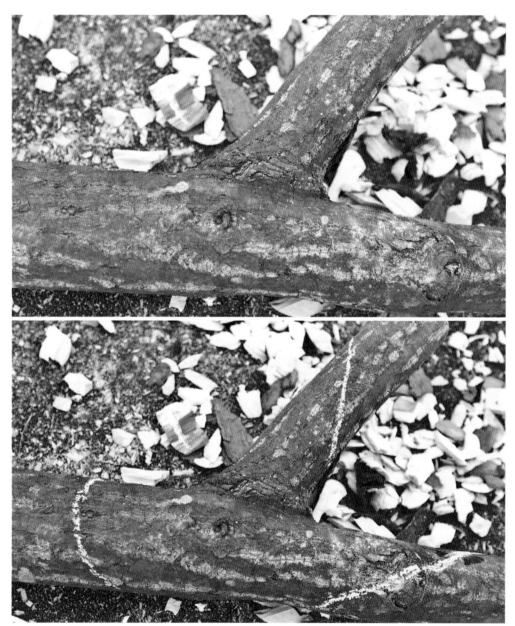

날개를 편 몸통

1) 앉아 있는 오리 형상

앉아 있는 형상은 위로 약간 굽은 일자형으로 가지가 없는 나무로 만들 때 가는 쪽을 꼬리 부분으로 굵은 쪽은 머리 쪽으로 조각한다.

새(오리) 몸통 전체의 길이와 깎아내는 각도가 새(오리)의 모양을 좌우한다.

❶ 선긋기

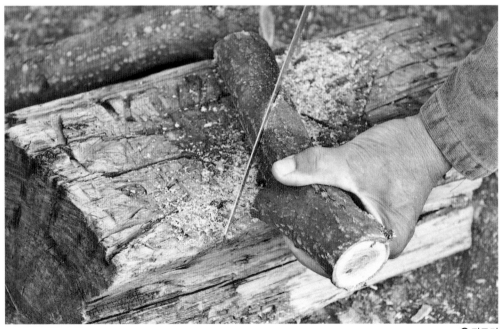

❷ 자르기

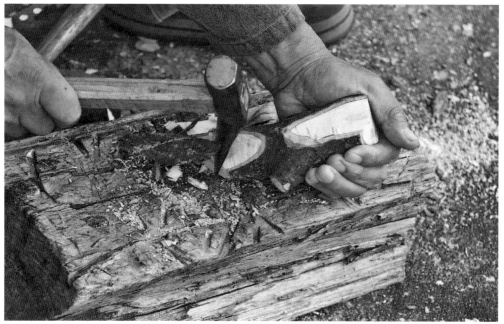

❸ 깎기

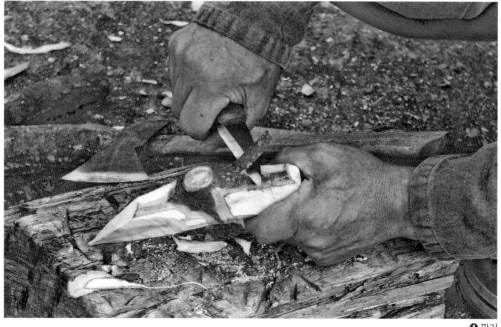

❹ 깎기

2) 날아가는 오리 형상

날아가는 형상은 나뭇가지가 Y자로 된 나무를 선택하여 깎을 때 Y자의 나무 세 가지 중 제일 가는 가지를 윗날개로 깎고 다음 굵은 가지를 새의 꼬리로 쳐내며 나무의 밑둥치 쪽은 몸통의 머리 쪽으로 만들면 가장 보기 좋은 새(오리)의 몸통 형상이 된다.

몸통 전체의 길이와 날개와 꼬리의 깎아내는 각도가 새(오리)의 모양을 좌우한다. 꼬리와 날개 자르는 각도는 최대한 유선형으로 해야 한다.

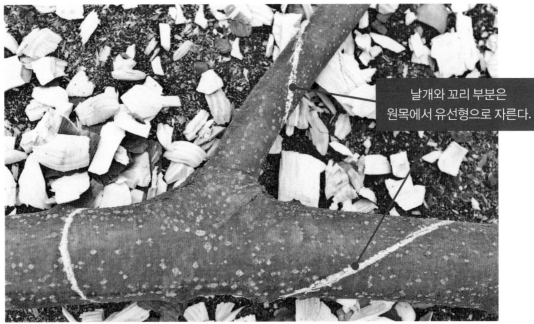

날개와 꼬리 부분은
원목에서 유선형으로 자른다.

❶ 선긋기

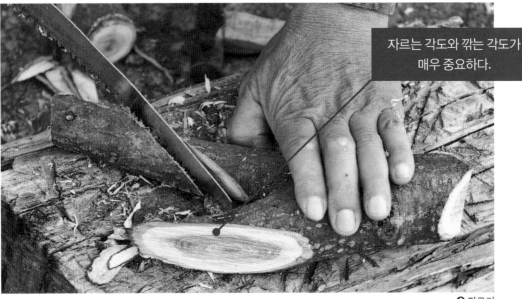

자르는 각도와 깎는 각도가
매우 중요하다.

❷ 자르기

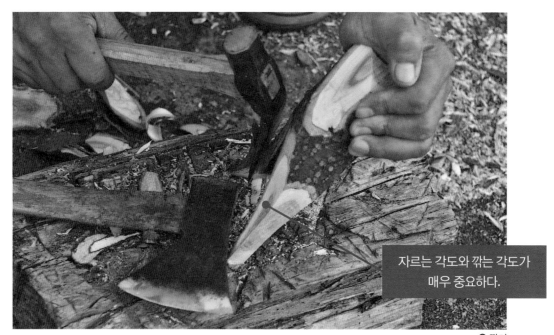

자르는 각도와 깎는 각도가
매우 중요하다.

❸ 깎기
몸통을 조각할 때 주의해야 할 부분은 날개의 각도와 길이 그리고 가능한 한 간결하게 만들어야 한다.

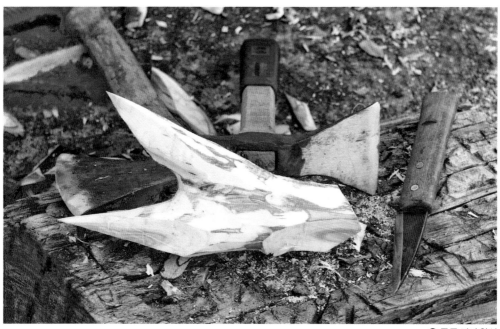

❹ 몸통 깎기 완성

4. 오리 머리 모양 재료

1) 부리가 하늘을 향한 형상

나뭇가지가 Y자로 된 부분의 좌측으로 뻗은 가지를 새의 목으로 하고 일자로 올라간 부분을 부리로 만들고 우측의 가지는 가지 친 부분까지 바싹 자른다.

❶ 선긋기

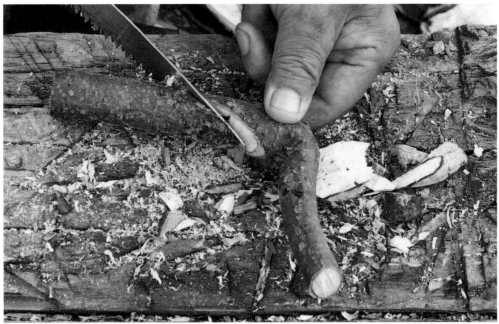

❷ 자르기

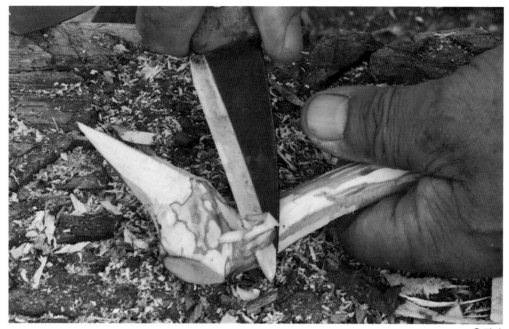

❸ 깎기

2) 머리모양중 부리가 정면으로 향한형상

나뭇가지가 Y자로 된 부분의 우측으로 뻗은 가지를 새의 목으로 하고 좌측으로 뻗은 가지를 부리로 만들고 곧게 뻗은 가지의 아래쪽을 바싹 자른다. 굵은 쪽은 부리로 하고 가는 쪽의 가지는 목으로 한다.

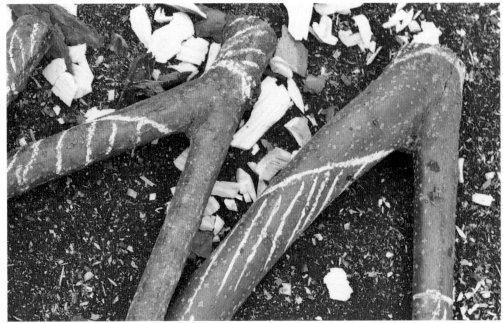

❶ 선긋기

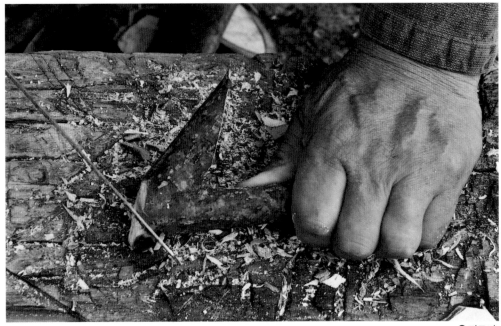

❷ 자르기

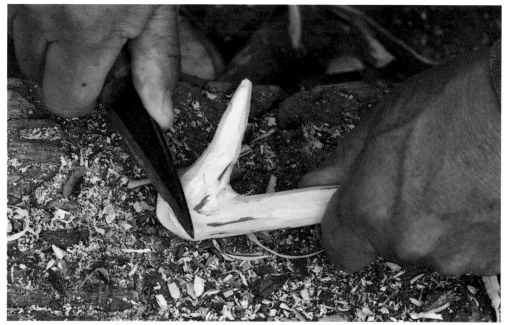

❸ 깎기

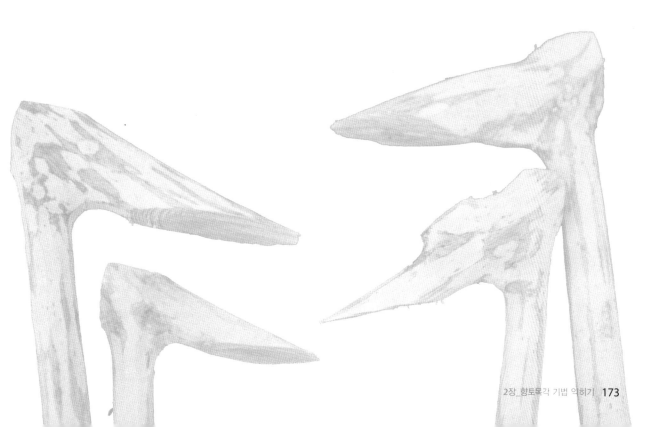

3) 자연목으로 오리 머리 만들기

자연목으로 오리 머리를 만들면 더욱 자연스럽다. ㄱ 자로 굽어서 자연 상태로 자라거나 가지가
두 갈래로 나란히 뻗었다거나 새의 머리를 만들기에 적합한 나무라면 더욱 좋다.

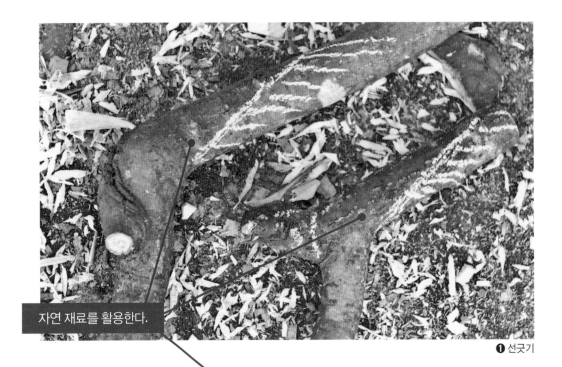

자연 재료를 활용한다.

❶ 선긋기

❷ 자르기

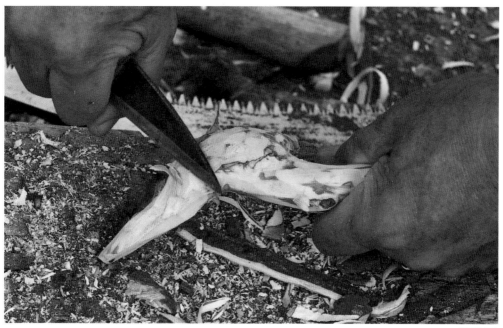

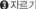❸ 자르기

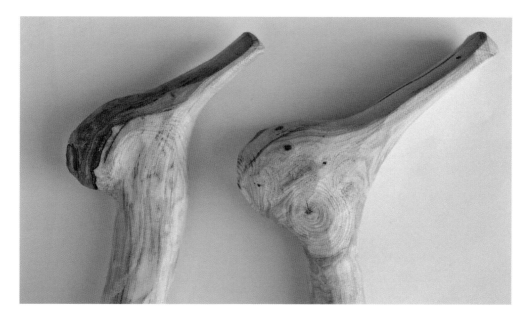

5. 솟대 형상 새(오리) 모양으로 연출하기

자연 상태로 새(오리)의 형상이 있으면 자연 그대로 사용하는 것이 좋으나 그렇
지 못할 경우에는 2개의 재료를 합하여 솟대 형상(오리)을 만들어야 한다. 조각
전에 원재료를 가상으로 연출해 보는 것도 매우 유익하다.

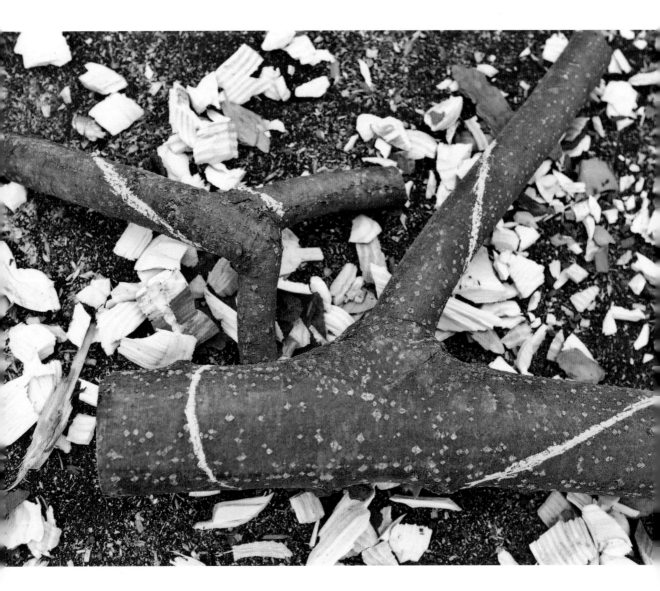

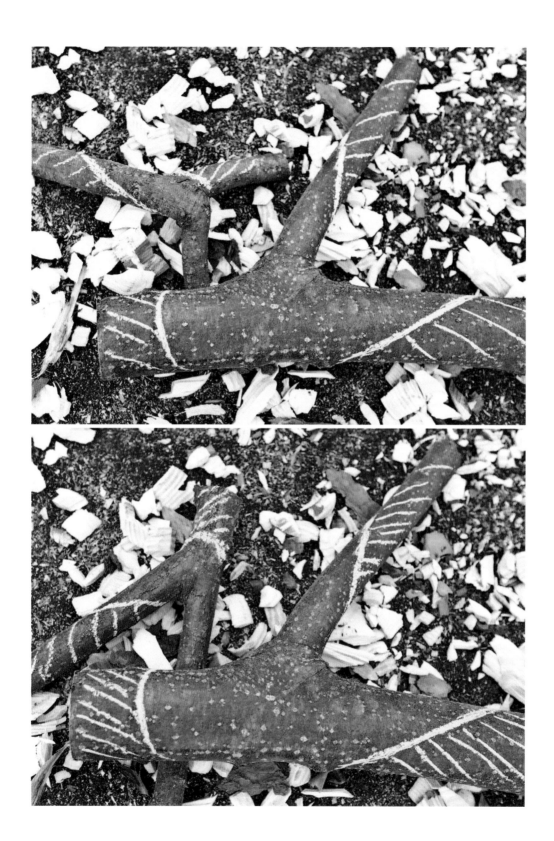

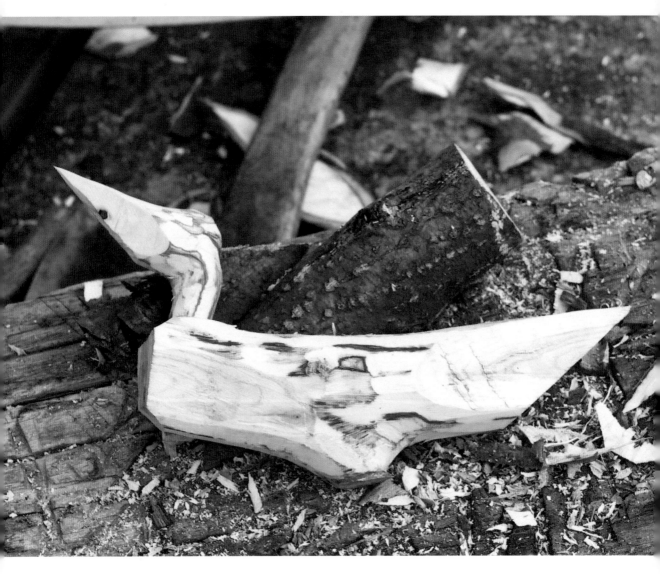

솟대 위 오리 형상은 머리 부분과 몸통으로 나누어 만든 후에 두 부분을 합쳐 조립해야 형상이 완성된다. 머리와 몸통을 만든 후에 완전조립 전에 어울리게 연출해 보는 것도 좋다.

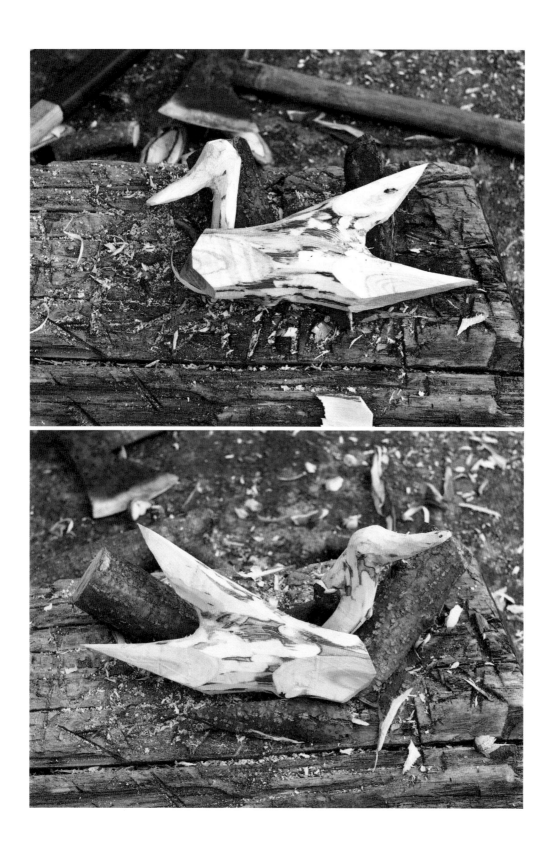

1) 새의 몸통

밤나무, 소나무, 향나무, 낙엽송, 잣나무, 뽕나무 등으로 자연에서 잘 썩지 않는 나무로 몸통을 만든다. 새의 머리도 몸통과 같은 재료를 사용하는 것이 좋다.

밤나무

향나무

낙엽송

소나무

잣나무

뽕나무

① 앉아 있는 표현으로 날개를 접은 형상을 만든다.

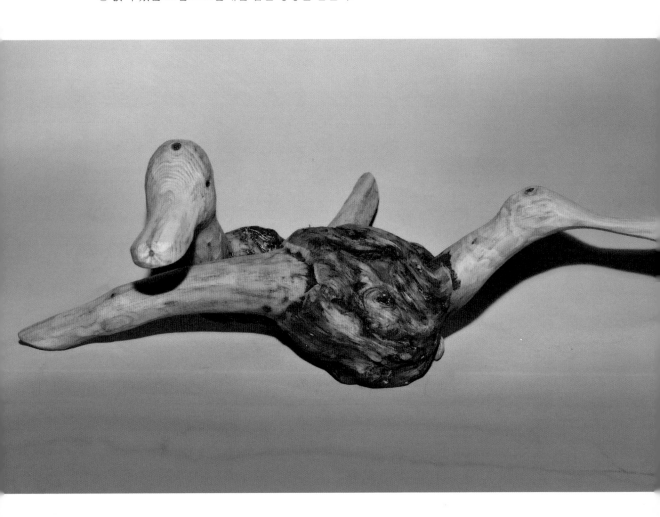

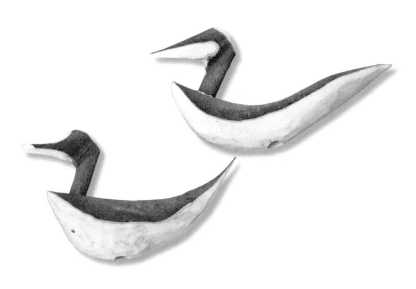

② 날아가는 형상으로 만들어 동(動)적인 표현을 하는 것도 좋다.

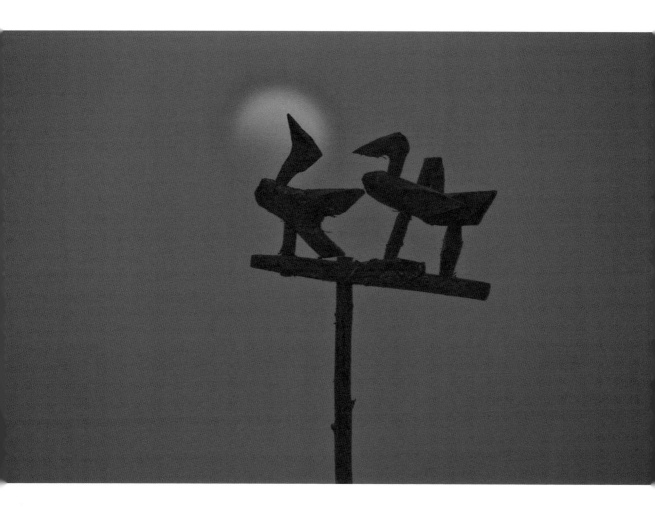

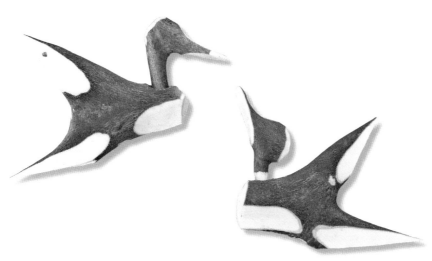

2) 새의 머리

① 몸통과 마찬가지로 자연에서 잘 썩지 않는 몸통과 같은 재질로 머리를 만든다.

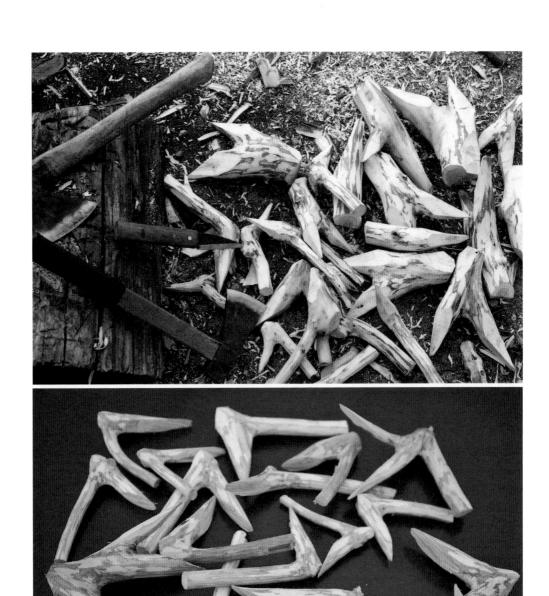

② 새의 머리는 부리 방향을 위로 향한 것과 부리를 아래로 또는 수평으로
　향한 것으로 2~3가지로 형태를 만들어 사용하면 좋다.

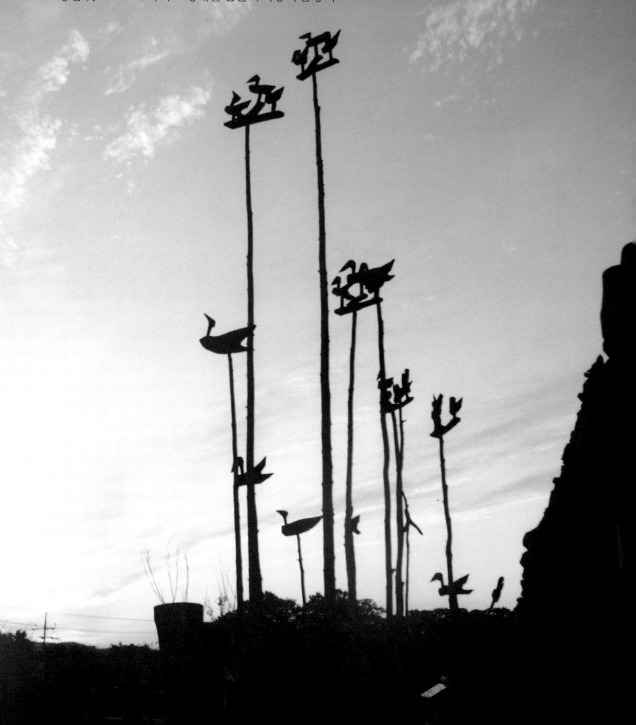

③ 위로 향한 새의 머리는 하늘을 향하여 금방이라도 날아갈 듯한 동(動)적인 느낌이 있어 좋다.

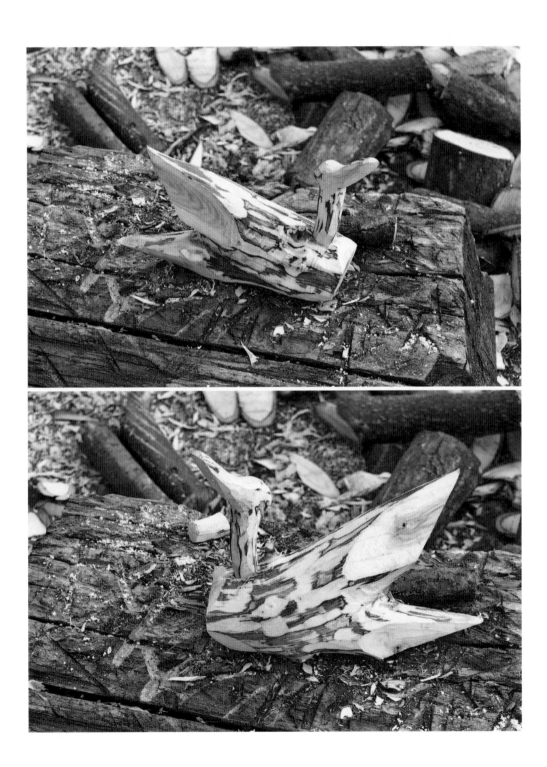

④수평으로 향한 새의 머리는 정(靜)적이기는 하나 몸통과 머리를 조립할 때 정면이 아닌 약간
　옆으로 향한다면 동(動)적인 느낌을 주도록 하면 좋다.

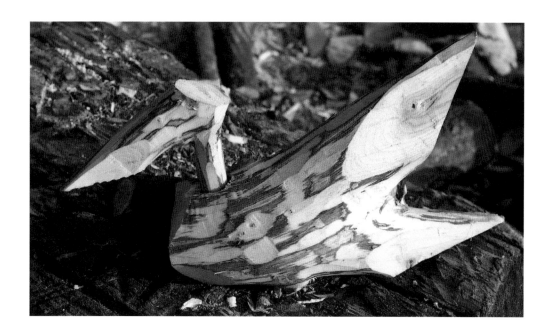

⑤고개를 숙인 머리는 골똘히 생각하는 느낌과 다음 행동을 준비하는 자세로 동(動)적인 느낌이
　강하다.

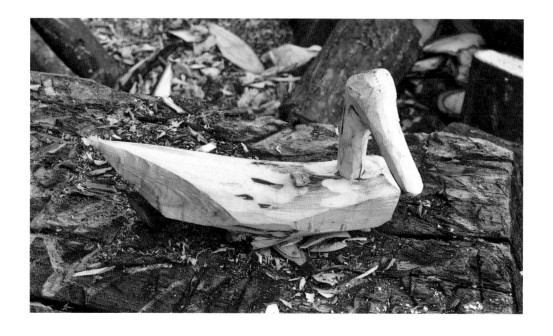

3) 새의 몸통과 머리 조립하기

① 몸통 크기에 비례하여 머리의 크기도 맞추어 선택하여 조립해야 한다.

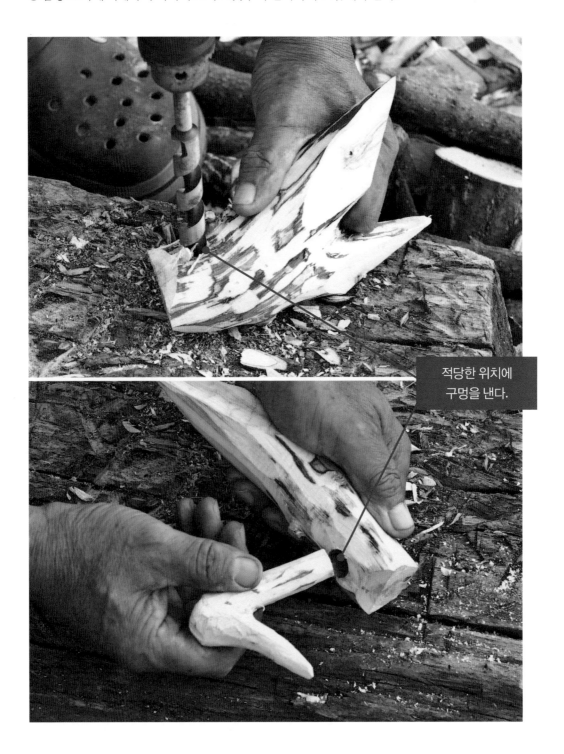

적당한 위치에
구멍을 낸다.

② 몸통의 형상(날개를 접은 것과 편 것)에 따라 머리의 방향을 어울리게 선택하여 조립해야 한다.

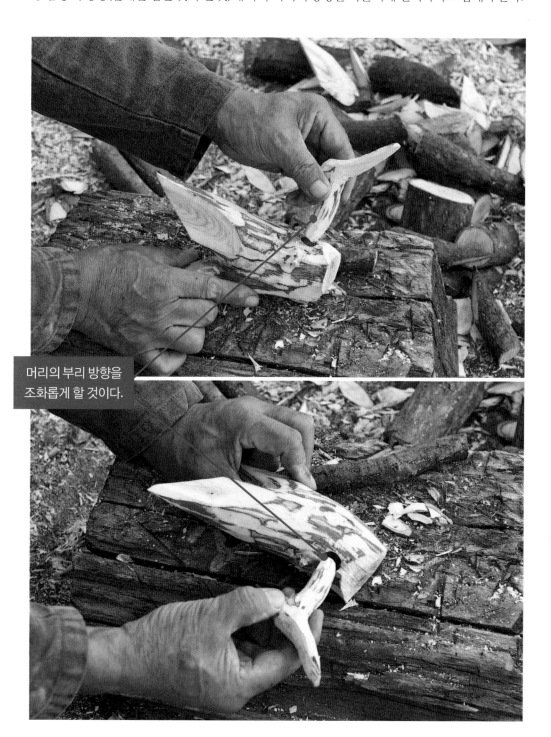

머리의 부리 방향을
조화롭게 할 것이다.

③솟대 전체를 구도할 때는 새의 크기, 방향, 높낮이 등을 고려해서 어울리게 조립해야 한다.

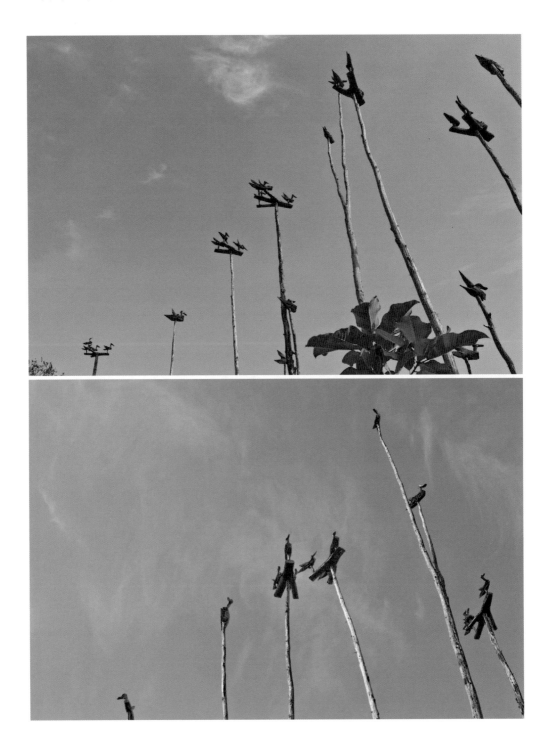

4) 완성된 새의 형상을 솟대[立木 입목]에 조립하기

① 솟대 위에 직접 앉히기

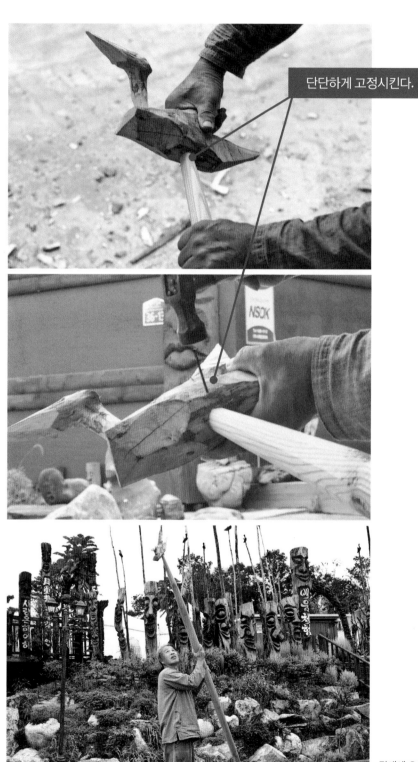

단단하게 고정시킨다.

장대에 오리 형상 조립

② 삼발이[人] 형의 받침대 위에 오리 형상 앉히기

삼발이 재료

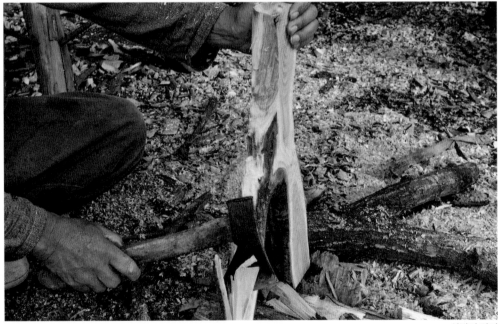

삼발이 깎기

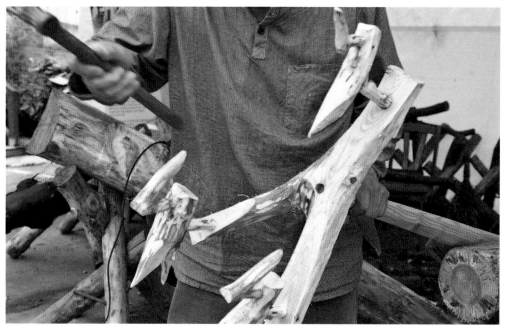
삼발이 받침대 위에 오리 조립하기

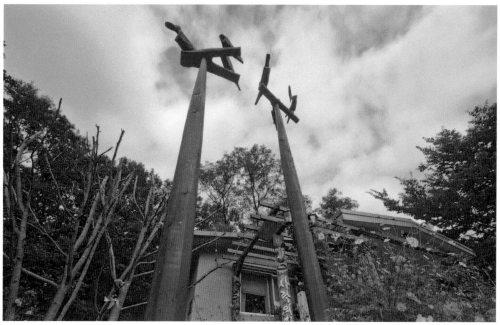
삼발이 받침에 오리 형상 조립 후에 장대에 연출하기

6. 솟대 기둥의 적합한 재질

오랜 시간 외부에 노출되어도 변형이 없는 재료를 선택해야 한다. 향나무, 노간주나무, 전나무, 소나무, 구상나무 등이 좋다. 솟대목으로는 습기에도 강하고 잘 부식되지 않는 나무로 마르면서 휘어지거나 뒤틀리는 변화가 없어야 한다.

① 특히 노간주나무, 향나무, 주목은 솟대(장대)로는 흙에 묻어도 썩지 않으며 수명이 십여 년은 족히 견딘다.
② 낙엽송, 구상나무, 토종 소나무는 다른 잡목에 비해 부식이 덜되며 수명이 제법 길다.

그러나 솟대목을 세울 때 묻히는 부분을 철제 파이프를 끼워 세우면 몇 십년은 족히 견딘다.

향나무

전나무

노간주나무

구상나무

소나무

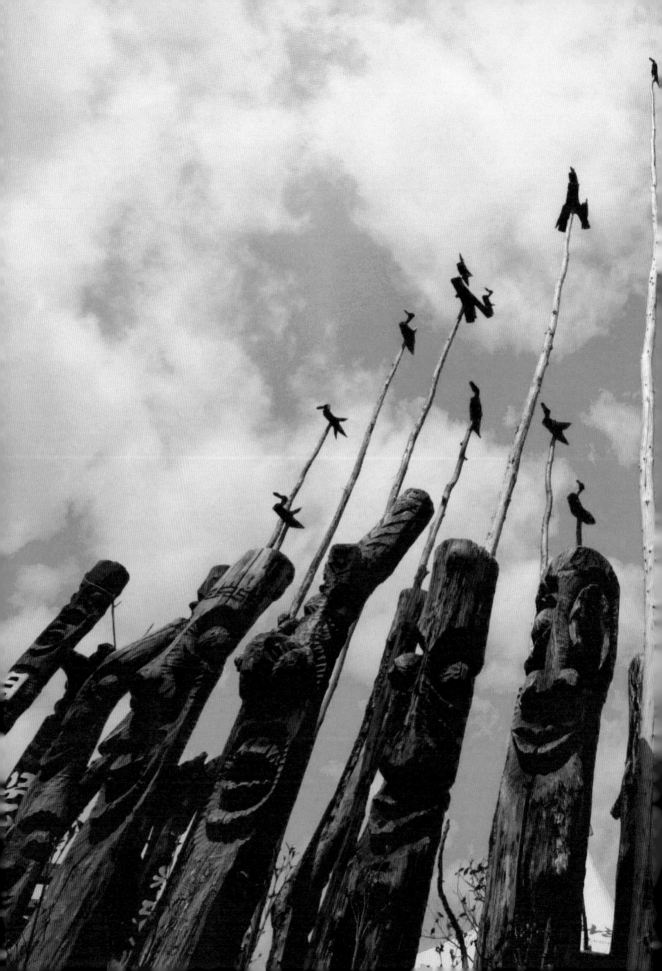

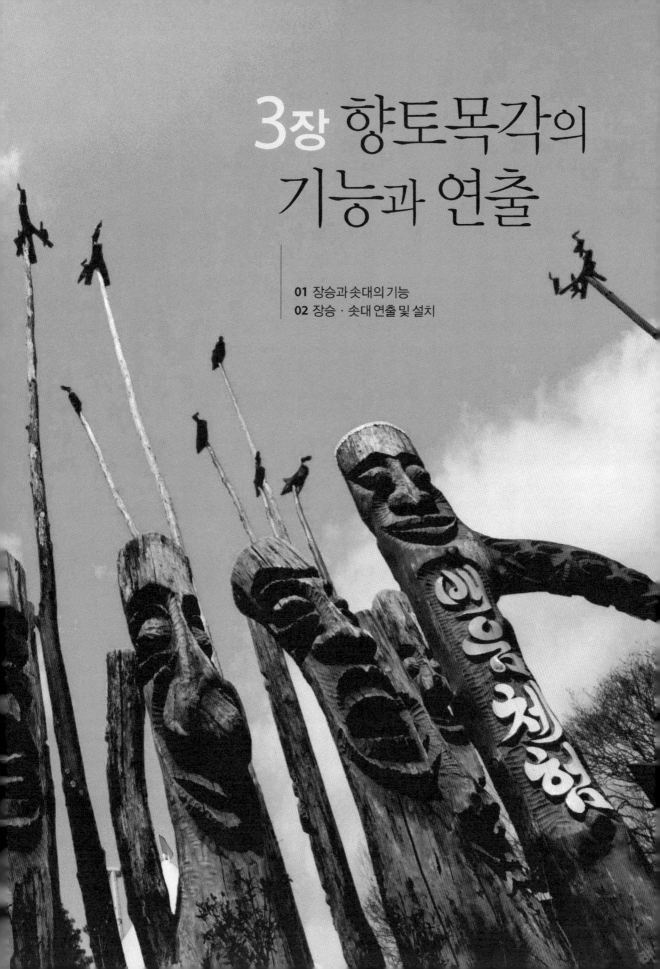

3장 향토목각의 기능과 연출

01 장승과 솟대의 기능

1. 주술적 기능

주술적 기능으로 장승과 솟대를 제작하는 경우가 있다. 마을에서 정월대보름을 전후하여 마을지킴이 또는 액막이로 세울 때는 명문을 정하고 작가의 정신과 몸가짐도 정갈하게 하고 각(刻)해야 한다.

주술적으로 향토목각(장승·솟대)을 제작한다면 설치하는 지방마다 전통에 따라 그에 맞게 장승제 등의 의미를 두어 세워야 할 것이다.

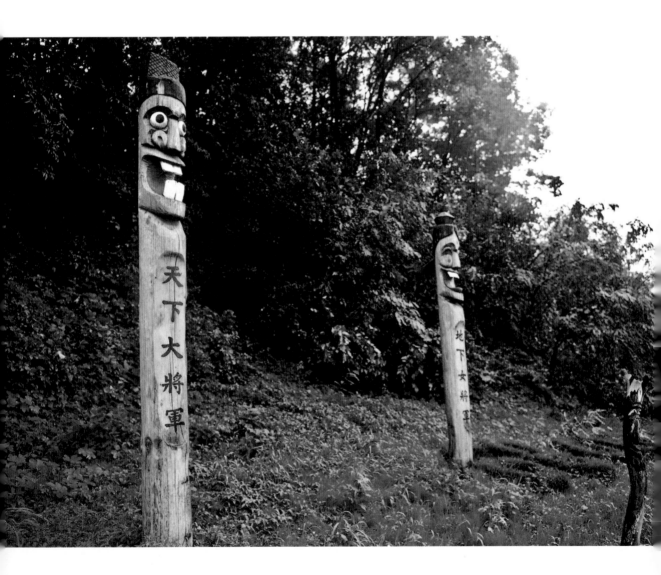

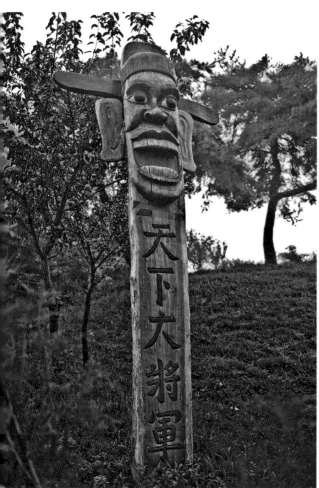

장승의 주술적 명문

만여 년 전, 초기 장승은 민간 신앙물로 문자가 만들어지기 전에는 명문을 표기하지 않았을 것이다. 다양한 형상으로서 원하는 바를 기원하는 주술적 의미로 사용되었다고 할 수 있다. 우리글이 만들어지기 전에 한문을 쓰게 되면서 무소불이의 힘 있는 무장명문(武將名文)을 새겨 넣게 된 것이라고 볼 수 있다. 그리고 주술적 의식행위를 함으로써 체계적인 민중신앙으로 굳어졌다.

명문(名文)은 천하대장군(天下大將軍)·지하대장군(地下大將軍), 상원주장군(上元周將軍)·하원당장군(下元唐將軍)과 같은 도교적 장군류와 중앙황제장군(中央黃帝將軍)·동방청제장군(東方靑帝將軍)·서방백제장군(西方白帝將軍)·남방적제장군(南方赤帝將軍)·북방흑제장군(北方黑帝將軍) 등의 방위신장류(方位神將類)로 장승제(점안식, 성인식, 운구식, 입제식)를 통한 샤머니즘 문화에 깊은 뿌리를 두고 있다.

불교가 들어오면서 우리의 오랜 토템신앙에 영향을 받아 불교계에서는 호법선신(護法善神)·방생정계(放生定界)·금귀(禁鬼)·수조대장(受詔大將) 등의 호법신장류, 풍수도참과 결부된 진서장군(鎭西將軍)·방어대장군(防禦大將軍) 등을 사용하여 민초들의 믿음 문화로 제작되었다.

솟대 또한 풍수해를 막아주고 액운과 행운을 날라주는 오리를 솟대 위에 설치하여 토속신앙 형상물로서 그 역할을 해왔고 또한 그렇게 전해 오고 있다.

2. 마을 명칭 등 안내 기능

마을 입구에 세우는 향토목각일 경우에는 모습은 너그럽고 인자하게 각(刻)하며 명문은 마을 명칭이나 환영의 문구를 넣어 설치미술품에 손색이 없도록 해야 한다.

1기를 세우는 것보다 2~3기를 세울 때는 어우러짐이 아름다워야 한다. 주변을 화단 등으로 가꾸면 더욱 좋다.

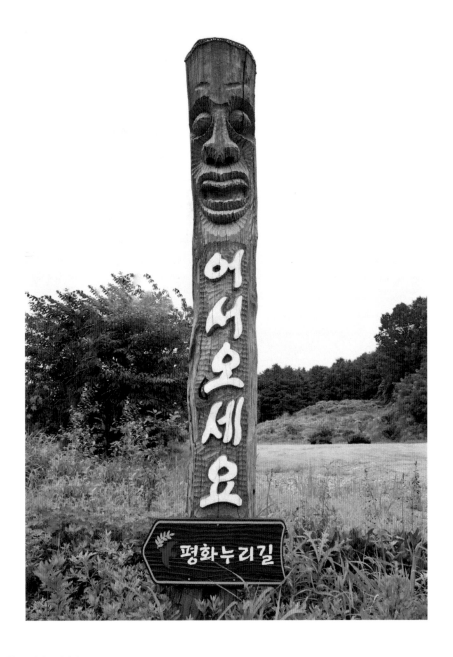

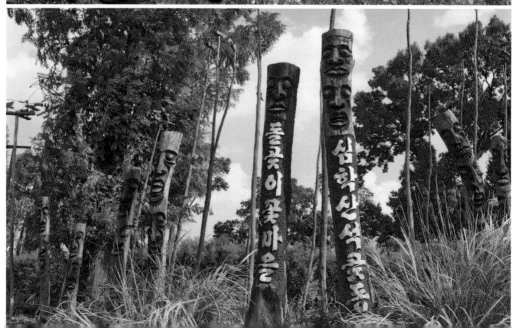

3. 이정표 기능

특화 마을이나 테마파크 같은 경우에는 우리 고유의 향토목각으로 고풍
스럽게 안내 기능표지로 설치한다면 더욱 아름다울 것이다.

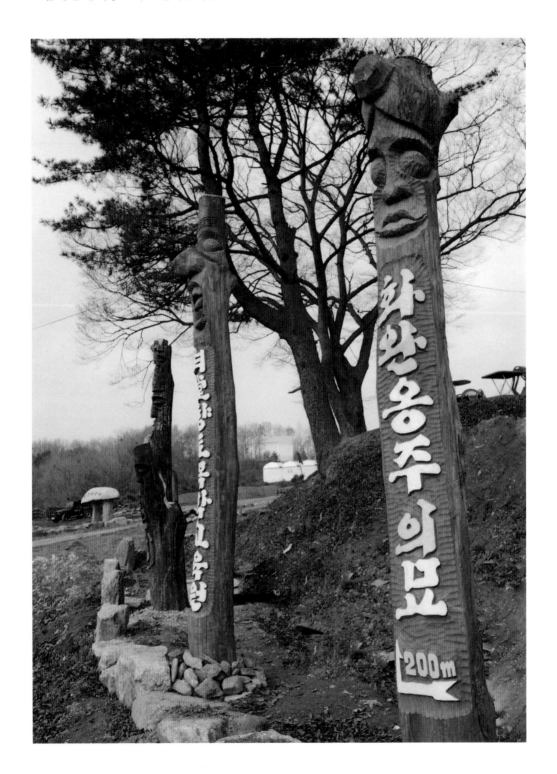

4. 상호(광고) 기능

향토목각을 상호나 간판으로 설치하면 한국적인 미를 표현하는 데 더할
나위 없이 좋다.

5. 조각공원, 행사(조형) 기능

친환경적으로 향토목각을 한국적인 행사장이나 공원에 설치한다면 더 이상한
국적일 수는 없을 것이다.

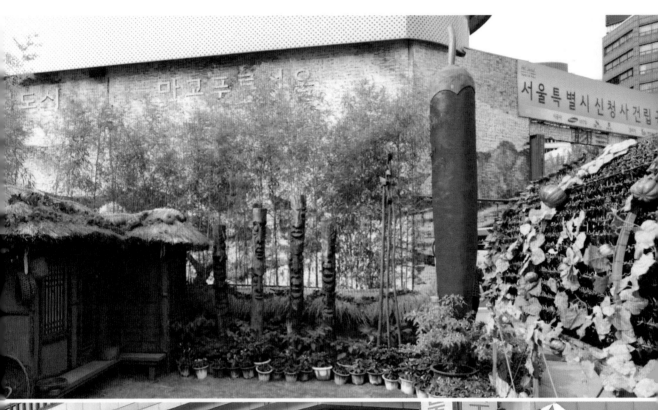

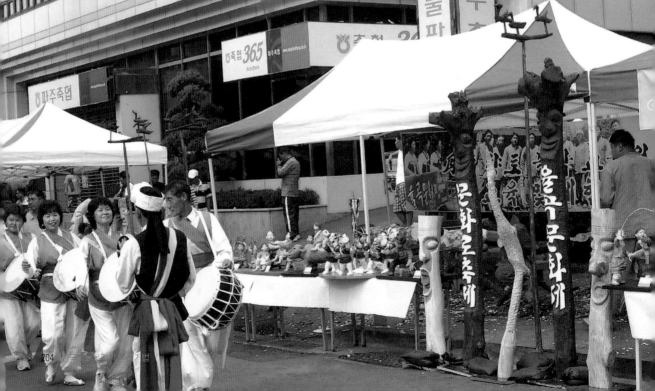

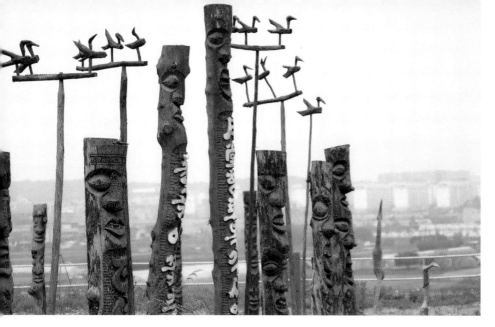

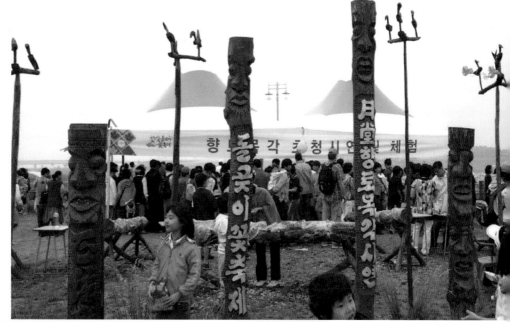

02 장승 · 솟대 연출 및 설치

1. 장소에 따른 장승 · 솟대 설치 구도

① 지형에 맞게 구상하여 설치한다.

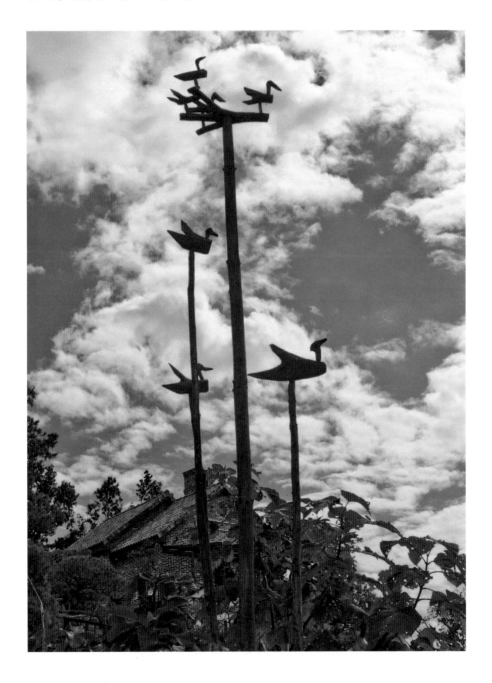

② 장승과 솟대를 함께 설치할 때와 따로 설치할 때의 구도가 달라야
 한다.

❶ 솟대만 설치할 경우
군락으로 설치하여 허전함이 없어야 하며 1기~2기를 세울 때는 삼발이를 응
용하여 세우는 것이 구도적으로 좋다.

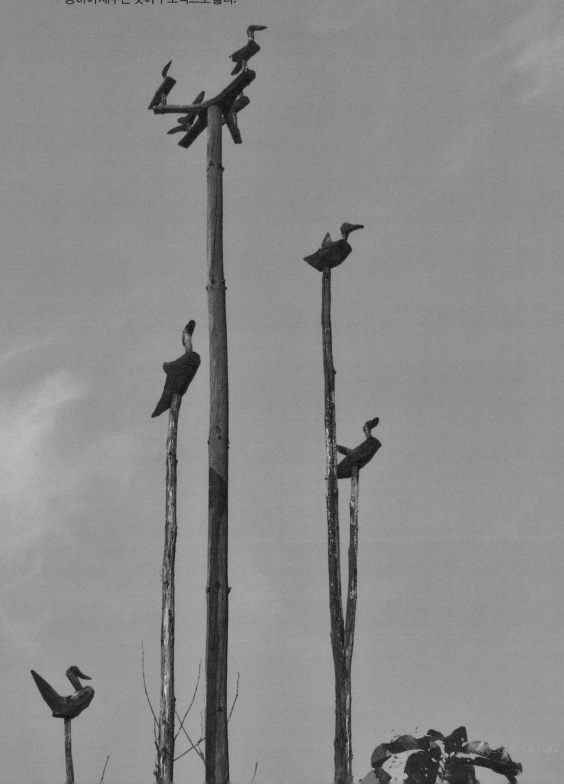

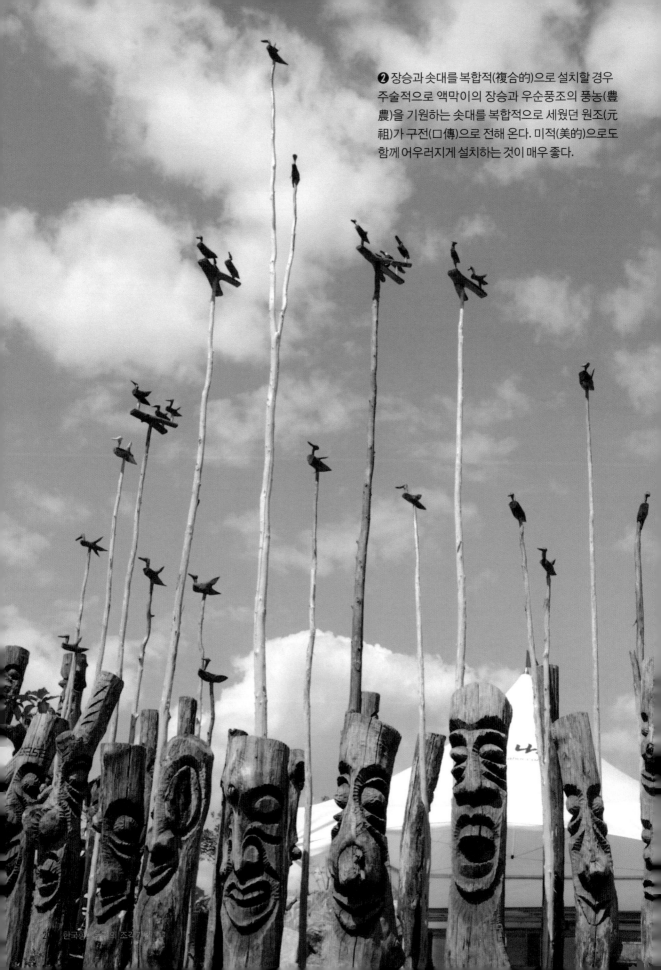

❷ 장승과 솟대를 복합적(複合的)으로 설치할 경우 주술적으로 액막이의 장승과 우순풍조의 풍농(豊農)을 기원하는 솟대를 복합적으로 세웠던 원조(元祖)가 구전(口傳)으로 전해 온다. 미적(美的)으로도 함께 어우러지게 설치하는 것이 매우 좋다.

2. 기능별 설치 장소의 선택

제각기 기능별로 설치 장소를 잘 선택해야 한다.

1) 주술적인 설치

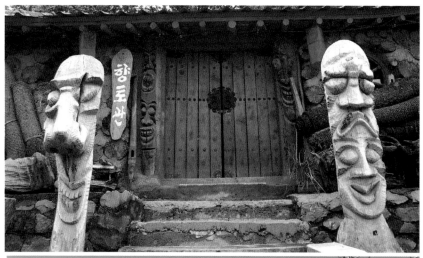

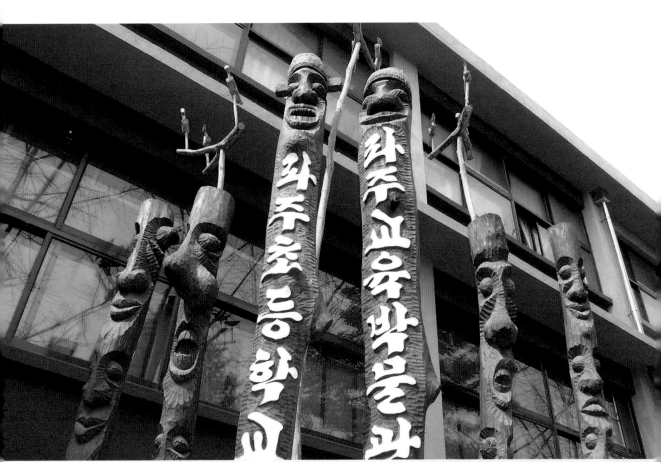

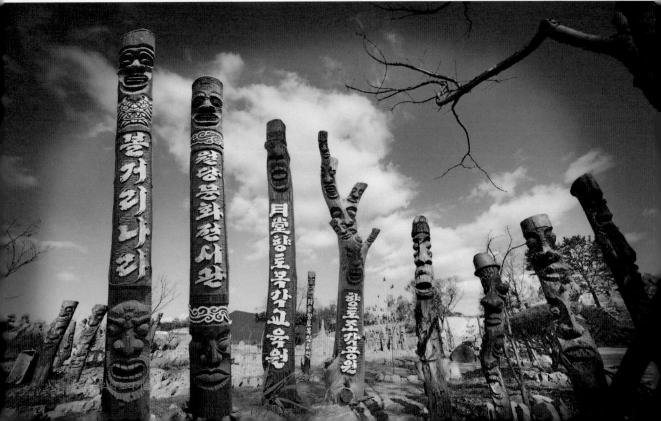

3) 안내적인 설치

지금도 낯선 길을 가다가 이정표(里程標)를 보면 반가운데 그 옛날 인적이 드문 산중(山中)에서 길을 헤매다 고갯마루에서 장승과 솟대만 보아도 마을이 있음을 알고 반가웠을 것이다.

우리의 옛정서가 담긴 향토목각(장승·솟대)으로 안내표를 제작, 설치한다면 얼마나 푸근하고 좋을까 생각해 본다.

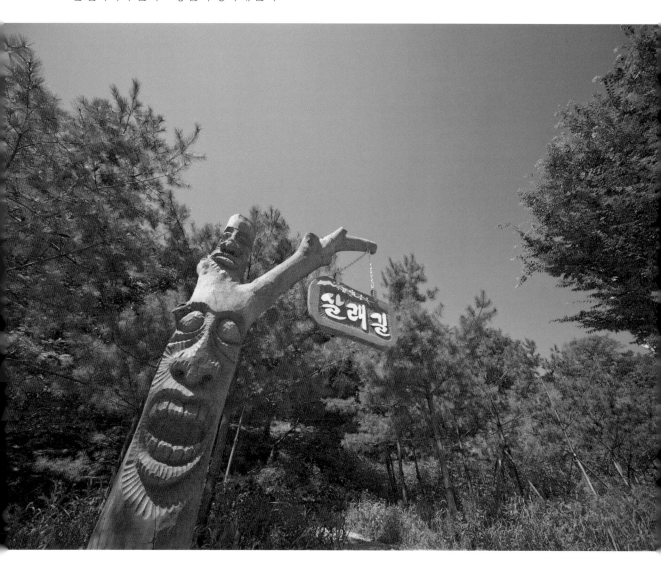

4) 공간 미술적인 설치

친근감이 넘치는 향토목각은 한국을 알리고 표현하는 데는 그 어떤 조형물보다도 더할 나위 없이 적격이다.

특히 해외의 우리 민족이라면 누구나 한 번쯤은 향토목각을 보면서 향수에 취했을 것이고 향토목각이야말로 가장 한국적임을 느꼈을 것이다.

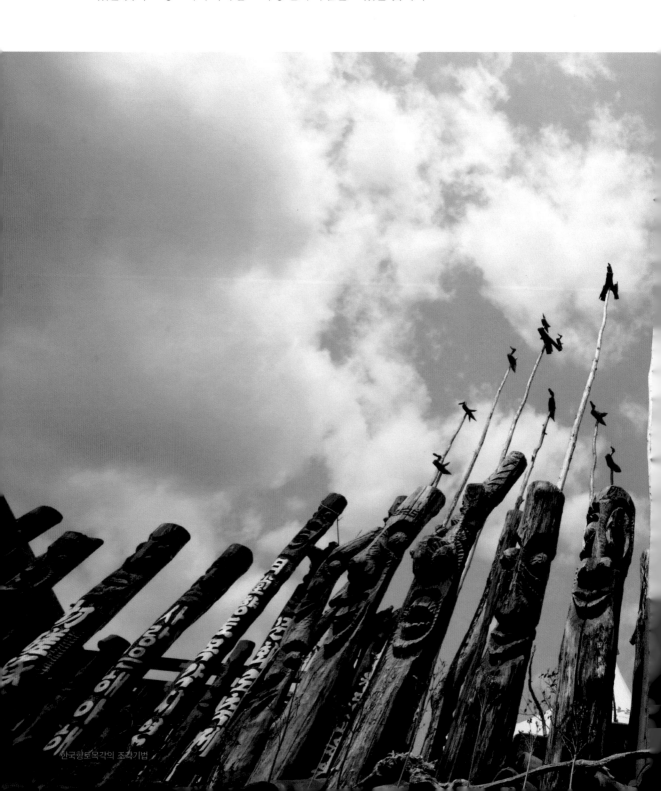

한국향토목각의 조각기법

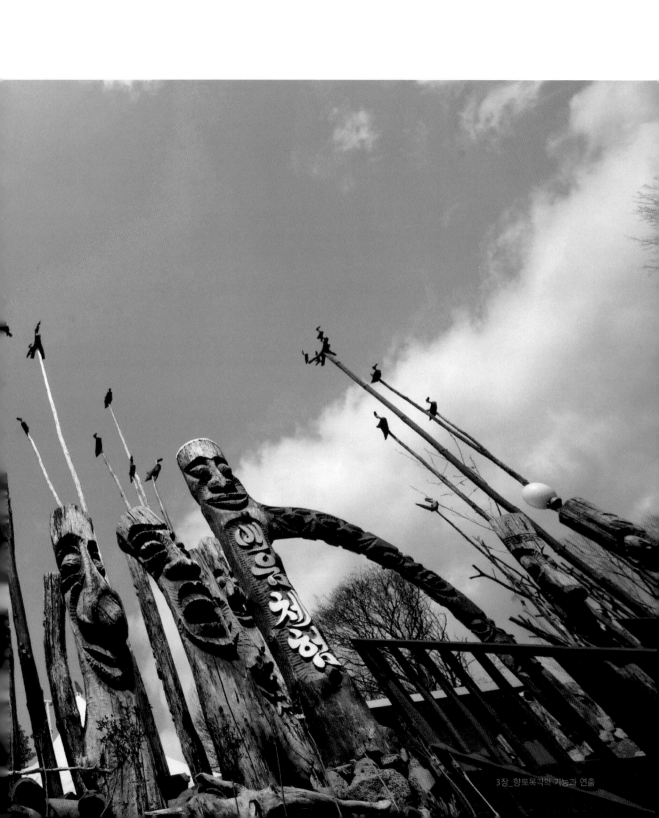

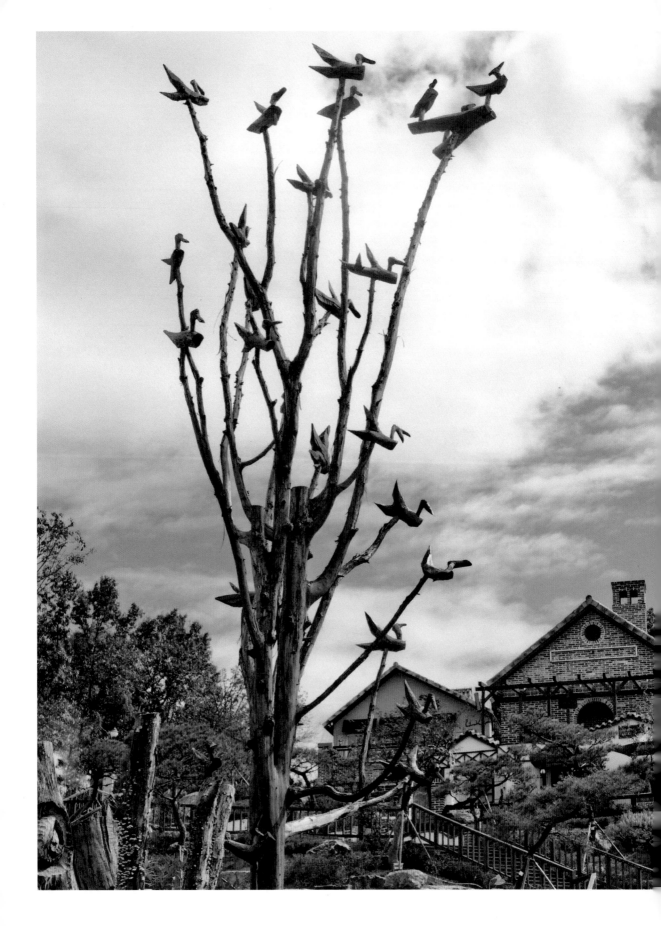

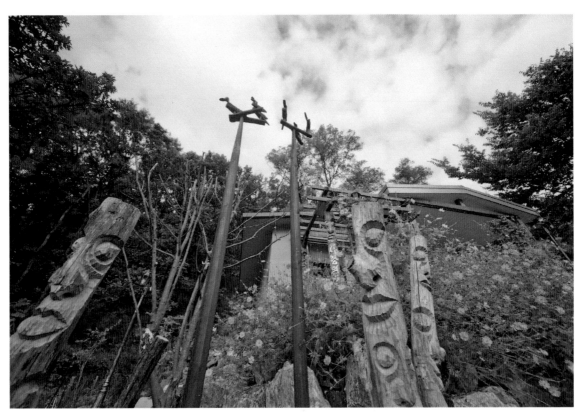

숲속 산방에 향토목각(장승ㆍ솟대)을 설치함으로 허전
함을 없애고 토속적 한국의 분위기를 연출하였다.

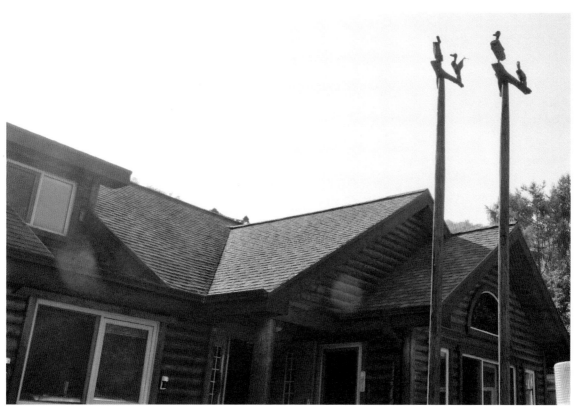

전원 통나무집에 한국을 표상하는 분위기를 원한 건축주의 의향에 따른 솟대를 제작하여 정겨운 향토적 토속미를 연출하였다.

마무리글

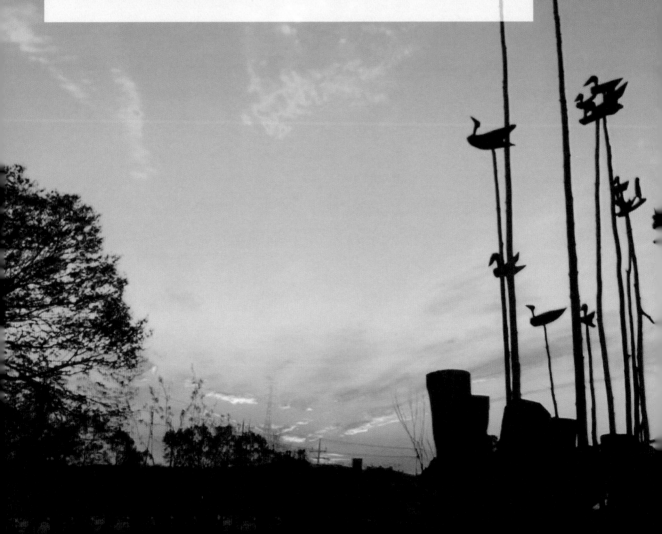

향토목각(장승·솟대)은 민중문화로 옛정서가 흠뻑 묻어나는 한국의 대표적인 민중조각 미술품으로 제 기능과 멋을 느끼게 하는 힘이 있다. 어느 곳에서 문득 마주쳐도 낯설지 않은 이유는 이 땅에서 조상대대로 이어온, 뼛속까지 우리의 혼이 배어 있는 조형물이기 때문이다. 누가 가르쳐 주지 않아도 저것이 무엇이냐고 물으면 누구나 할것 없이 그것은 장승·솟대라고 대답한다. 향토목각은 나름의 원칙이 있으면서도 형식을 크게 따지지 않는 자유로운 조각기법에서 나온 생명력으로 그 가치가 더욱 크다. 특히 향토목각 형상들은 미술학적으로도 어느 미술조각 분야의 기법보다 단순하고 대담하게 자유로운 표현이 이뤄진다.

이제 향토목각이 새로운 세기를 향해 전통을 근간으로 복원되며 현대에 맞게 재창조되어야 할 때이다. 이 책이 향토목각 문화 발전에 작은 빛이 될 때 우리의 장승·솟대 문화의 기능을 이어가고 있다고 할수 있을 것이다.

향토목각의 근본사상과 기법으로 제작된 전통적인 장승과 솟대는 복합적인 현대 전통문화의 뿌리와 숲이 될 수 있다고 확신한다.

월당 **목영봉**
창작 작품 모음집

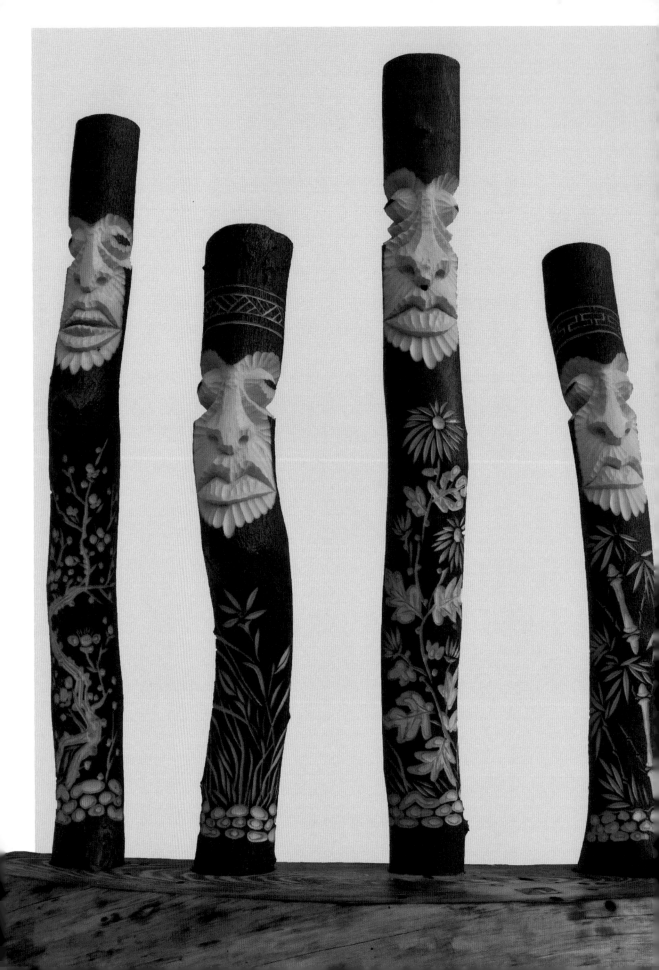

**사군자를 조각하여 실내용으로
창작한 작품(치자 물들임)**

• 소재
 − 장승 : 쪽동백나무
 − 밑받침 : 춘향목(소나무)
• 높이 : 90cm / 폭 : 85cm

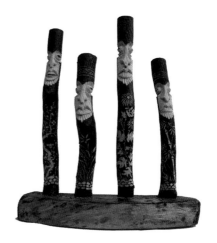

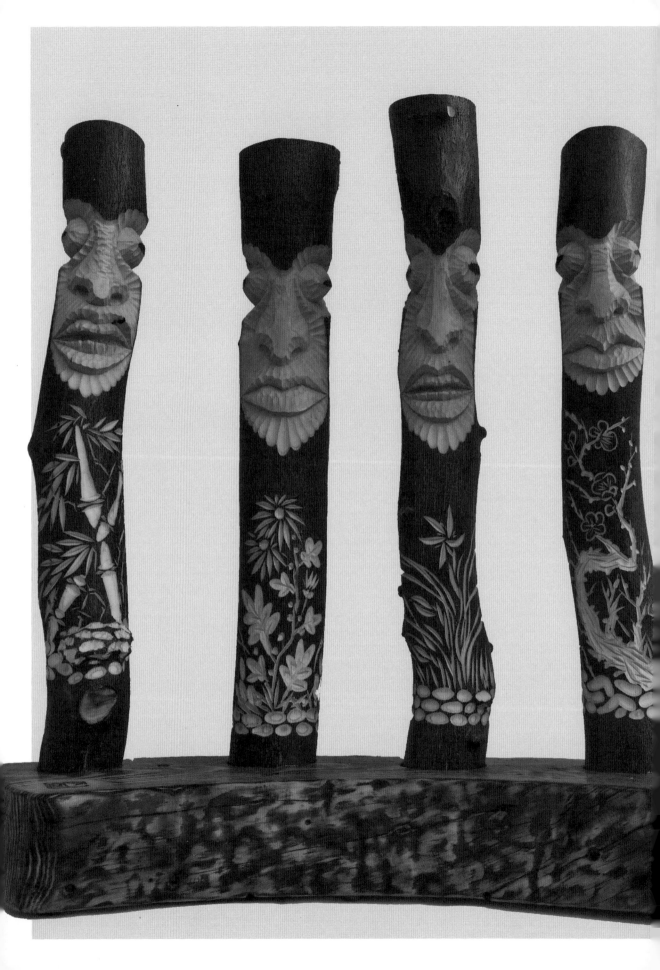

**사군자를 조각하여 실내용으로
창작한 작품(황토 물들임)**

• 소재
　– 장승 : 쪽동백나무
　– 밑받침 : 춘향목(소나무)
• 높이 : 70cm / 폭 : 73cm

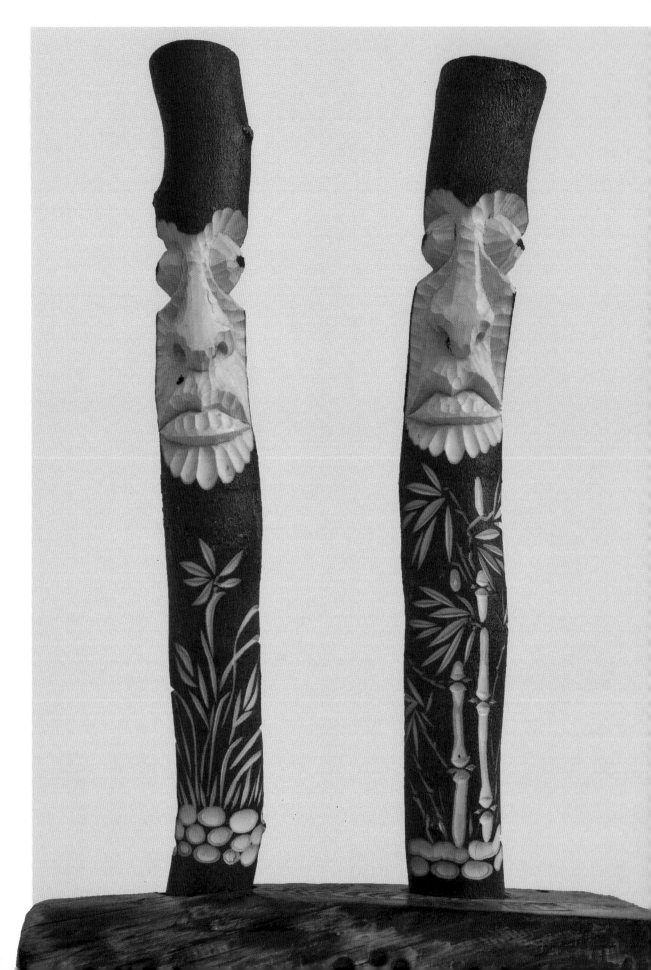

**난과 죽을 조각하여
실내용으로 창작한 작품**

· 소재
　– 장승 : 쪽동백나무
　– 밑받침 : 춘향목(소나무)
· 높이 : 60cm / 폭 : 35cm

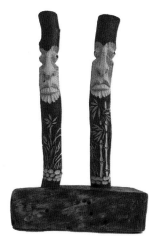

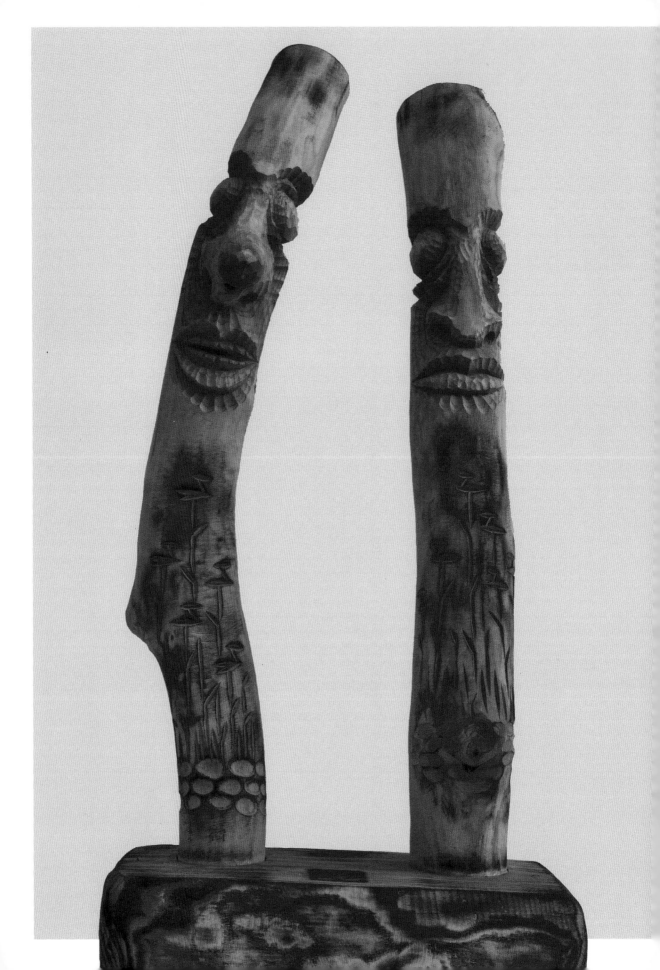

**솟대 문양을 조각하여
실내용으로 창작한 작품**

• 소재
 – 장승 : 참죽나무
 – 밑받침 : 참죽나무
• 높이 : 70cm / 폭 : 30cm

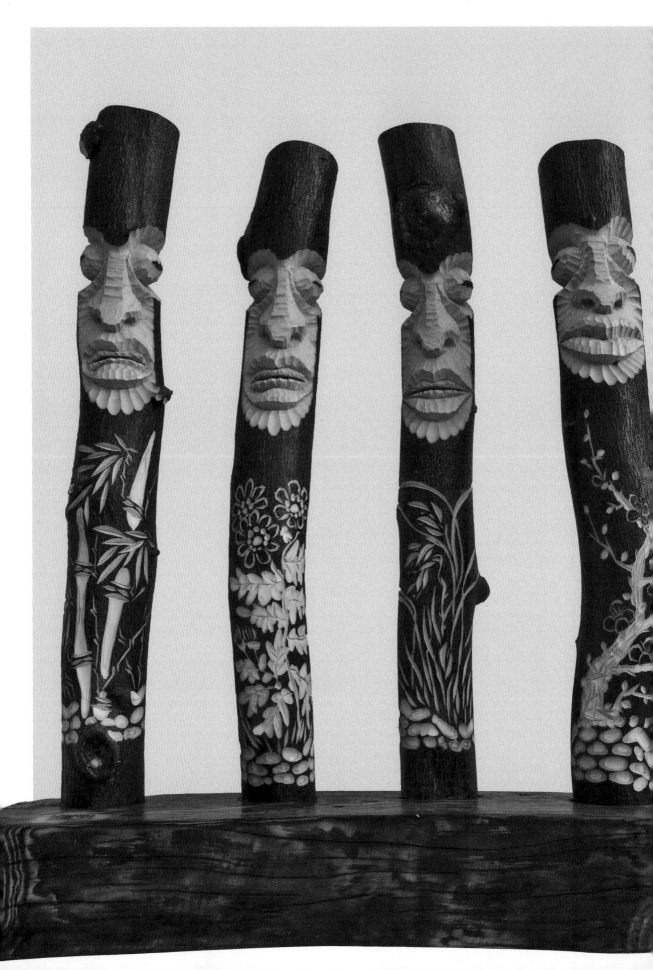

**사군자를 조각하여 실내용으로
창작한 작품(황토 물들임)**

• 소재
 – 장승 : 쪽동백나무
 – 밑받침 : 춘향목(소나무)
• 높이 : 70cm / 폭 : 60cm

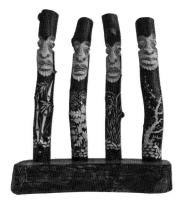

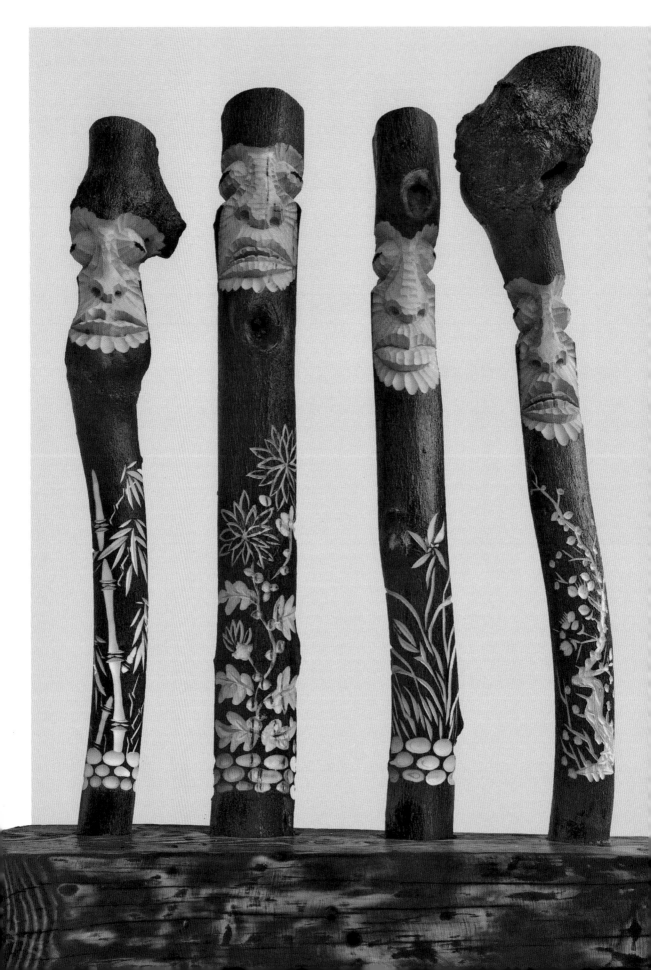

**사군자를 조각하여 실내용으로
창작한 작품(황토 물들임)**

- 소재
 - 장승 : 쪽동백나무
 - 밑받침 : 춘향목(소나무)
- 높이 : 78cm / 폭 : 60cm

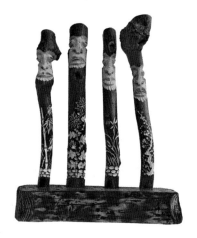

**小_ 난과 죽을 조각하여
실내용으로 창작한 작품**

- 소재
 - 장승 : 쪽동백나무
 - 밑받침 : 은행나무
- 높이 : 60cm / 폭 : 24cm

**大_ 대나무를 조각하여 실내용으로
창작한 작품(황토 물들임)**

- 소재
 - 장승 : 쪽동백나무
 - 밑받침 : 춘향목(소나무)
- 높이 : 113cm / 폭 : 40cm

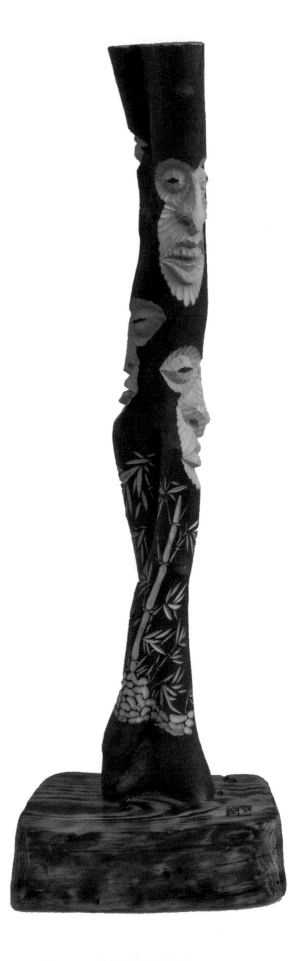

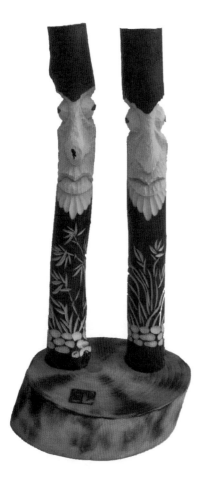

**小_ 솟대를 조각하여
실내용으로 창작한 작품**

- 소재
 - 장승:먹감나무
 - 밑받침:은행나무
- 높이:65cm / 폭:30cm

**大_ 대나무와 난을 조각하여
실내용으로 창작한 작품(황토 물들임)**

- 소재
 - 장승:쪽동백나무
 - 밑받침:춘향목(소나무)
- 높이:107cm / 폭:40cm

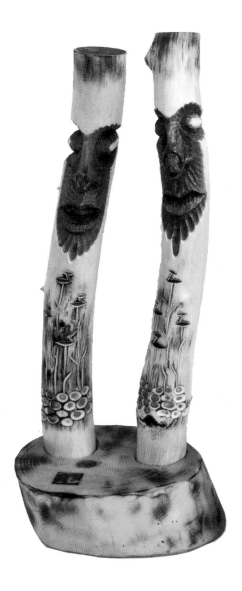

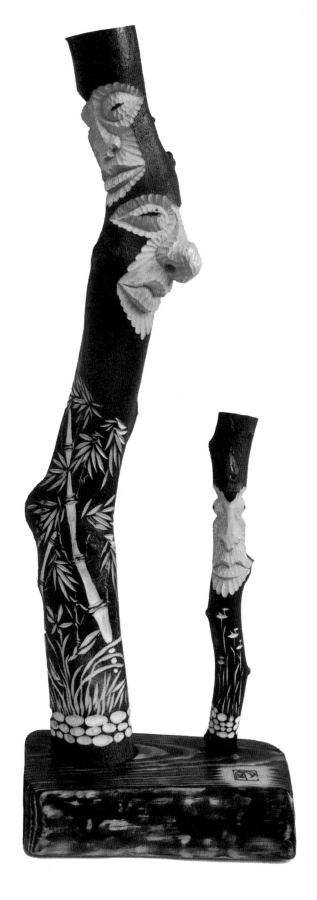

**솟대를 실내용으로 구도하여
창작한 작품**

- 소재
 - 솟대:쪽동백나무 · 다래나무
 - 밑받침:향나무
- 높이:45cm / 폭:30cm

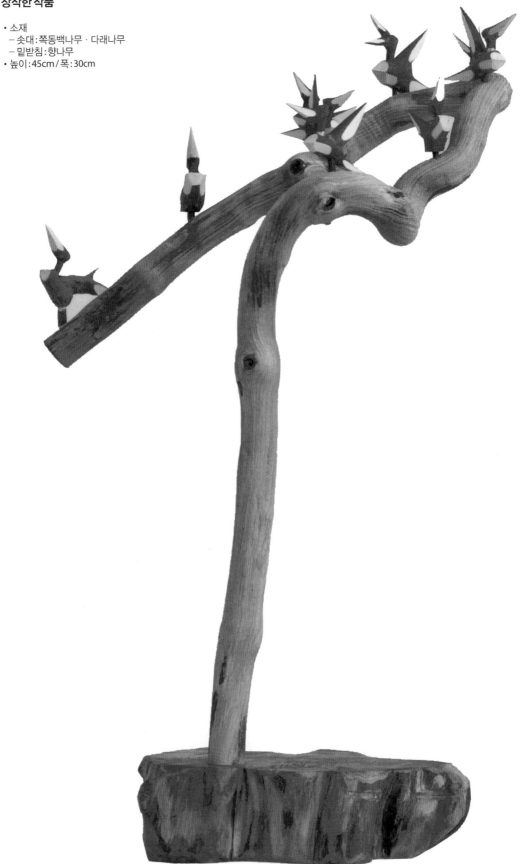

**솟대를 실내용으로 구도하여
창작한 작품**

• 소재
　− 솟대 : 쪽동백나무 · 다래나무
　− 밑받침 · 향나무
• 높이 : 45cm / 폭 : 30cm

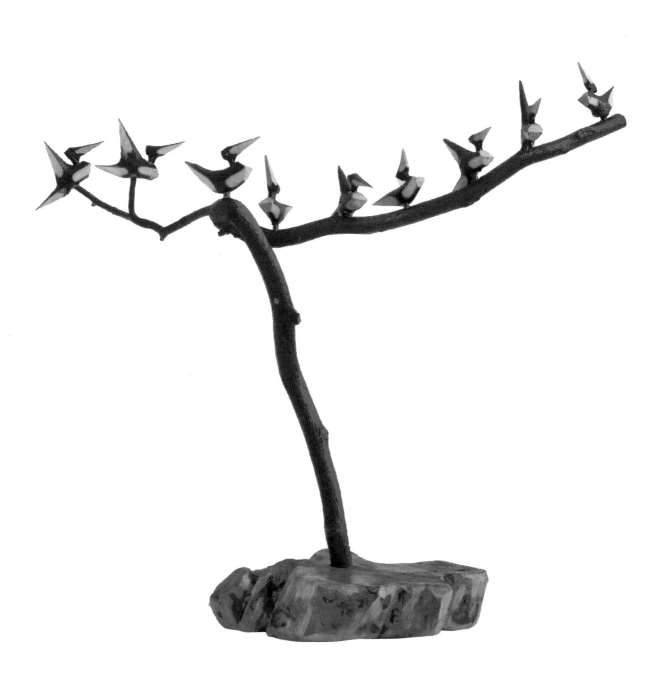

**솟대를 실내용으로 구도하여
창작한 작품**

• 소재
 – 솟대 : 오죽나무 · 쪽동백나무 · 다래나무
 – 밑받침 : 향나무
• 높이 : 70cm / 폭 : 45cm

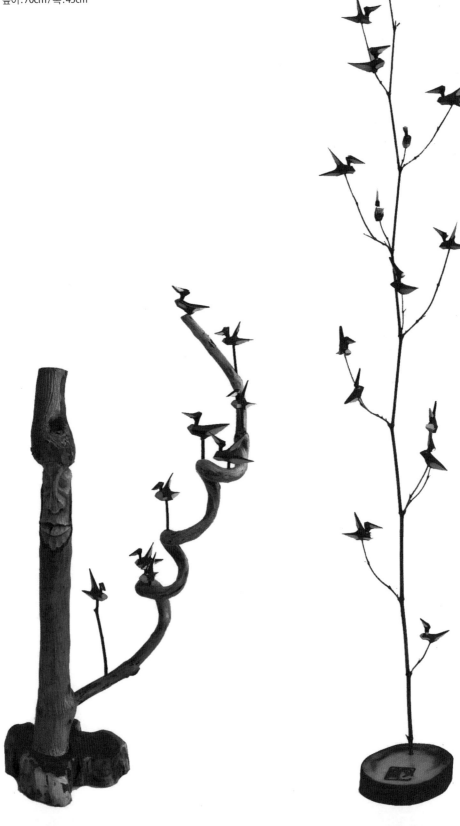

**솟대를 실내용으로 구도하여
창작한 작품**

- 소재
 - 솟대 : 오죽나무 · 쪽동백나무
 - 밑받침 : 향나무
- 높이 : 150cm / 폭 : 30cm

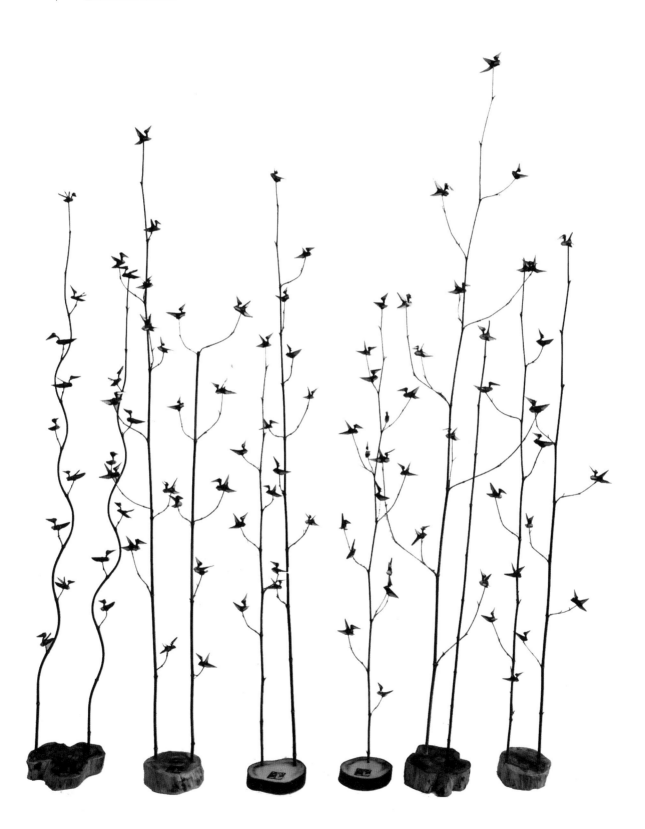

**솟대를 실내용으로 구도하여
창작한 작품**

- 소재
 - 솟대 : 다래나무 · 소나무
 - 밑받침 : 향나무
- 높이 : 170cm / 폭 : 1140cm

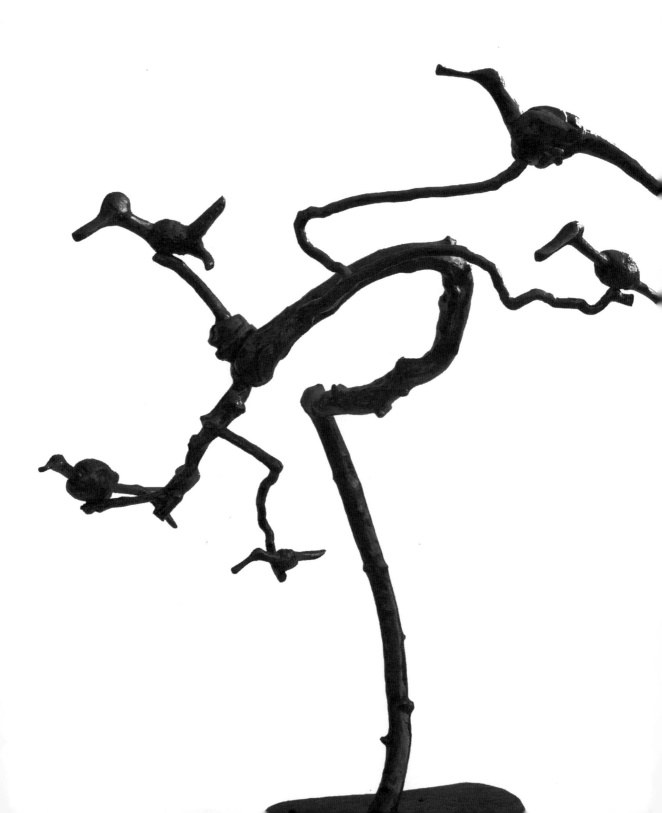

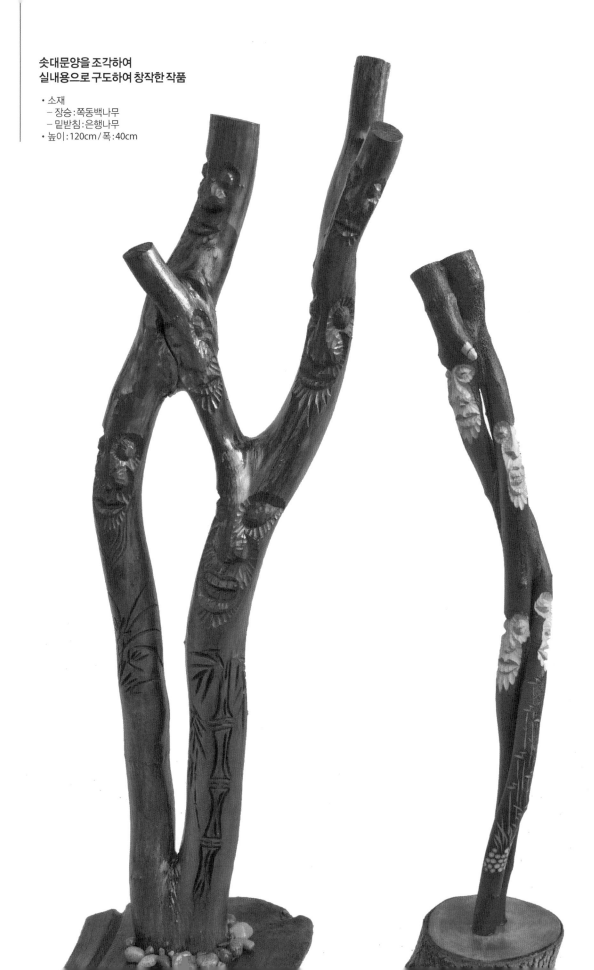

**솟대문양을 조각하여
실내용으로 구도하여 창작한 작품**

- 소재
 - 장승 : 쪽동백나무
 - 밑받침 : 은행나무
- 높이 : 120cm / 폭 : 40cm

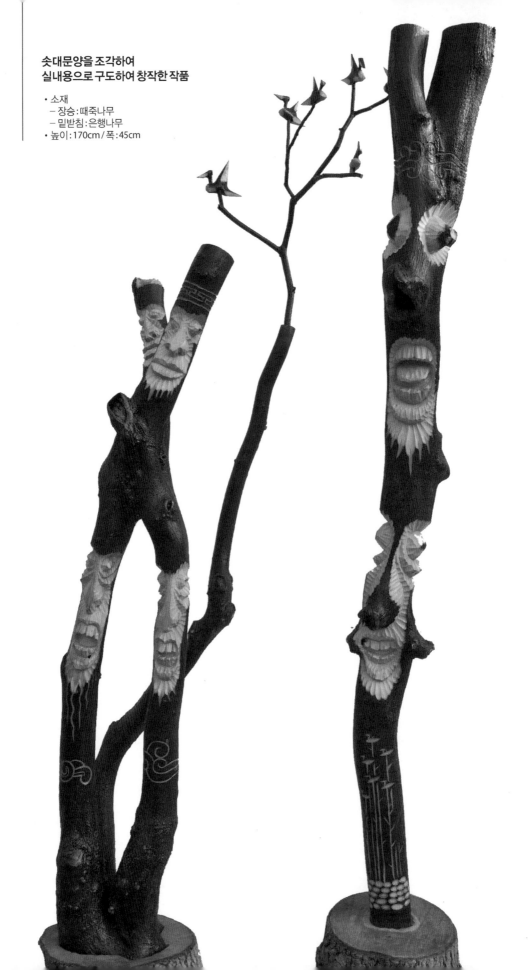

솟대문양을 조각하여
실내용으로 구도하여 창작한 작품

• 소재
 – 장승 : 때죽나무
 – 밑받침 : 은행나무
• 높이 : 170cm / 폭 : 45cm

솟대문양을 조각하여
실내용으로 구도하여 창작한 작품

• 소재
 – 장승:동백나무
 – 밑받침:은행나무
• 높이:150cm / 폭:45cm

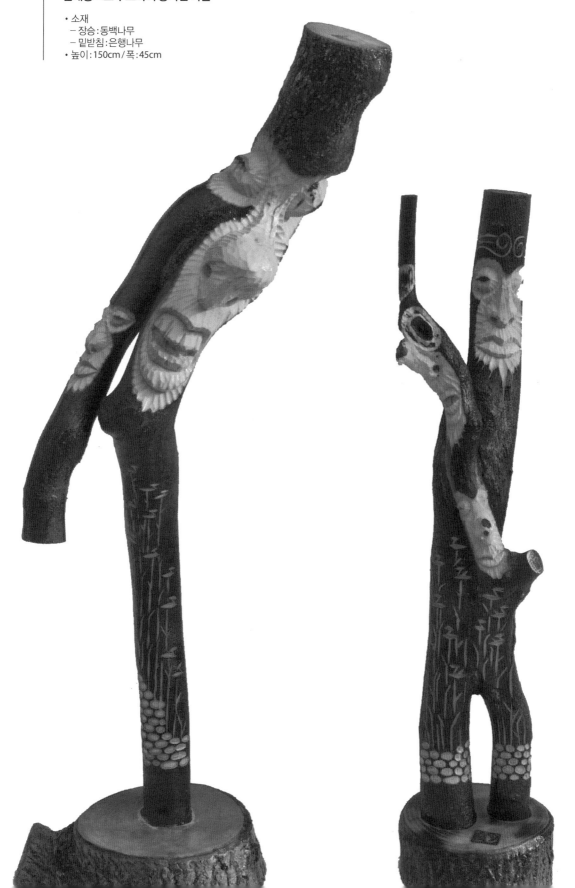

솟대문양을 조각하여
실내용으로 구도하여 창작한 작품

• 소재
 – 장승 : 동백나무
 – 밑받침 : 은행나무
• 높이 : 140cm / 폭 : 40cm

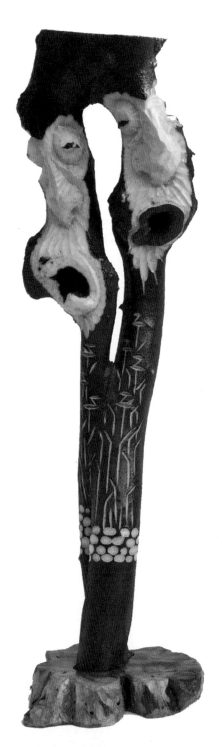
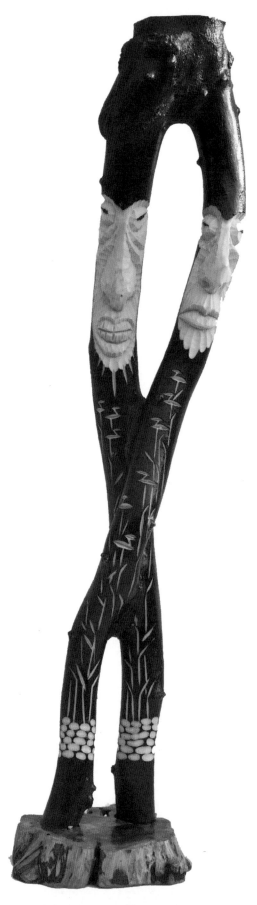

**솟대를 실내용으로
구도하여 창작한 작품**

• 소재
　－ 솟대 : 쪽동백나무 · 소나무
　－ 밑받침 : 향나무
• 높이 : 80cm / 폭 : 30cm

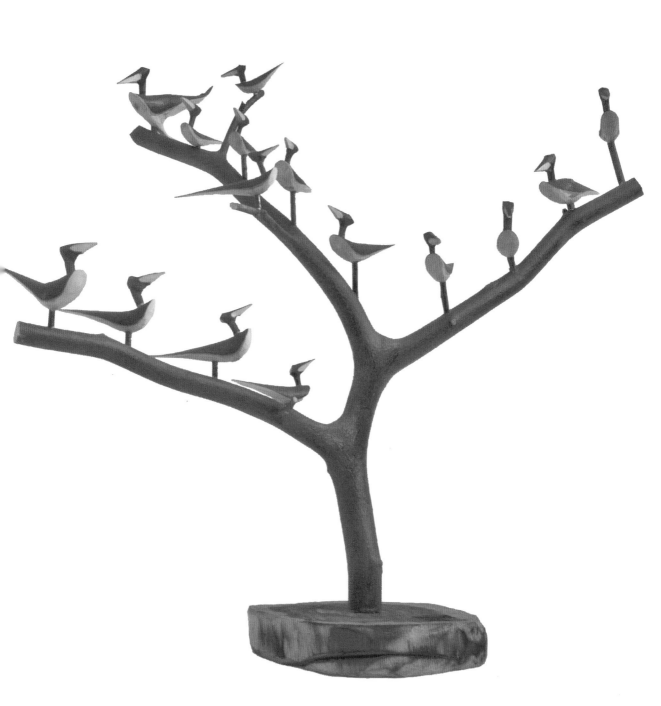

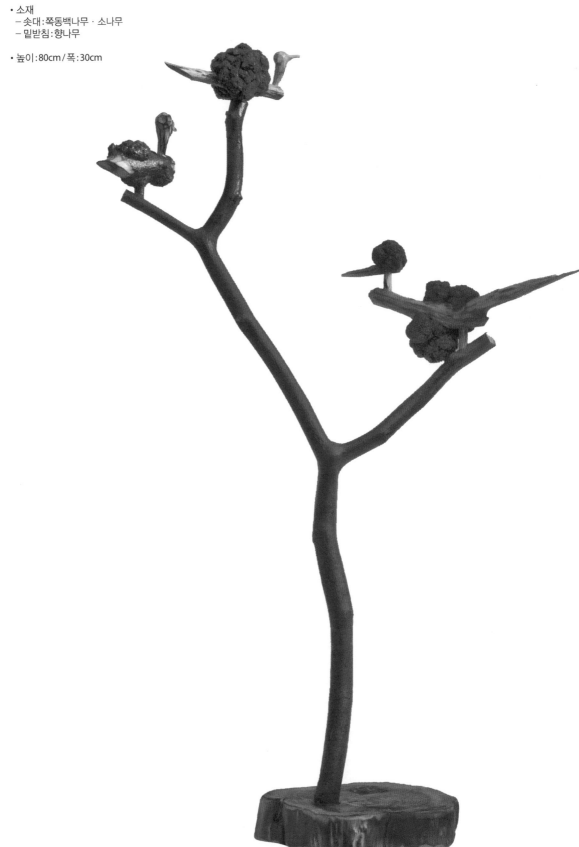

**솟대를 실내용으로
구도하여 창작한 작품**

• 소재
 – 솟대 : 쪽동백나무 · 소나무
 – 밑받침 : 향나무

• 높이 : 80cm / 폭 : 30cm

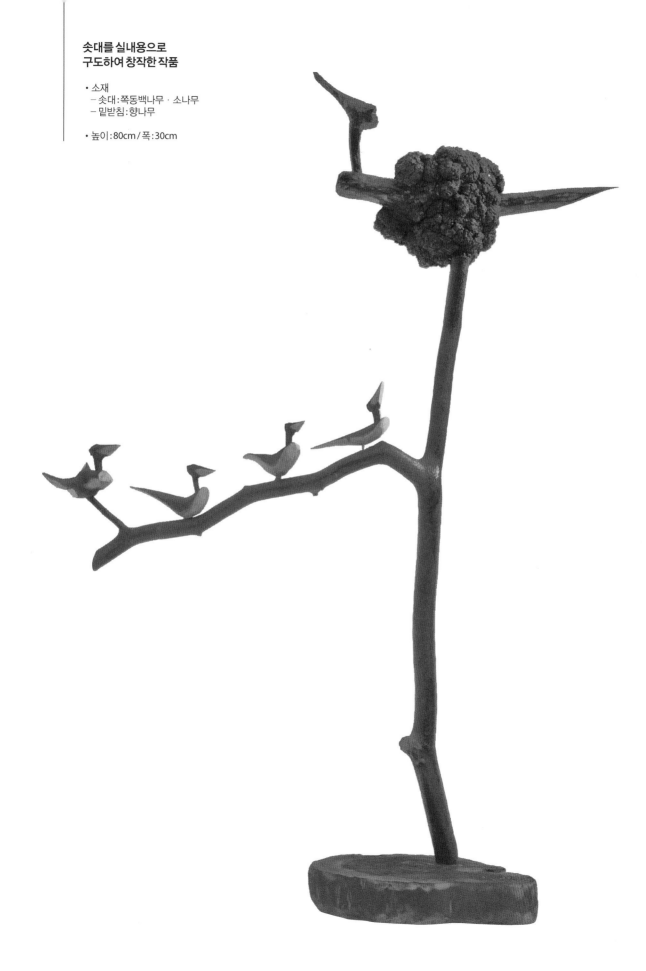

**솟대를 실내용으로
구도하여 창작한 작품**

• 소재
 − 솟대：쪽동백나무 · 소나무
 − 밑받침：향나무

• 높이：80cm / 폭：30cm

향토목각을 다양한 표정으로 조각하여
실내용 벽걸이로 창작한 작품

• 소재 : 참죽나무
• 높이 : 50~55cm / 폭 : 25~30cm

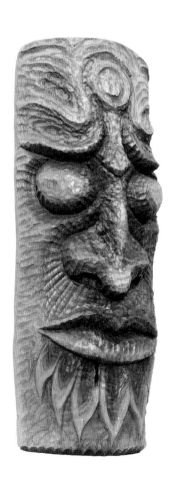

**향토목각을 다양한 표정으로 조각하여
실내용 벽걸이로 창작한 작품**

• 소재 : 참죽나무
• 높이 : 50~55cm / 폭 : 25~30cm

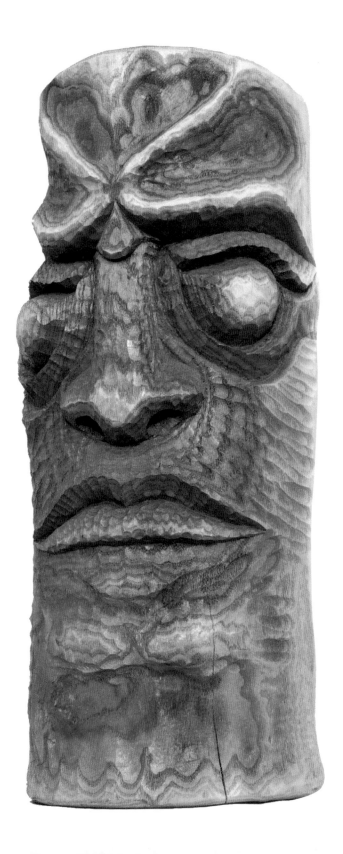

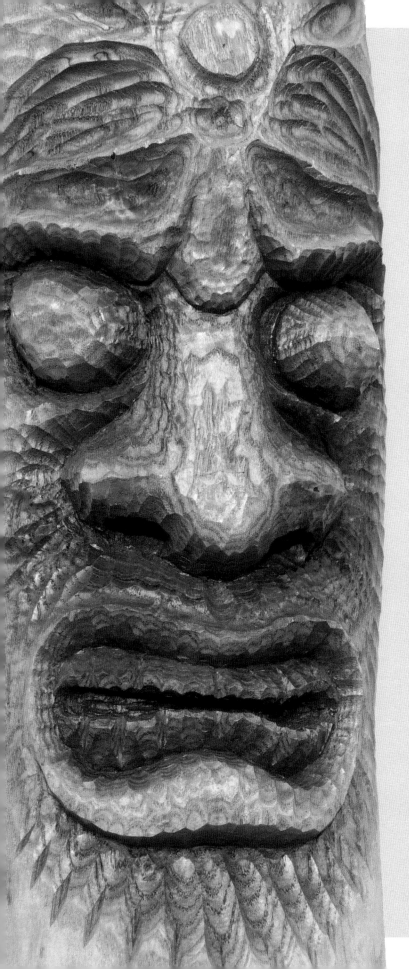

향토목각을 다양한 표정으로 조각하여
실내용 벽걸이로 창작한 작품

- 소재 : 참죽나무
- 높이 : 50~55cm / 폭 : 25~30cm

**향토목각을 다양한 표정으로 조각하여
실내용 벽걸이로 창작한 작품**

- 소재 : 참죽나무
- 높이 : 50~55cm / 폭 : 25~30cm

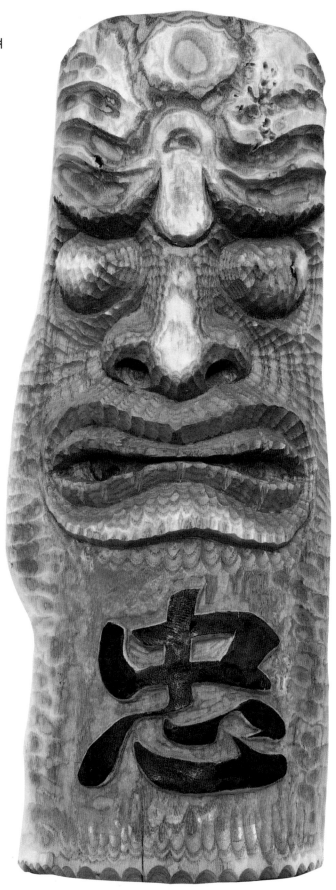

**향토목각을 다양한 표정으로 조각하여
실내용 벽걸이로 창작한 작품**

· 소재 : 향나무
· 높이 : 50~55cm / 폭 : 25~30cm

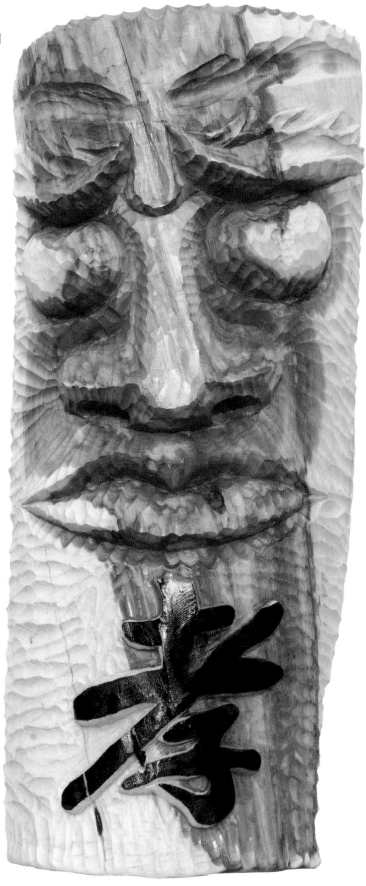

한국향토목각의 조각기법

장승·솟대 배우기 2

초판인쇄 2014년 6월 11일
초판발행 2014년 6월 11일

글·사진 목영봉
펴낸이 채종준
기획 조현수
편집 박선경
디자인 이명옥

펴낸곳 한국학술정보(주)
주소 경기도 파주시 회동길 230(문발동)
전화 031) 908-3181(대표)
팩스 031) 908-3189
홈페이지 http://ebook.kstudy.com
E-mail 출판사업부 publish@kstudy.com
등록 제일산-115호(2000.6.19)

ISBN 978-89-268-6261-2 93620